KB180085

오늘 당신이 만나는 꽃그림

보태니컬아트

오늘 당신이 만나는 꽃그림

보태니컬아트

—

2018년 9월 25일 1판 1쇄 발행
2020년 4월 1일 1판 2쇄 발행

지은이 이계형
펴낸이 이상훈
펴낸곳 책밥
주소 03986 서울시 마포구 동교로23길 116 3층
전화 번호 070-7882-2311
팩스 번호 02-335-6702
홈페이지 www.bookisbab.co.kr
등록 2007. 1. 31. 제313-2007-126호

—

기획·진행 박미정
디자인 디자인허브
교정교열 추지영

—

ISBN 979-11-86925-50-8 (13650)
정가 28,000원

저작권자나 발행인의 승인 없이 이 책의 일부 또는 전부를
무단 복사, 복제, 전재하는 것은 저작권법에 저촉됩니다.

책밥은 (주)오렌지페이퍼의 출판 브랜드입니다.

————————————————————————————

이 도서의 국립중앙도서관 출판예정도서목록(CIP)은 서지정보유통지원시스템 홈페이지
(http://seoji.nl.go.kr)와 국가자료종합목록시스템(http://www.nl.go.kr/kolisnet)에서
이용하실 수 있습니다. (CIP제어번호 : CIP2018029092)

오늘 당신이 만나는 꽃그림

보태니컬아트

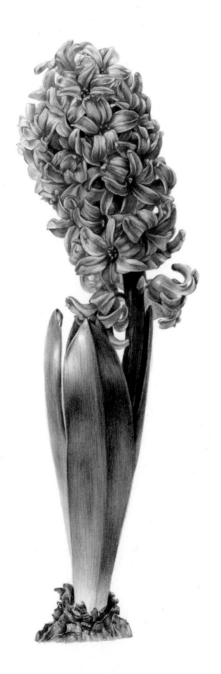

이계형 지음

책밥

사람들은 혼자만의 시간을 가지며 마음을 정리하기 위해 그림을 그리곤 합니다. 감정이나 생각을 그림으로 표현하는가 하면, 여행지에서 아름다운 풍광을 그림으로 남기기도 합니다. 사진이 발명되기 전에 그림은 하나의 예술이자 기록의 수단이기도 했습니다. 보태니컬아트 역시 식물을 기록하는 데서 시작되었습니다. 아름다운 식물을 보는 것으로 그치지 않고, 색연필로 직접 그려서 나만의 그림으로 남기는 것입니다.

보태니컬아트는 꽃잎과 줄기의 결 하나하나, 심지어 잔털이나 상처 난 부위까지 세밀하게 표현해야 하기 때문에 다른 그림에 비해 꼼꼼함과 인내심이 훨씬 더 많이 필요합니다. 세세한 것까지 그리려면 그만큼 자세히 관찰해야 합니다. 전문가들의 경우 하나의 식물을 2~3년간 관찰한 다음 보태니컬아트로 남기는 경우도 있습니다. 그런 점에서 보태니컬아트는 작은 것 하나도 놓치지 않는 꼼꼼함과 오랜 시간 공들여서 표현할 수 있는 인내심이 무엇보다 중요합니다.

보태니컬아트를 처음 배우는 사람들에게 가장 많이 듣는 질문이 있습니다.
"학교 졸업 이후 연필을 잡아보지 못했는데 괜찮을까요?"
"미술을 전공하지 않았는데 그릴 수 있을까요?"
그때마다 이렇게 대답하곤 합니다.
"지금부터 그린 그림을 하나하나 모아두세요. 그리고 몇 달 뒤나 빠르면 한 달 뒤에 처음 그린 그림을 다시 꺼내 보세요. 자신의 그림이 얼마나 달라졌는지 보고 깜짝 놀랄 거예요."
보태니컬아트는 결코 쉽지 않은 작업이지만 인내심을 가지고 그리다 보면 어느새 꽃잎의 세밀한 결까지 표현하는 자신을 발견하게 될 것입니다.

이 책은 보태니컬아트에 필요한 기본적인 기술을 담은 것으로 최소한의 색만을 사용했습니다. 식물을 그리는 데 필요한 기초적인 도형과 선 그리기 등을 연습하고, 기본이 되는 식물을 그려 본 다음 여러 가지 색감의 다양한 식물을 세밀하게 표현하는 방법을 다뤘습니다. 본격적으로 식물을 그리는 과정에서는 '그리기 쉬운 것'부터 '복잡한 것' 순으로 구성했습니다. 자신이 좋아하는 식물을 먼저 그리고 싶겠지만 되도록 순서대로 그려가면서 차근차근 기초를 다질 것을 추천합니다.

단지 한 권의 책으로 끝나는 것이 아니라 독자들이 자신만의 작품을 남길 수 있기를 바랍니다. 보태니컬아트를 그리다 보면 단지 그림 실력뿐 아니라 사물을 바라보는 새로운 시각을 가질 수 있습니다. 거기에 덤으로 마음의 위로를 얻게 될 것입니다.

이계형 드림

Part 1 | 쉽게 연필로

Part 2 | 쉽게 색연필로

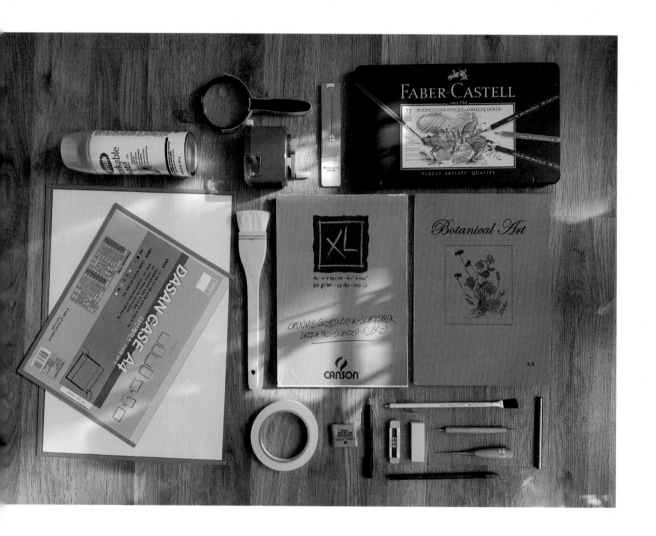

|1| 색연필 그리기 준비&재료

색연필

그림을 그리는 데 사용하는 색연필의 종류는 많지만, 이 책에서는 대부분 파버카스텔 수채 색연필 72색(전문가용)을 사용했습니다. 이외에 별도로 구매해서 사용하면 좋은 색연필을 추가로 표시했습니다.

(참고) 017쪽 컬러 차트 확인

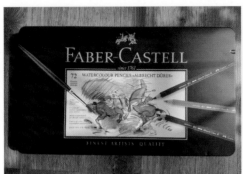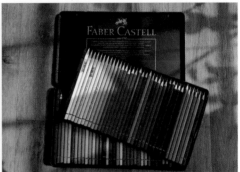

파버카스텔 색연필

H와 B 사이,
연필

스케치용으로 사용하는 연필은 영문 글자 H와 B로 나눠집니다. H(Hard)는 앞에 붙는 숫자가 클수록 단단하고 흐려지며, B(Black)는 앞에 붙는 숫자가 클수록 무르고 짙어집니다. 하지만 같은 번호라도 브랜드마다 명암이나 질감이 조금씩 다를 수 있습니다. 다양한 종류의 연필을 사용해 보면서 자신에게 가장 좋은 것을 찾아보세요.

개인적으로는 밝게 스케치할 때는 스테들러 연필, 어둡게 스케치할 때는 파버카스텔 연필을 선호합니다. 이 책에서 사용하는 연필은 스테들러-2H, 파버카스텔-HB, 2B입니다.

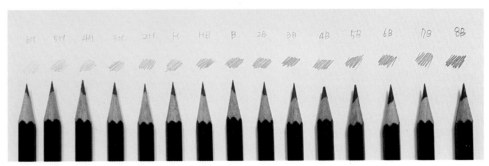

파버카스텔 연필로 그린 예

연필깍지

연필을 오래 사용해 길이가 짧아지면 손에 쥐기 불편합니다. 깍지를 끼우면 짧은 연필도 편하게 사용할 수 있습니다. 사용 중인 연필 크기에 맞는 깍지를 구매하세요.

연필깎이

식물 세밀화를 그릴 때는 색연필을 뾰족하게 깎아서 사용하는 것이 좋습니다. 연필을 깎는 도구로 수동 연필깎이와 샌드페이퍼가 있습니다. 수동 연필깎이는 연필을 직접 돌려서 깎는 기계이고, 샌드페이퍼는 연필심을 문질러 뾰족하게 만드는 것입니다. 개인적으로는 수동 연필깎이를 사용합니다. 샌드페이퍼는 한 장씩 떼어서 사용한 후 버리는 것입니다.

파버카스텔 연필용 샌드페이퍼

(참고)
1. 유성 색연필과 수성 색연필의 경우 굵기가 달라서 연필깎이에 넣으면 헛돌 수도 있으니 색연필의 종류에 맞는 연필깎이를 선택하세요.
2. 짧은 색연필에 깍지를 끼워 사용하는 경우 깍지 때문에 연필깎이에 들어가지 않을 수 있으니 주의하세요.

수동 연필깎이

브러시
(소형 빗자루)

연필 가루나 지우개 가루를 손으로 털거나 입으로 불어서 없애다 보면 그림이 손상될 수 있습니다. 종이 위의 이물질은 브러시를 이용해 수시로 털어내는 것이 깔끔합니다. 빗자루 모양으로 생긴 브러시도 있지만 개인적으로는 사진과 같이 배경을 칠할 때 사용하는 백붓을 주로 사용합니다.

퍼티 지우개
떡처럼 주물러서 사용하는 지우개라고 해서 흔히 떡지우개라고 합니다. 보통 밑그림을 그린 다음 진한 연필 자국을 눌러서 지울 때 사용합니다. 색연필로 색을 올리는 과정에서 너무 진해질 경우 떡지우개로 살짝 눌러서 넓은 면적의 색을 자연스럽게 덜어냅니다.

산다 케이스
그림을 보호하는 아크릴 케이스로 그림을 보관하거나 옮길 때 유용합니다. 제도지는 한번 구겨지 면 원래대로 펴지지 않고 종이와 그림에 자국이 선명하게 남게 되니 반드시 케이스에 넣어서 보관 하는 것이 좋습니다. 종이 크기에 맞는 파일을 구매한 후 사용하는 것도 좋은 방법입니다.

A4와 A3 사이즈의 산다 케이스

종이

색연필 그림을 그릴 때는 두 가지 종류의 종이가 필요합니다. 하나는 밑그림을 그릴 때 사용하는 드로잉지, 또 하나는 색연필로 채색할 수 있는 종이입니다. 드로잉지는 70~90g 정도로 많이 두껍지 않은 것이 좋고, 보통 색연필용으로는 제도지를 많이 사용합니다. 딱딱한 색연필로 계속 색칠을 하고 정밀한 부분을 표현할 때는 표면이 반들반들하고 단단한 재질의 종이가 좋습니다. 작가에 따라 수채화 용지 중에 표면이 가장 매끄러운 세목을 사용하는 분들도 있습니다(015쪽 참고).

드로잉지: 구도를 잡거나 드로잉할 때 사용

보태니컬아트 패드(제도 패드): 한국식물화가협회에서 만든 보태니컬아트 전용지로 A4, A3, B3 크기가 있다.

일반 지우개

넓은 면적을 지울 때 사용하는 지우개입니다. 요즘은 국산 지우개도 품질이 좋으니 적당한 것을 골라서 사용하면 됩니다. 하지만 좁고 세밀한 부분을 지워야 하는 경우 '톰보 모노 제로(Tom-bow mono zero)' 샤프형 지우개를 추천합니다. 그림을 그릴 때 많이 사용하므로 지우개심도 같이 사두면 좋습니다.

일반 지우개 '톰보 모노 제로' 샤프형 지우개(아래)와 지우개심(위)

**모래지우개
(샌드 지우개)**

색연필로 그린 부위를 단단한 모래지우개로 긁어내서 수정할 수 있습니다. 하지만 종이가 상할 우려가 있으니 주의합니다.

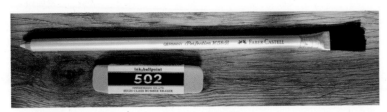

연필 형태의 모래지우개(위)와 사각형 모양의 모래지우개(아래)

**철펜(도트)&
송곳**

종이에 스크래치를 내서 무늬를 만들거나 털 느낌을 표현할 때 철펜과 송곳을 사용합니다. 색연필을 효율적으로 사용할 수 있는 유용한 도구 중 하나입니다. 도트 작업이라고도 하는 스크래치 작업은 많은 연습이 필요합니다.

보태니컬아트용 양면 도트는 자세히 보면 양끝의 볼 크기에 약간의 차이가 있습니다. 그림에 따라 다르지만 털처럼 가느다란 것을 표현할 때는 송곳, 그보다 두꺼운 잎의 측맥 등을 그릴 때는 작은 도트, 줄기나 가지에 있는 숨구멍이나 흉터 등을 그릴 때는 큰 도트로 스크래치 작업을 하는 것이 일반적입니다.

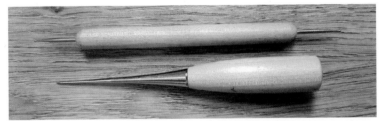

도트(위)와 송곳(아래)

마스킹 테이프

일반 테이프와 달리 접착력이 강하지 않아 떼어냈을 때 자국이 남지 않습니다. 따라서 밑그림을 옮길 때 종이를 고정하는 용도로 사용합니다. 하지만 시간이 오래되면 접착력이 점점 강해져서 떼어낼 때 종이가 상할 수 있으니 주의합니다. 이럴 때는 드라이어로 따뜻한 바람을 쐬어 접착력을 떨어뜨린 다음 떼어냅니다.

정착액
(픽사티브)

정착액은 색연필 가루나 연필 가루가 종이에 잘 붙게 하고 오염을 방지하는 역할을 합니다. 흐릿하게 색이 바래는 것을 방지하므로 그림을 완성한 후에 뿌려두면 좋습니다. 하지만 시간이 지날수록 종이가 누렇게 변색될 수 있으니 주의합니다.

정착액은 '연필용'으로 선택하고 환기가 잘되는 곳에서 뿌립니다. 잘못 뿌리면 한 곳에 뭉쳐서 흐를 수 있으니 종이와 30cm 이상 떨어뜨려 전체적으로 살짝 뿌리는 것이 좋습니다.

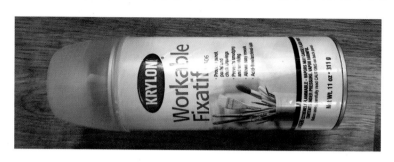

카메라

실물을 보고 그림을 그리는 것이 가장 좋겠지만, 세밀화의 특성상 보태니컬아트는 빨리 그릴 수가 없습니다. 그림을 그리는 중간에 대상 식물이 시들거나 색이 바래는 등의 변화가 생길 수 있으니 카메라로 해당 식물을 찍어서 사진을 보고 그립니다. 카메라와 출력기기에 따라 색감이 달라지므로 최대한 식물 본연의 색을 기억하면서 그리는 것이 좋습니다. 오후에 사진을 찍으면 색상이 전체적으로 노랗게 올라올 수 있으니 되도록 오전에 촬영하는 것이 좋습니다.

돋보기

식물을 관찰하고 기록하기 위해 필요한 도구입니다. 핸드폰 돋보기 앱을 활용할 수도 있으니 그림을 그리다가 꼭 필요하다고 생각되면 구입합니다.

|2| 수채화 느낌을 내기 위한 준비&재료

수채 색연필은 그림 위에 물칠을 해서 수채화 느낌을 낼 수 있습니다. 앞에서 설명한 파버카스텔 수채 색연필 72색을 준비합니다. 유성 색연필로는 수채화 느낌을 낼 수 없습니다. 수채 색연필과 물을 함께 사용하면 색연필만으로 그린 것보다 좀더 회화적이고 풍부한 느낌을 낼 수 있습니다.

수채화 느낌을 내기 위해서는 정착액(픽사티브)을 수채화용으로 사용하고, 다음과 같은 재료를 추가로 준비합니다.

수채화용 종이 색연필을 이용한 수채화 꽃그림에 필요한 종이는 텍스처(재질감)를 기준으로 세목과 중목으로 나뉩니다. 황목은 중목보다 표면이 좀더 거칠고 누렇기 때문에 수채화 그림을 그리기 까다롭습니다. 수채화 색연필로 그림을 그릴 때는 중목을 사용합니다. 세목은 좀더 세밀하게 표현할 수 있으므로 펜화를 그리기에 좋습니다. 보통 초보자들에게는 중목을 많이 권하는데, 틀려도 수정하기 쉽고 저렴하며 효과도 좋기 때문입니다. 하지만 종이는 작업자의 기호에 따라 선택하면 됩니다. 우리나라는 황목을 잘 사용하지 않지만, 외국에서는 많이 사용합니다. 그리고 인쇄할 때는 중목보다 세목을 많이 쓰는데, 깔끔하게 스캔할 수 있어서 이후의 수정 과정이 줄어들기 때문입니다.

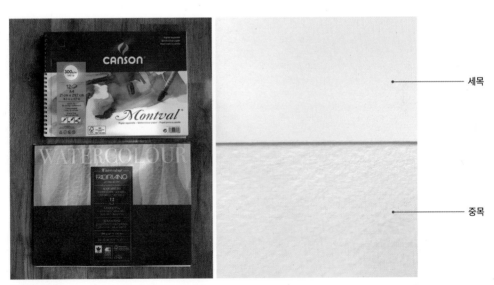

세목

중목

중목 스케치북

물통 종이컵 정도의 크기가 적당하고, 사용하지 않는 컵을 이용하면 됩니다.

수채 붓 이 책에서는 4호 붓 하나로 작업했습니다. 긴 붓보다는 짧은 붓, 납작 붓보다는 둥근 붓을 추천합니다. 붓 끝에 물을 묻혔을 때 뾰족한 것이 채색하기 편합니다. 모질이 너무 뻣뻣한 붓을 쓰면 색을 덜어낼 수도 있으니 부드러우면서도 약간 힘이 있는 모질이 좋습니다.

펜 이 책에서는 식물의 테두리를 펜으로 그렸습니다. 펜을 사용하지 않고 회색 계열의 색연필로 드로잉한 다음 채색하고 물칠을 하는 방법도 있습니다. 사용한 펜은 edding 1880(0.1mm)과 COPIC(0.03mm)입니다.

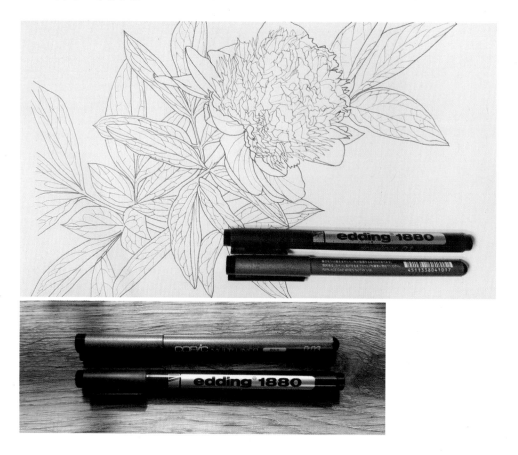

준비하면 좋은 파버카스텔 색연필

수채 색연필 72색 세트

참고 수채 색연필 72색 세트는 유행이나 필요에 따라 색이 변경되기도 합니다. 구매한 세트의 경우 여기서 사용하는 색과 조금 다를 수도 있는데, 최대한 비슷한 색을 사용하면 됩니다.

101 White	133 Magenta
102 Cream	129 Pink Madder Lake
104 Light Yellow Glaze	125 Middle Purple Pink
205 Cadmium Yellow Lemon	134 Crimson
105 Light Cadmium Yellow	136 Purple Violet
106 Light Chrome Yellow	249 Mauve
107 Cadmium Yellow	141 Delft Blue
108 Dark Chrome Yellow	157 Dark Indigo
109 Dark Cadium Yellow	247 Indanthrene Blue
111 Cadmium Orange	151 Helioblue-Reddish
115 Dark Cadmium Orange	120 Ultramarine
118 Scarlet Red	140 Light Ultramarine
121 Pale Geranium Lake	146 Sky Blue
219 Deep Scarlet Red	110 Phthalo Blue
126 Permanent Carmine	145 Light Phthalo Blue
217 Middle Cadmium Red	149 Bluish Turquoise
225 Dark Red	246 Prussian Blue
142 Madder	155 Helio Turquoise
226 Alizarin Crimson	153 Cobalt Turquoise
124 Rose Carmine	156 Cobalt Green

158 Deep Cobalt Green	190 Venetian Red
264 Dark Phthalo Green	188 Sanguine
161 Phthalo Green	187 Burnt Ochre
163 Emerald Green	186 Terracotta
171 Light Green	185 Naples yellow
112 Leaf Green	184 Dark Naples Ochre
267 Pine Green	180 Raw Umber
165 Juniper Green	176 Van-Dyck Brown
173 Olive Green Yellowish	283 Burnt Siena
170 May Green	177 Walnut Brown
168 Earth Green Yellowish	274 Warm Grey V
174 Chromium Green Opaque	271 Warm Grey II
194 Red-Violet	231 Cold Grey II
131 Medium Flesh	233 Cold Grey IV
132 Light Flesh	181 Payne's Grey
191 Pompeian Red	199 Black

낱개로 구매하면 좋은 파버카스텔 색연필

123 Fuchsia	172 Earth Green
167 Permanent Green Olive	278 Chrome Oxide Green

http://www.faber-castell.co.kr

|3| 연필로 그리는 기초 드로잉

색연필을 사용하기 전에 연필로 간단한 선과 도형을 그려봅니다. 보태니컬아트의 기초로 충분히 연습해 두면 드로잉하는 데 많은 도움이 됩니다. 연필은 글을 쓸 때와 같은 방법으로 쥡니다.

기초 선 연습 그림을 그릴 때 많이 사용하는 기초적인 선이므로 손에 익을 정도로 충분히 연습해 두는 것이 좋습니다.

1번 선 · 처음에는 힘을 빼고 그리다 중간에 힘을 주고 뒤에 다시 힘을 빼고 그립니다.

2번 선 · 처음에 힘을 주었다가 뒤에 힘을 빼고 그립니다.

3번 선 · 앞에서 연습한 선을 곡선으로 그립니다. 연필을 조금 길게 잡고 손목을 움직이면 좀더 편하게 그릴 수 있습니다.

4번 선(U자 선) • 꽃잎이나 잎의 올록볼록한 부분, 줄기나 가지를 그릴 때 자주 사용하는 U자 선입니다.
선의 형태는 왼쪽 그림을 참고하고, 연습하거나 작업할 때는 오른쪽 그림처럼 촘촘하게 그립니다. 처음에는 힘을 뺐다가 점점 힘을 주고 앞 선의 1/3~2/3 정도만 U자로 올리면서 다시 힘을 빼고 자연스럽게 선이 흐려지도록 합니다.

5번 선(Z자 선) • 처음 그림을 그리는 사람들이 어려워하는 선입니다. Z자를 쓰듯이 선을 그리되 힘을 빼고 양쪽으로 왕복하며 그립니다. 선의 양 끝에서 힘을 빼고 시작점과 끝이 보이지 않도록 합니다. 선을 부드럽고 길게 연결할 수 있으므로 넓고 긴 면적을 채색할 때 많이 사용합니다.

명암 그림은 명암, 즉 밝은 부분과 어두운 부분을 표현함으로써 입체적인 형태를 만듭니다. 기본적으로 빛을 받는 정도에 따라 짙거나 옅게 그려서 밝기를 표현하는데, 크게 하이라이트, 중간 톤, 가장 어두운 톤, 반사광으로 나눌 수 있습니다.

구 그리기

덩어리 형태를 그릴 때 꼭 필요한 것이 '구' 모형입니다. 단순히 동그라미에 색을 칠한다고 해서 입체감이 드러나지는 않습니다. 하이라이트 또는 반사광이 없으면 '구'가 완성되지 않습니다. '구'를 그릴 줄 알면 꽃봉오리나 과일 등 모든 형태를 그리는 데 도움이 됩니다.

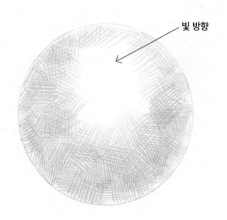
빛 방향

1. 2H 연필을 이용하여 구의 형태를 그린 다음 어두운 부분부터 칠합니다. 다양한 방향으로 선을 그리고, 연필을 뾰족하게 깎아서 선이 뭉개지지 않고 보이도록 그리는 연습을 합니다.

2. HB 연필로 좀더 어두운 부분을 계속 덧칠합니다.

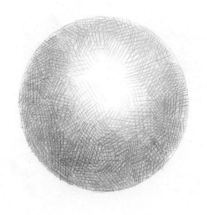

하이라이트

가장
어두운 톤

반사광

3. HB 연필로 더 진하게 칠합니다. 빛 방향을 염두에 두고 하이라이트 부분에는 칠하지 않고 반사광이 너무 어두워지지 않도록 합니다.

4. 2B 연필로 가장 어두운 톤을 칠해서 마무리합니다.

(참고) 점점 진한 색을 표현하는 연필로 계속 바꿔주면 작업하기 쉽습니다(2H → HB → 2B 순). 단, 선이 뭉개지지 않도록 연필을 계속 뾰족하게 깎아서 사용합니다. 선이 너무 도드라지면 지저분해 보일 수 있으니 적당한 연필 선을 유지하는 연습이 필요합니다.

원기둥 그리기　원기둥은 가장 기본적인 입체도형 중 하나로 보태니컬아트에서는 줄기나 가지를 그릴 때 도움이 됩니다. 원기둥을 줄기나 가지라 생각하고 굵은 것부터 가는 것까지 다양하게 그려봅니다. 구와 같은 방법으로 2H → HB → 2B 연필 순서로 그립니다. 선이 뭉개지거나 너무 도드라지지 않도록 주의합니다.

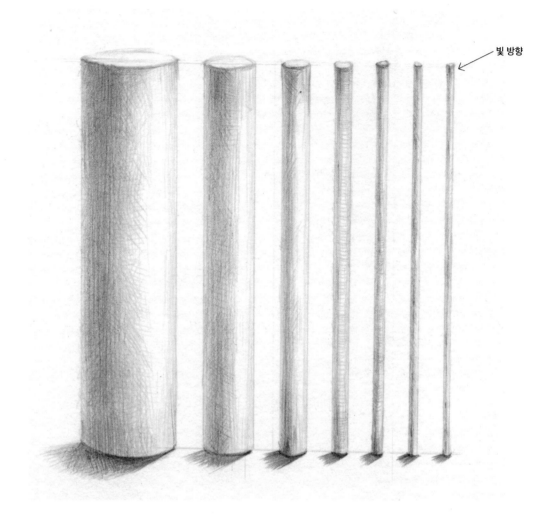

빛 방향

빛에 따른 그림자 그리기

구를 그리는 연습을 충분히 한 다음에는 구와 함께 그림자를 그려봅니다. 그림자는 구와 바닥이 닿은 부분을 가장 진하게 그려야 입체감이 더욱 강해집니다. 빛이 위쪽에서 비친다면 그림자가 짧아지고, 빛이 비치는 방향이 아래로 내려갈수록 그림자가 점점 길어지므로, 빛과 그림자의 위치를 미리 알아두어야 합니다.

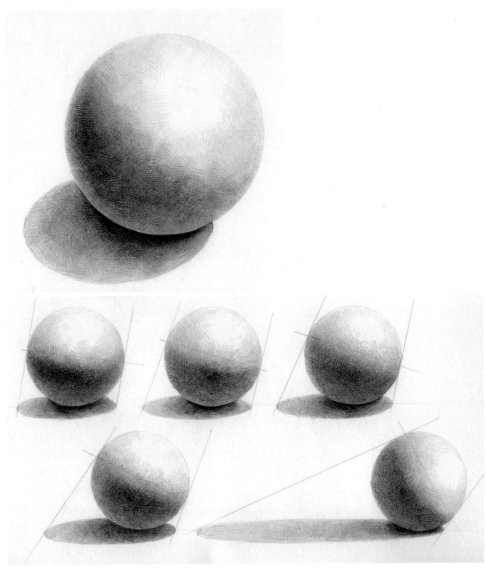

빛의 방향에 따라 달라지는 그림자의 길이

보태니컬아트(Botanicalart)는 'Botanical(식물의)'과 'Art(예술)'의 합성어입니다. 보태니컬아트는 크게 도감 형태의 학술적 묘사를 하는 '과학적 식물화'와 개인의 느낌을 더 많이 표현한 '보태니컬-아트'로 나뉩니다. 보태니컬아트는 사진이 없던 시절 약용식물들에 대한 기록을 남기기 위해 시작되었는데, 이때는 도감 형태의 그림으로 과학에 더 가까웠습니다.

보태니컬아트가 발전하게 된 이면에는 어두운 역사가 있습니다. 15세기에서 16세기에 걸쳐 유럽인들이 다른 대륙을 약탈하는 과정에서 특이한 식물을 귀족들에게 판매하기 위해 그림으로 그린 것입니다. 다른 대륙으로 떠날 때 식물화를 그릴 수 있는 사람들이 동행했다고 합니다.

피에르 조셉 르두테의 장미 시리즈

나폴레옹의 왕비 조세핀이 장미 화가로 유명한 피에르 조셉 르두테(Pierre-Joseph Redouté)를 고용하여 자신의 식물을 그리도록 하면서 보태니컬아트의 황금기가 시작되었습니다. 이때는 과학보다 예술 쪽으로 더욱 융성하게 발달했습니다. 하지만 18세기에 왕정이 무너지면서 화려함은 줄어들고 자연과학의 발전과 분류학의 연구를 통해 과학적 식물 묘사가 발전하게 됩니다.

이렇듯 두 가지가 서로 다른 듯하지만 시대의 필요와 요구에 따라 어느 한쪽이 발달한 것이라고 할 수 있습니다. 사진의 발달로 '과학적 식물화'의 필요성이 줄어든 현대에는 '보태니컬-아트'가 활발합니다. 따라서 어느 부류가 진정한 보태니컬아트인가 하는 논쟁은 수채화와 색연필화 중 어떤 것이 더 수준 높은가 하는 것만큼이나 불필요한 것입니다. 보태니컬아트는 우리나라에서 크게 발전하지 못한 분야이므로 더욱 보편화되는 계기가 마련되기를 바랍니다.

|5| 식물의 구조

보태니컬아트의 기본은 식물에 대한 이해입니다. 식물에 대한 이해 없이는 형태를 정확하고 세밀하게 그릴 수 없기 때문입니다. 아래 그림은 가장 일반적인 꽃의 분해도입니다. 꽃은 제각각 다른 특징을 가지고 있습니다. 그러므로 그림을 그리기 전에 식물의 특징을 먼저 알아보아야 합니다.

꽃의 구조 다음은 프리지아를 예로 들어 꽃의 구조를 설명한 것입니다.

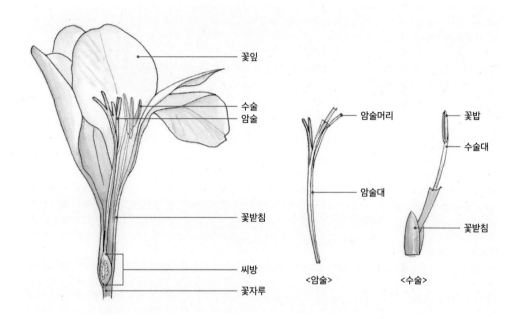

1. 꽃잎 | 꽃부리를 이루는 낱낱의 조각 잎

2. 암술 | 암술머리, 암술대, 씨방으로 이루어진 식물의 자성 생식기관
 - 암술머리 | 암술의 가장 위쪽에 위치하며 꽃가루를 받는 부분
 - 씨방 | 밑씨를 포함하고 있는 암술의 아랫부분
 - 암술대 | 씨방과 암술머리를 연결하는 좁은 대로 암술머리를 받치는 부분

3. 수술 | 수술대와 꽃밥으로 이루어진 식물의 웅성 생식기관
 - 꽃밥 | 생식 세포인 꽃가루를 만드는 장소
 - 수술대(꽃실) | 꽃밥을 떠받치고 있는 실 같은 줄기

4. 꽃받침 | 꽃의 가장 바깥쪽에 꽃잎을 받치고 있는 보호 기관

5. 꽃자루 | 꽃이 달리는 짧은 가지

잎의 구조 잎은 크게 잎몸과 잎맥, 잎자루로 구성됩니다.

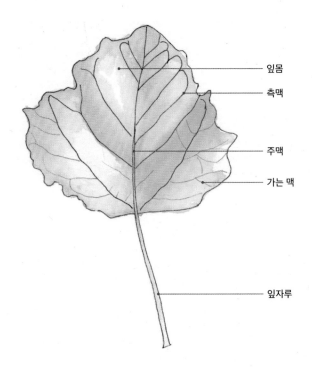

잎몸

측맥

주맥

가는 맥

잎자루

1. 잎몸 | 잎사귀를 이루는 넓은 부분

2. 잎맥 | 잎 속의 물과 양분의 이동 통로로 주맥, 측맥, 가는 맥으로 분류
- 주맥 | 잎의 중앙부에 있는 가장 큰 맥으로 '일차맥'
- 측맥 | 주맥에서 양옆으로 뻗어 나간 잎맥
- 가는 맥 | 측맥과 측맥 사이를 연결하는 가는 잎맥

3. 잎자루 | 잎몸을 줄기나 가지에 붙게 하는 꼭지 부분

|6| 꽃과 잎 드로잉

먼저 그림을 그릴 개체의 기본 구조를 큰 도형으로 분석한 다음 작은 형태를 만들면서 그리면 모양
이나 크기가 잘못 변형되는 것을 줄일 수 있습니다.

잎 드로잉 잎은 잎몸과 잎자루로 구성되는데, 잎몸은 긴 선이나 단순한 도형으로 먼저 형태를 잡고 점점 세부
적인 형태로 들어갑니다. 잎자루는 보통 얇은 원기둥이 기본 구조라고 할 수 있습니다.

은 행 잎 드 로 잉 /
은행잎의 기본 구조를 부채꼴과 얇은 원기둥으로 이해하면서 그립니다.

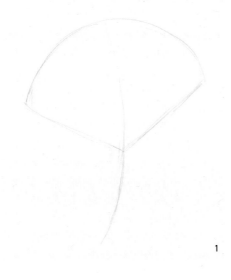

1

2

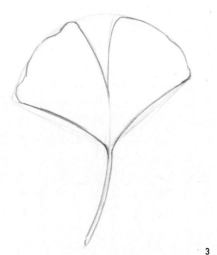

3

1. 기본 도형을 이용하여 단순한 형태를 그립
 니다. 잎몸 위쪽은 둥글게, 아래쪽은 직선
 으로 큰 도형을 그립니다.

2. 잎몸 아래쪽을 곡선으로 다듬어줍니다. 아래
 쪽에 큰 원이 있다고 생각하고 원의 한 부분
 을 세밀하게 그립니다. 잎몸 중간의 갈라진
 부분도 곡선으로 그려 큰 형태를 잡아줍니다.

3. 이제 잎의 세부적인 변화를 그립니다. 은행
 잎의 위쪽도 자연스러운 곡선으로 그리고,
 전체적으로 세부적인 형태를 그린 다음 선
 을 진하게 그려서 마무리합니다.

 참고 이 과정은 모두 2B 연필로 작업했습니다. 진한
 연필 선이 부담스럽다면 2단계까지 2H로 연하게 그
 린 다음 3단계에서 HB나 2B 연필로 마무리합니다.

여 러 가 지 잎 드 로 잉 /

먼저 큰 도형으로 분석한 다음 세밀하게 그려서 완성한 여러 가지 잎 스케치입니다.

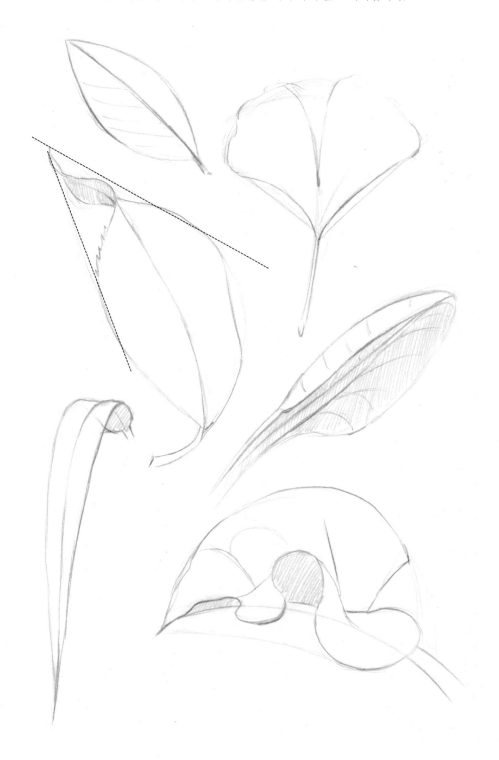

꽃 드로잉

구나 원기둥, 원뿔 모양이 꽃잎이 되고, 얇은 원기둥이 줄기가 되는 기본 도형의 구조를 이해할 수 있습니다. 꽃은 보통 복잡한 형태이므로 기본 구조를 이루는 도형이 무엇인지 알면 드로잉할 때 도움이 됩니다.

튤립 드로잉 /

1. 027쪽의 은행잎과 마찬가지로 기본 도형을 이용하여 큰 형태를 먼저 그립니다. 위쪽은 큰 타원, 아래쪽은 작은 타원으로 그리고, 직선에 가까운 곡선을 양쪽에 그려서 꽃봉오리 형태를 만듭니다.

2. 꽃봉오리의 큰 형태에서 꽃잎의 위치를 대략적으로 그립니다.

3. 2에서 그린 꽃잎의 형태를 좀더 자세히 그립니다.

4. 꽃봉오리의 형태가 어느 정도 그려졌다면 이제 세부적인 변화를 그리고, 형태를 이루는 선을 진하게 그려서 마무리합니다.

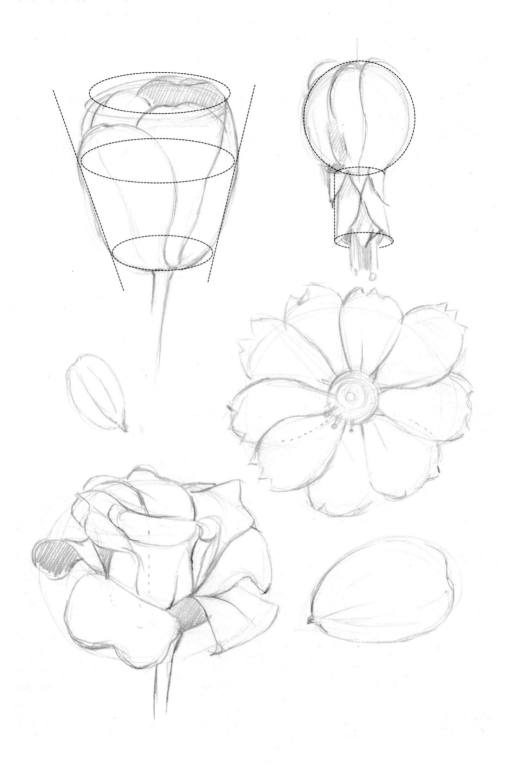

|7| 밑그림 옮기기(전사하기)

앞에서 연필로 기본 도형을 이용해 꽃의 형태 그리기를 연습했습니다. 하지만 보태니컬아트를 처음 시작하는 사람들은 형태를 그리기가 어려울 것입니다. 그럴 때는 부록으로 제시하는 밑그림을 옮겨서 사용합니다. 밑그림을 옮기는 과정은 다음과 같습니다.

1. 드로잉지에 밑그림을 그립니다. 2H나 HB 연필로 전체적인 구도와 선을 그린 다음 마지막 선을 2B로 작업하면 편합니다.

(참고) 드로잉지에 그림을 그려도 되고 트레이싱지에 그려도 됩니다. 트레이싱지의 경우 복잡한 그림을 그리거나 여러 가지 도안을 합쳐서 그릴 때 편리하지만 보태니컬아트 초보자들에게는 드로잉지를 추천합니다.

2. 드로잉지 뒷면에 목탄 연필(또는 4B 연필)로 칠합니다.

3. 제도지 위에 그림을 그린 드로잉지를 올리고 마스킹 테이프로 고정합니다.

(참고) 마스킹 테이프는 미색이 일반적이지만, 여기서는 설명을 위해 노란색을 사용했습니다.

4. 빨간색이나 파란색 가는 볼펜으로 드로잉지에 그려진 선을 따라 그립니다.

(참고) 선을 그릴 때 손에 힘을 너무 강하게 주면 종이가 움푹 팰 수 있습니다. 그림을 완성한 후에도 팬 자국이 남게 되니 적절한 힘 조절을 위해 여러 번 연습해 보고 터득해야 합니다.

5. 드로잉지를 제거합니다.

(참고) 밑그림이 전사된 제도지에 색연필로 그림을 그립니다.

|8| 식물의 이름을 알아볼 수 있는 앱과 홈페이지

책과 다른 자료 외에 인터넷 웹사이트나 앱을 통해 식물의 이름이나 정보를 쉽게 얻을 수 있습니다.

식물 고수들이 알려주는 식물 이름, 모야모(moyamo) /

'꽃천사, 식물천사 모야모'라는 앱을 다운로드하고 회원 가입을 한 후 직접 찍은 사진을 올리면 다른 회원들이 식물의 이름을 답해 줍니다. 간혹 식물 이름을 잘못 올리는 경우도 있으니 최종적으로는 국가생물종지식정보시스템(www.nature.go.kr)에서 확인하는 것이 좋습니다. 우리나라에 수입되지 않은 외국의 식물에 대한 답변은 얻기가 어렵지만 대부분의 식물이나 원예종 등에 대한 답변은 즉시 올라오는 편이어서 편리하게 활용할 수 있습니다.

안드로이드: http://goo.gl/kMESnw
iOS: http://goo.gl/KOFwMF

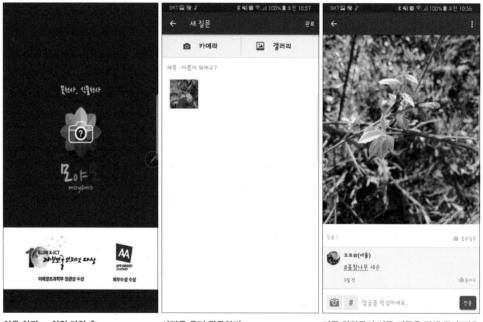

처음 화면 → 회원 가입 후 →　　　　　사진을 올려 질문하기 →　　　　　다른 회원들이 식물 이름을 답해 준다(찍은 사진을 바로 올릴 수 있다)

학명과 영문명 등 정보를 알려주는 국가생물종지식정보시스템
(www.nature.go.kr) /

국립수목원에서 관리하는 국가생물종지식정보시스템은 국가 생물종, 한국 식물, 곤충 도감, 표본 정보 등을 제공하고 있습니다. 올바른 학명과 영문명을 알려주고 자생종 등을 보기 편리하게 정리해 두어 유용합니다.

PC 화면

핸드폰 화면

각 검색 플랫폼 /

요즘은 검색 플랫폼에 사진을 찍어 올리면 비슷한 사진을 검색해서 이름을 찾아줍니다. 하지만 일상에서 흔히 볼 수 있는 식물의 경우에만 정확하게 찾아주는 수준으로, 더 고급 정보가 필요한 사람에게는 자료가 부족한 편입니다.

Part 1

쉽게 연필로

- 색연필 그리기에 앞서
기본적인 식물을 예로 들어
형태와 드로잉 방법에 대해 알아 봅니다.
비교적 형태가 단순한 식물을
연필로 그려보면서 형태에 따른
드로잉 과정을 익혀 봅니다.

형태가 단순해서 쉽게 배우는

고무나무 잎 그리기

공기 정화 효과가 있다고 하여 집이나 사무실에서 많이 키우는 고무나무는 잎이 단단한 것이 특징입니다. 고무나무 잎은 형태가 단순해서 처음 배울 때 그리면 좋은 식물입니다. 주맥은 강해 보이지만 측맥은 다른 식물에 비해 강하지 않아 톤을 배우기 좋습니다.

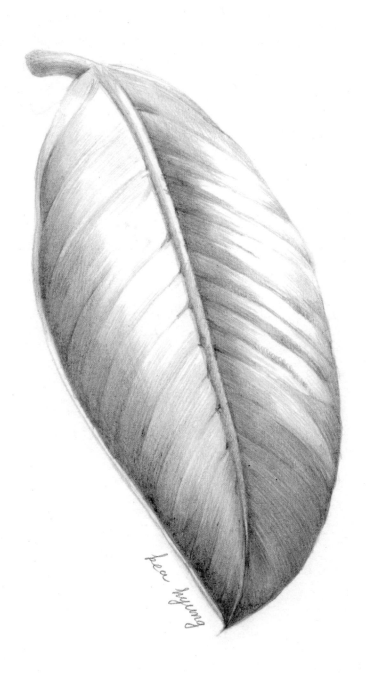

hea hyung

1. 밑그림을 전사한 다음(031쪽 참고) 2H 연필로 그림을 정리하고 빛의 방향을 염두에 두면서 잎맥 방향에 맞춰 명암을 넣습니다. 바깥에서 안쪽을 향해 혹은 어두운 면에서 밝은 면으로 그려야 선이 뭉치지 않습니다. 그림을 그릴 때는 보통 앞부분에 힘이 들어가서 진해지는데, 바깥에서 안쪽을 향해 그리면 뒷부분을 흐려 자연스럽게 연출할 수 있습니다.

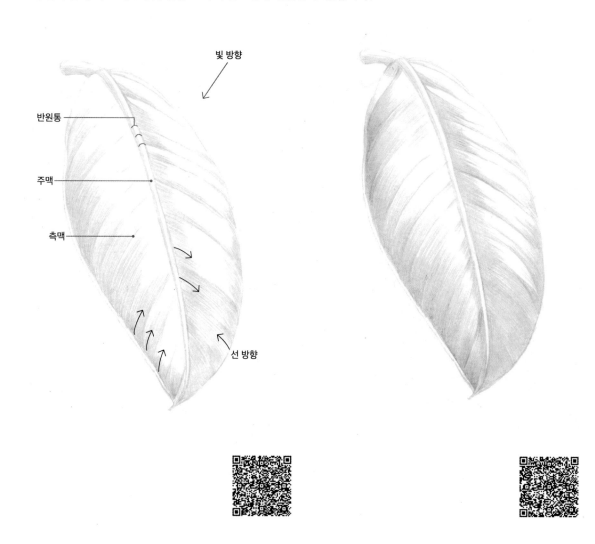

참고 잎맥 방향에 맞춰 그려야 잎이 자연스럽고 깔끔하게 표현됩니다. 처음에는 조금 어렵겠지만 성급하게 생각하지 말고 차근차근 그려봅니다. 제시하는 그림과 똑같이 그리지 않아도 됩니다. 이것은 색연필로 그림을 그릴 때도 기본으로 사용되는 선들입니다. 색연필로 식물을 그리는 과정에서 특정한 선을 표시하지 않은 경우에는 기본적으로 이 선을 사용한 것입니다. 연필로 선을 많이 그려봐야 이후 본격적인 작업을 할 때 도움이 됩니다.

2. HB 연필로 주맥과 측맥, 그리고 잎몸의 테두리 안쪽 어두운 부분을 그립니다. 이때 하이라이트를 주의합니다. 잎자루는 원통형을 그리듯이 하고, 주맥은 반원통을 그리듯이 해야 입체적으로 나타낼 수 있습니다.

3. 2B 연필로 가장 어두운 부분을 진하게 그려서 입체감을 살립니다. 그리는 사람마다 색의 농도가 다르게 표현될 수 있습니다. 따라서 진하게 그려지는 사람은 힘을 빼고, 약하게 그려지는 사람은 좀더 힘을 주거나 여러 번 그리는 방법으로 농도를 올려줍니다.

참고 연필을 바꿔가며 그리는 이유는 각각의 연필로 표현할 수 있는 명도가 다르기 때문입니다. 2H 연필로는 아무리 진하게 그린다고 해도 HB~2B 정도밖에 표현되지 않습니다. 하나의 연필로는 양감을 충분히 내기 어렵습니다. 그러므로 진한 색의 경우 단계에 맞는 연필로 그리는 것이 좋습니다. 2B로도 원하는 명도가 나오지 않는다면 4B를 추가로 사용해서 그립니다.

우아하고 아름다운

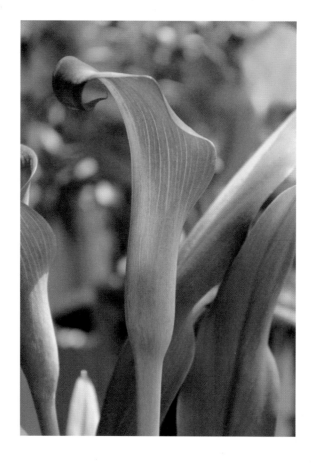

칼라 그리기

남아프리카가 원산지로 5~7월에 꽃을 피우는 칼라는 꽃꽂이 용으로 많이 쓰이고 요즘은 화분에도 많이 심는 식물입니다. 형태가 복잡하지 않고 비교적 단순하면서도 우아하고 아름 다운 자태를 풍기는 꽃입니다. 칼라 꽃을 이용해 도트 작업을 하는 방법을 알아보겠습니다.

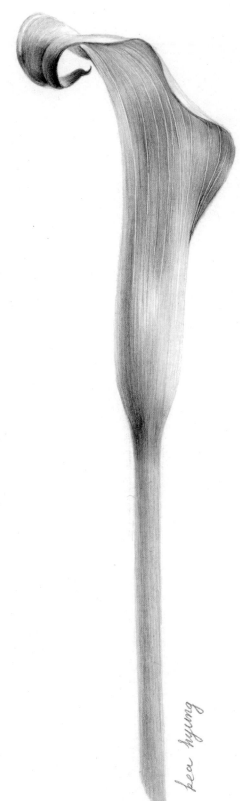

bea hyung

 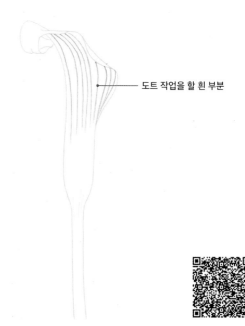

도트 작업을 할 흰 부분

1. 제도지에 밑그림을 전사한 다음(031쪽 참고) 꽃의 결대로 꾹 눌러 도트를 넣어줍니다. 전사 과정에서 남은 연필 자국은 살짝 보일 정도만 남기고 퍼티 지우개로 지운 다음 도트 작업을 합니다. 오른쪽 그림은 어떤 식으로 도트가 들어갈지 보라색으로 표시한 것입니다. 실제 그림에서는 그리지 않습니다.

참고 종이에 흑연이 남아 있는 상태에서 색연필로 색칠하면 더 어두워집니다. 색연필로 그림을 그릴 때는 흑연과 섞여 색이 탁해지므로, 연필 자국을 지우면서 채색합니다.

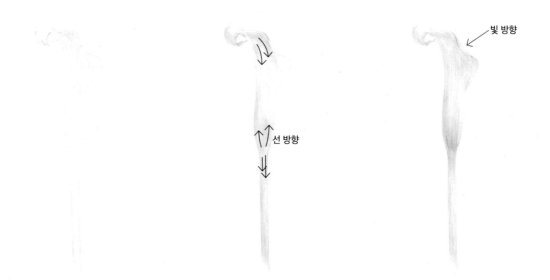

빛 방향

선 방향

2. 2H 연필로 꽃의 결에 맞춰 명암을 넣어줍니다. 명암을 넣을 때는 연필을 뾰족하게 깎아서 선이 뭉개지지 않도록 그리고, 꽃의 결과 빛의 방향에 주의합니다.

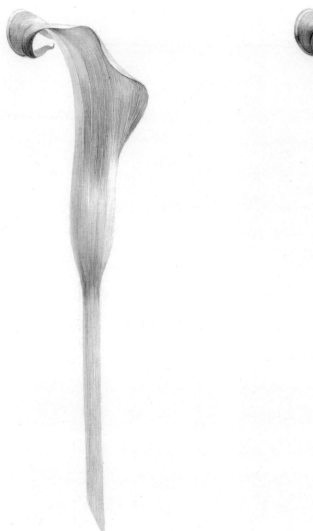

3. HB 연필로 바꿔 어두운 부분을 결 방향에 맞춰 더 진하게 그립니다.

(참고) 명암을 넣는 과정에서 2H → HB → 2B로 연필을 바꿔 쓰는 것은 어두운 톤을 효과적으로 표현하기 위해서입니다. 점점 더 진한 연필로 바꿔가면서 명암을 넣으면 완성도가 높아집니다.

4. 2B 연필로 가장 어두운 부분을 진하게 칠해서 입체감을 주고 마무리합니다.

(참고) 도트 작업한 부분은 종이가 눌려서 연필을 칠하더라도 하얗게 남게 됩니다. 계속 힘주어 명암을 넣으면 도트 작업한 곳이 메워져 하얀 부분이 줄어들 수 있습니다. 도트 작업도 연필과 마찬가지로 한 번에 잘하기 어려우니 반복해서 연습합니다.

단단하고 맨들맨들한

도토리 그리기

원래 떡갈나무의 열매만을 지칭했으나, 최근에는 참나무과 열매를 통틀어 도토리라고 합니다. 단단하고 맨들맨들한 껍질을 까서 속에 들어 있는 알맹이로 묵을 쑤어 먹기도 하죠. 도토리는 '구'를 기본 형태로 이해하면서 그립니다.

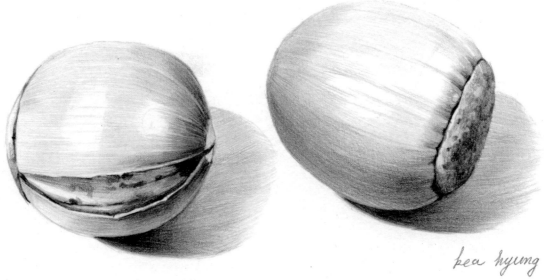

bea hyung

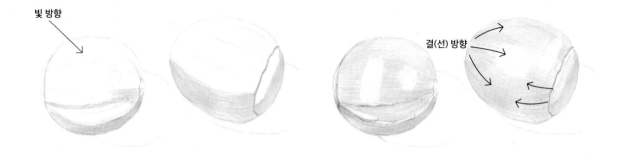

빛 방향

결(선) 방향

1. 제도지에 밑그림을 전사하고(031쪽 참고) 어두운 톤을 칠합니다.

2. 2H 연필로 하이라이트 부분을 살짝 그린 다음 나머지 부분에 명암을 넣어줍니다.

원본 사진을 보면 하이라이트가 두 군데 있습니다. 빛이 비치는 방향과 상관없이 도토리 윗부분 색이 아래보다 진한 것에 주의해서 그립니다. 껍질이 벌어져서 드러난 속 부분은 겉껍질보다 흐리게 그립니다. 껍질 속은 원래 미색이지만 부분부분 색이 진하게 변한 것까지 표현합니다.

참고 도토리는 '구'(021쪽)를 기본 도형으로 그립니다.

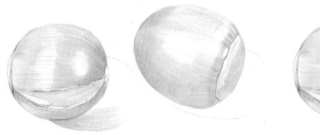

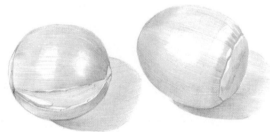

3. 도토리의 결과 빛의 방향에 맞춰 명암을 넣습니다. 도토리 윗부분은 더 진하게 그리고, 껍질 속에 있는 알맹이는 껍질 때문에 생긴 그림자까지 표현합니다.

4. HB 연필로 3에서 칠한 부분을 더 진하게 칠하고, 명암을 넣으면서 그림자를 그립니다.

참고 '빛에 따른 그림자 그리기'(023쪽)를 참고하여 그림자를 넣어줍니다.

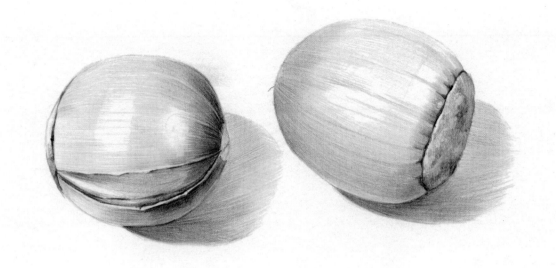

5. 2B 연필로 좀더 진하게 칠한 다음 오른쪽 도토리의 깍정이는 연필 선을 짧게 동글동글 굴리듯
 이 그려 울퉁불퉁한 질감을 표현합니다. 색이 더 진한 도토리 윗부분과 껍질, 깍정이가 만나는
 부분은 더 진하게 그립니다.

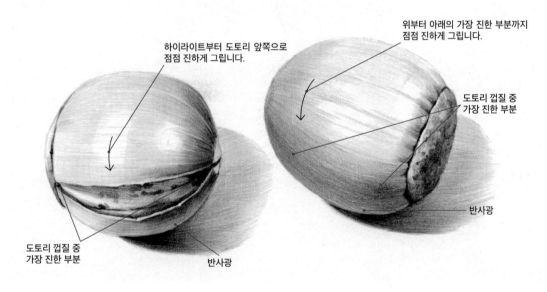

하이라이트부터 도토리 앞쪽으로
점점 진하게 그립니다.

위부터 아래의 가장 진한 부분까지
점점 진하게 그립니다.

도토리 껍질 중
가장 진한 부분

도토리 껍질 중
가장 진한 부분

반사광

반사광

6. 껍질이 벗겨져서 드러난 알맹이의 변색된 부분도 짧은 선으로 그립니다.
 참고 2H 연필로 어두운 부분의 형태를 먼저 그린 다음 칠합니다.

열매가 주렁주렁 달린

쥐똥나무 그리기

쥐똥나무는 사람 키보다 조금 더 큰 작은 낙엽수로 우리나라 어디에서나 자랍니다. 주로 울타리로 많이 심는데 북한에서는 아름다운 순우리말로 '검정알나무'라고 불린답니다. '구'의 형태를 생각하면서 도토리를 그렸다면, 쥐똥나무 열매는 구의 형태가 여러 개 달린 모습을 그리는 것입니다.

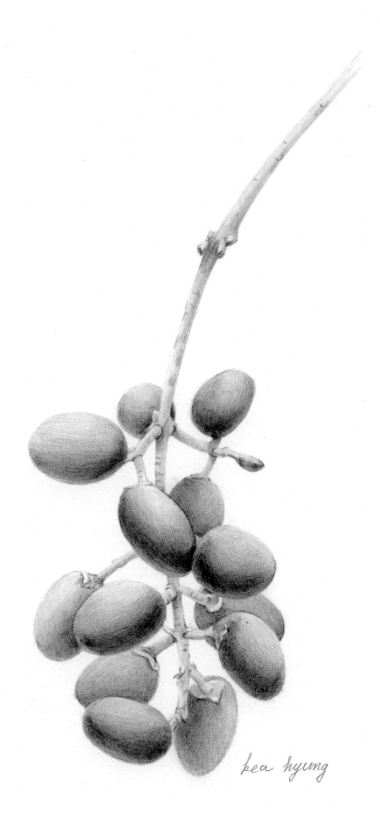

bea hyung

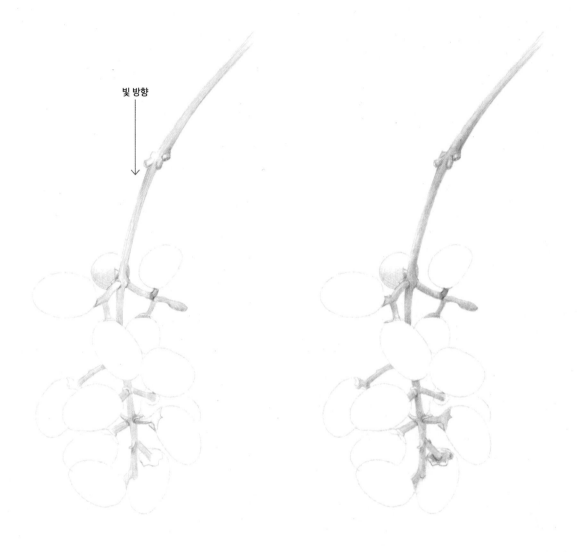

빛 방향

1. 밑그림을 전사한 다음(031쪽 참고) 2H 연필로 줄기의 형태를 잡아가면서 명암을 넣습니다.

2. HB 연필로 줄기에 명암을 더 깊이 넣어줍니다. 빛이 비치는 방향 때문에 윗부분은 밝고 아랫부분은 어둡다는 것에 유의해서 그립니다.

 참고 가지는 '원기둥'(022쪽), 열매는 작은 '구'(021쪽)를 생각하며 그립니다.

3. 2H 연필로 열매를 전체적으로 칠합니다. 쥐똥나무 열매는 하이라이트를 하얗게 남기지 않고 살짝 칠합니다. 열매가 검은색인 데다 빛을 받으면 광이 나는 열매가 아니므로 하이라이트가 아주 밝지는 않습니다.

(참고) 연필은 점점 진한 색으로 바꿔가며 그립니다.

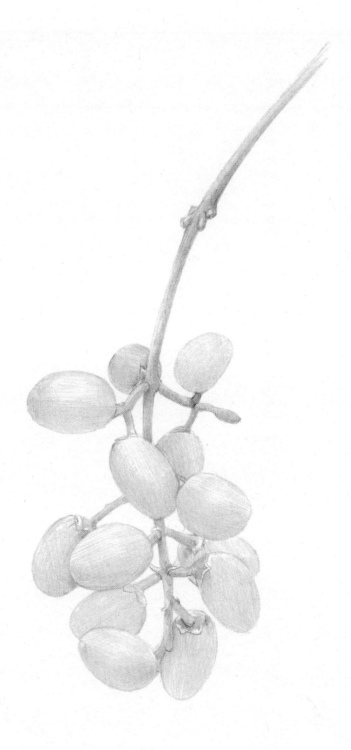

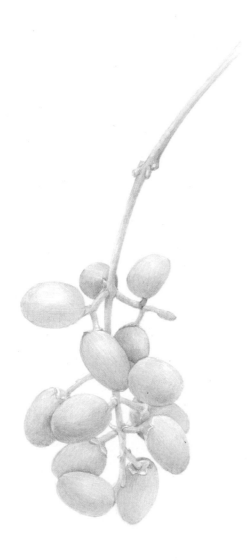

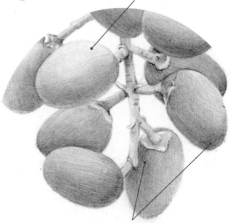

하이라이트:연필로 칠하더
라도 밝은 부분이 남아 있어
야 입체적으로 보입니다. 연
필로 칠한 하이라이트가 충
분히 밝아 보이도록 어두운
톤은 더 어둡게 그립니다.

4. HB 연필로 어두운 부분을 더 진하게 칠합니다. 앞쪽에 있
는 열매는 더욱 진하고, 뒤쪽에 있는 열매는 조금 흐리게
칠해야 앞쪽 열매가 돌출되어 보입니다.

가장 진한 부분:'과병-부'라 불리
는 열매의 자루와 가지가 만나는
곳 아래는 그림자가 생기므로 진
하게 그립니다.

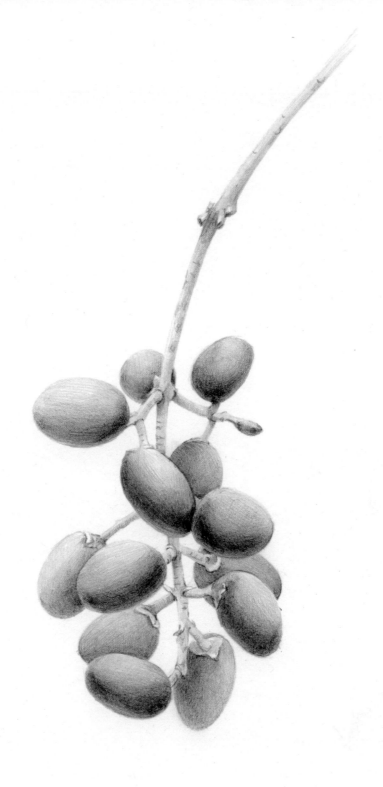

5. 2B 연필로 맨 앞에 있는 가지와 열매에 가장 진하게 명암을 넣어줍니다. 가지에 있는 무늬는
 힘을 빼고 짧은 선으로 살짝 그립니다. 가지를 입체적으로 표현하려면 어두운 부분의 무늬를
 더 어둡게 그려야 합니다.

Part 2

쉽게 색연필로

식물을 그리는 방법을 배워보겠습니다.

이번에는 색연필로 쉬운 형태의

그리는 방법을 배웠다면

• 앞에서 연필로 단순한 식물을

낙엽 p.074

스노플레이크 p.082

노랑 튤립 p.088

잎맥이 가지런한

은행잎 그리기

은행잎은 잎몸이 2개로 갈라진 부채 모양이며, 가장자리가 미세하게 물결치는 모양입니다. 잎자루에서 끝을 향해 몇 번 갈라지는 잎맥은 단순하고 가지런해서 다른 잎에 비해 그리기 쉽습니다. 아래부터 여러 가지 맥으로 갈라지지만 그림에서는 하나로 표현해 보겠습니다.

157　165　170　267

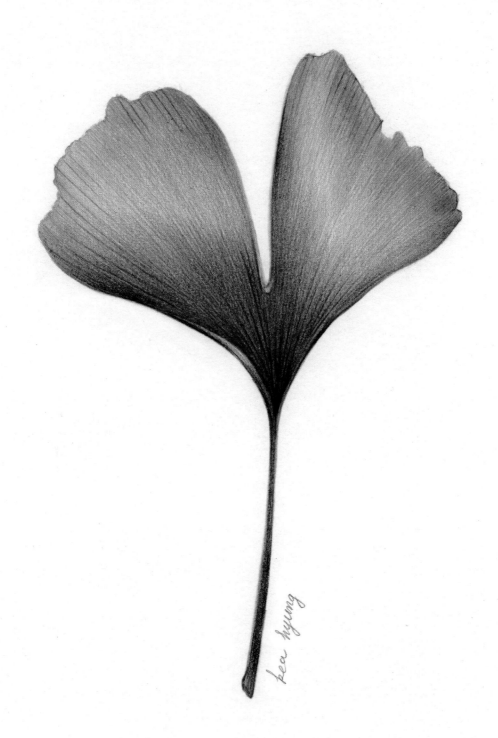

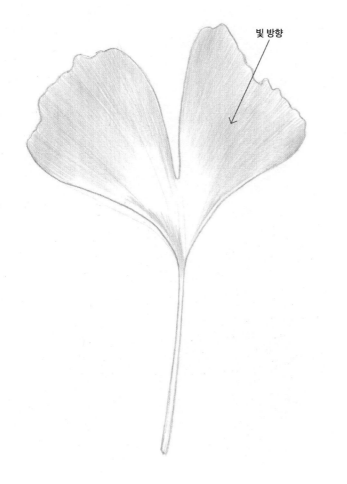

빛 방향

1. 밑그림을 전사한 다음(031쪽 참고) 170번(◉)으로 잎의 테두리를 흐리게 그립니다. 원본 사진에서 가장 밝게 보이는 양쪽 잎의 끝부분과 잎자루가 시작되는 부분을 촘촘하고 연하게 색칠합니다.

(참고) 잎몸을 그릴 때는 잎맥의 방향에 맞춰 그려야 자연스럽고 깔끔하게 표현할 수 있습니다.

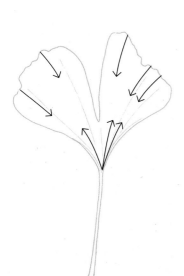

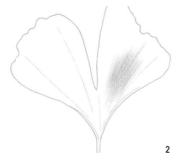

2

2

1

(팁) 은행잎 그리는 방법

1. 잎의 윗부분은 위에서 중앙으로 선을 그어주고, 잎의 아랫부분은 줄기에서 중앙으로 선을 그어줍니다. 아래에서 중앙으로 향하는 선은 종이를 돌려서 그리면 편리합니다.

2. '5번 선'(020쪽)을 이용하여 은행잎의 잎몸을 색칠합니다. 회화에서도 잘 사용하지 않는 '5번 선'은 처음부터 잘 그리기 어려우니 충분히 연습합니다.

(참고) '5번 선'을 사용하지 않으면 중간 중간 색연필이 뭉쳐서 부자연스럽게 표현되고, 완성했을 때 그림이 지저분해 보일 수 있습니다.

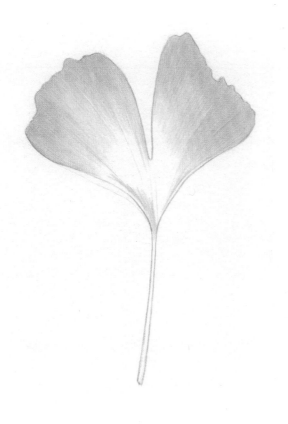

2. 1에서 그린 것을 같은 색으로 한 번 더 진하게 색칠합니다. 같은 색이라도 연하게 한 번 칠한 다음 다시 한 번 덧칠해야 전체적인 색을 맞추기 편하고 그림의 밀도가 높아집니다.

(참고) 색연필은 항상 뾰족하게 깎아서 사용합니다. 그러지 않으면 촘촘하게 색칠하는 과정에서 색연필이 뭉쳐 지저분해 보이고 완성도가 떨어집니다.

3. 165번(●)으로 잎 전체를 천천히 색칠하고, 원본 사진에서 좀더 어두운 잎몸 아래쪽도 색칠합니다.

4. 잎맥에 맞춰 계속 덧칠합니다. 이때 수시로 연필을
뾰족하게 깎아주고 아래에서 위로 향하는 선은 종이
를 돌려서 그려야 깔끔하게 정리된 선이 나온다는 점
에 유의합니다.

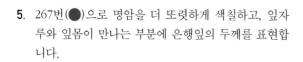

5. 267번(●)으로 명암을 더 또렷하게 색칠하고, 잎자
루와 잎몸이 만나는 부분에 은행잎의 두께를 표현합
니다.

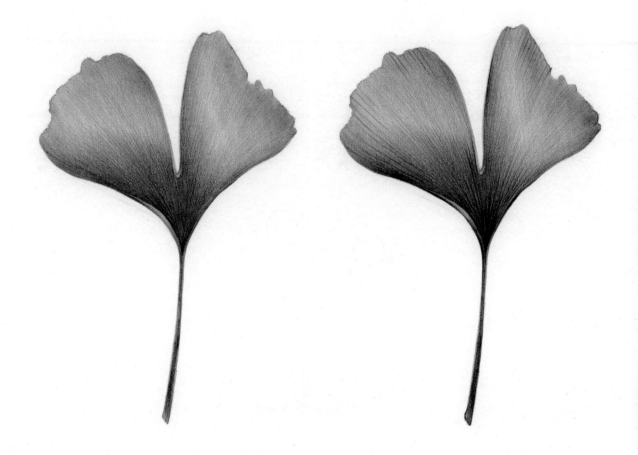

6. 157번(⬤)으로 잎자루로 내려갈수록 진하게 그리고, 잎맥이 보이도록 잎몸을 색칠합니다.

참고 157번(⬤)은 아주 어두운 색이므로 밝은 부분의 잎맥을 그릴 때는 힘을 빼고, 어두운 부분은 진하게 그려야 입체감이 더욱 살아납니다.

팁 **필압**

필압이란 글을 쓰거나 그림을 그릴 때 펜이나 붓 끝에 가해지는 힘을 말합니다. 여기서는 색연필 끝에 가해지는 힘으로, 사람마다 필압이 다르기 때문에 같은 식물이라도 그리는 사람에 따라 전혀 다른 그림이 나올 수 있습니다.

다음은 107번(⬤)을 색칠한 위에 167번(⬤)을 색칠한 것입니다.

107번(⬤)으로 왼쪽 부분에는 진하게, 오른쪽 부분에는 힘을 빼고 살짝 색칠한 다음, 그 위에 동일한 필압으로 167번(⬤)을 색칠합니다. 혼합된 색을 보면 색의 차이가 많이 난다는 것을 알 수 있습니다. 이렇게 색연필은 필압에 따라 색이 많이 달라지므로 같은 색을 칠하더라도 전혀 다른 색이 나올 수 있습니다.

꽃잎 하나하나 특별한

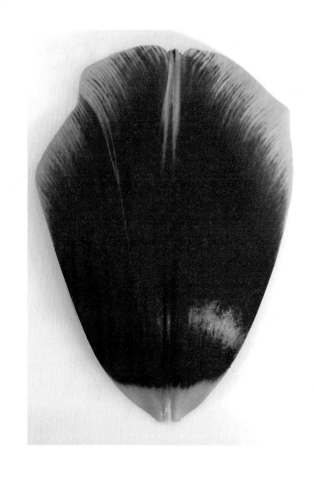

튤립 꽃잎 그리기

튤립 하면 네덜란드를 떠올리는데 튤립의 원산지는 터키입니다. 16세기 유럽에서는 '튤립 버블'이라는 말이 생길 정도로 유행한 꽃입니다. 튤립은 꽃부리 형태는 단순하지만 꽃잎 하나하나가 꽤 복잡하게 겹쳐 있습니다. 튤립 꽃잎은 가운데 두 줄의 홈이 팬 것이 특징이고, 은행잎의 잎맥과 결이 비슷합니다.

108 115 194 219

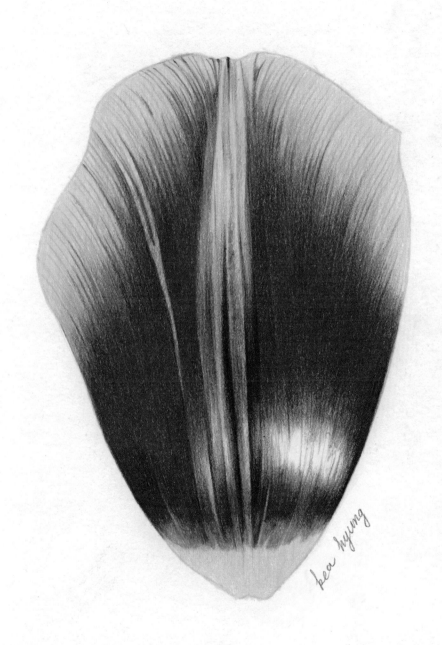

bea hyung

1. 밑그림을 전사한 다음(031쪽 참고) 108번(●)으로
 꽃잎 테두리를 흐리게 그리고 하이라이트를 표시합
 니다.

빛 방향

2. 튤립 꽃잎의 윗부분을 'U자 선'(020쪽 참고)으로 색칠해 입체감을 주고, 중간 부분은 '5번 선'
 (020쪽)을 이용해 전체적으로 색칠합니다.

3. 튤립의 긴 무늬를 그립니다. 115번(●)으로 꽃잎의 결에 맞춰 짙은 선을 듬성듬성 그립니다. 아랫부분의 색이 나뉘는 곳은 같은 색의 짧은 선으로 경계를 그립니다.

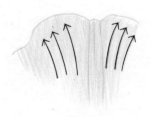

4. 115번(●)으로 꽃잎의 붉은 부분을 힘을 빼고 전체적으로 색칠합니다. 이때 중간에서 위쪽 방향으로 무늬를 만들면서 그립니다.

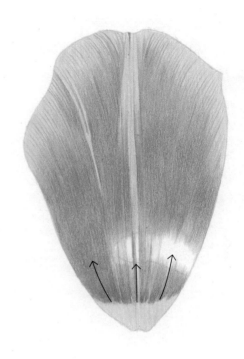

5. 115번(●)으로 꽃잎 끝을 그립니다.

6. 219번(●)으로 붉은 결이 더욱 잘 나타나도록 진하게 그립니다.

참고 1에서 표시해 둔 하이라이트는 색칠을 하다 보면 면적이 자연히 줄어들 수밖에 없지만, 너무 줄어들지 않도록 주의합니다.

7. 194번(●)으로 꽃잎의 결에 맞춰 어두운 부분을 색칠해 형태를 또렷하게 표현합니다.

참고 194번(●)과 같이 어두운 색을 칠할 때는 갑자기 진하게 칠하지 말고 가볍게 여러 번 칠하면서 톤을 맞춥니다.

또렷한 굴곡이 매력적인

비비추 잎 그리기

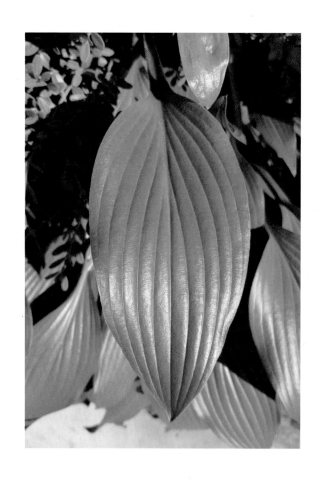

7~8월이면 대롱 모양의 연한 자주색 꽃을 피우는 비비추. 타원형 잎사귀는 조금 두껍고 질기며, 가장자리는 밋밋하지만 굴곡이 뚜렷한 주름이 나 있습니다. 비비추 잎을 통해 하이라이트와 잎의 주맥, 측맥을 입체감 있게 그리는 방법을 알아보겠습니다.

146 157 165 167 170 205

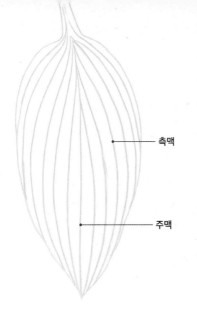

측맥

주맥

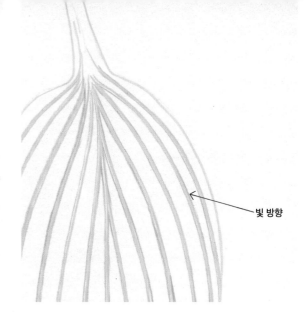

빛 방향

1. 밑그림을 전사한 다음(031쪽 참고) 205번(●)으로
 잎맥을 강하게 그립니다. 색연필로 그린 잎맥 자국만
 남기고 전사 작업 후 남은 연필 자국은 퍼티 지우개
 로 살살 지웁니다.

 참고 너무 힘주어 색칠하다 보면 색연필 심이 부러지기도 합니
 다. 처음에 조금 부러뜨리고 색칠하면 중간에 심이 부러져서 그림
 에 콕 찍히는 것을 방지할 수 있습니다.

2. 170번(●)으로 1에서 그린 잎맥의 양옆을 얇은 선으
 로 그립니다.

 참고 205번(●)으로 그린 잎맥이 너무 가늘어지지 않도록 주의
 합니다.

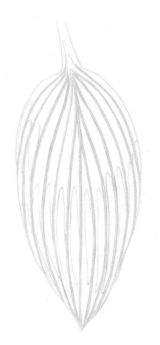

3. 205번(●)으로 하이라이트를 흐리게 그립니다.

 참고 색칠을 하다 보면 하이라이트 면적이 줄어들게 마련이므
 로 처음에 조금 크게 그립니다.

4. 205번(●)으로 하이라이트와 어두운 부분을 제외하
 고 바탕을 넓게 색칠합니다.

 참고 하이라이트 부분이 단절된 느낌이 나지 않도록 바탕을 자
 연스럽게 색칠합니다.

5. 170번(⬤)으로 하이라이트를 제
외하고 전체적으로 색칠합니다.

6. 167번(⬤)으로 어두운 부분을
천천히 색칠합니다.

7. 165번(⬤)으로 어두운 부분을
좀더 진하게, 밝은 부분은 흐리
게 색칠해서 양감을 더합니다.

8. 157번(●)으로 가장 어두운 면을 진하게 색칠합니다.

9. 146번(●)으로 하이라이트와 205번(●)으로 칠한 바탕색의 경계를 색칠해서 중간 색을 만들어 자연스럽게 표현합니다. 필요한 부분에 색을 더 올려서 마무리합니다.

 참고 원하는 대로 색이 표현되지 않은 부분이 있다면 그림을 마무리할 때 색을 올립니다. 여기에서는 파란색을 사용해 하이라이트와 바탕의 경계를 자연스럽게 처리했습니다.

1. 205번(⚪)으로 잎맥을 강하게, 하이라이트 부분을 흐리게 그립니다.

2. 170번(⚫)으로 하이라이트를 제외한 잎몸을 전체적으로 색칠합니다.

3. 167번(⚫)으로 잎맥의 오른쪽을 강하게 그려서 빛의 반대편 어두운 부분을 표현합니다.

4. 167번(⚫)으로 잎몸의 톤을 전체적으로 올려서 어두운 부분을 표현합니다.

5. 잎의 전체적인 명암을 생각하면서 165번(⚫)으로 빛의 반대 방향을 어둡게 그립니다.

6. 165번(⚫)으로 잎맥과 잎맥 사이의 가로무늬를 자연스럽게 그립니다.
 참고 무늬를 참고하세요.

7. 157번(⚫)으로 잎의 가장 어두운 부분을 칠하고, 잎맥의 밝은 부분은 측맥이 너무 도드라지지 않도록 165번(⚫)으로 색칠합니다.

낙엽 | 그리기

가을 낙엽은 꽃보다 색이 더 아름답고 모양도 다채로워 그림 그리는 재미가 있습니다. 가을이 되면 울긋불긋 예쁜 낙엽을 모아서 한번 그려보세요. 고무나무 잎 그리기에서 배운 대로 그리면 됩니다. 연필에서 색연필로 도구만 바꾼 것뿐이니 쉽게 그릴 수 있을 거예요.

| 106 | 108 | 111 | 115 | 121 | 184 | 194 | 283 |

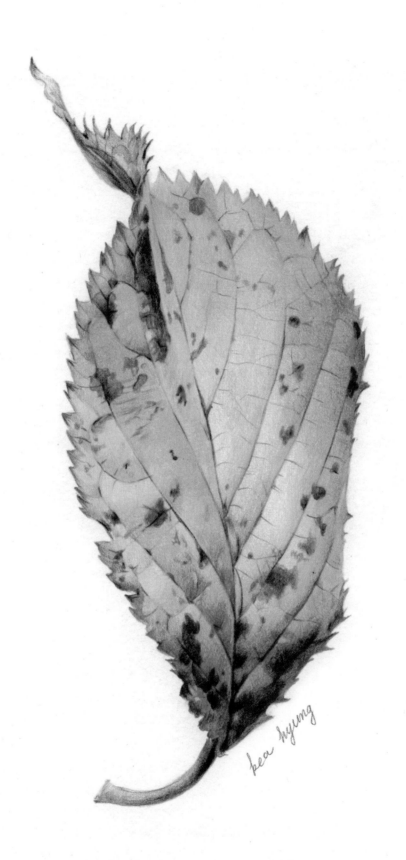

kea hyung

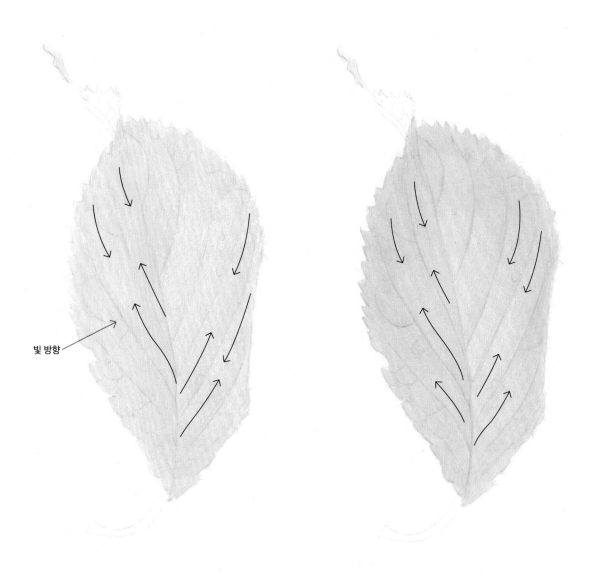

빛 방향

1. 밑그림을 전사한 다음(031쪽 참고) 106번(●)으로
고르게 초벌 채색을 합니다.

(참고) '고무나무 잎 그리기'(036쪽)를 참고해서 그립니다. 색연
필을 사용하면 조금 더 편하게 그릴 수 있습니다.

2. 108번(●)으로 잎 전체를 꼼꼼하게 색칠합니다. 원
본 사진에서 오렌지색 부분은 더 진하게 색칠합니다.

(참고) 측맥의 위치를 확인하며 색칠합니다.

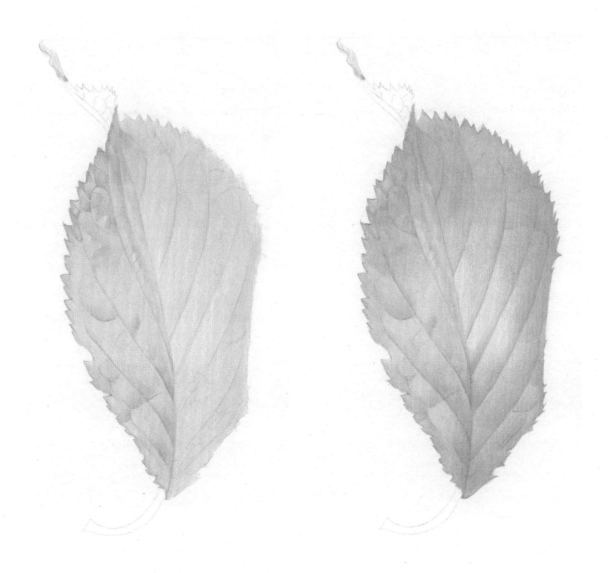

3. 111번(●)으로 색을 추가해 톤을 올려줍니다. 잎맥의 모양을 살펴가며 조심스럽게 톤을 올려 야 형태가 밋밋하지 않고 모양이 틀어지지 않습니다. 또한 빛이 비치는 방향에 따라 밝은 면과 어두운 면을 구분하고, 어두운 부분 위주로 색칠합니다. 가는 맥은 'U자 선'(020쪽)으로 양감을 줍니다.

4. 빛을 받지 못해 어두운 부분은 톤을 올려줍니다. 115
 번(●)으로 잎맥의 진한 곳과 빛을 받지 못해 어두운
 곳을 색칠하면 완성도를 높일 수 있습니다.

5. 121번(●)으로 4에서 그린 것을 조금씩 더 진하게 전
 반적으로 톤을 올려줍니다.

 (참고) 121번(●)과 같이 진한 색을 칠할 때는 갑자기 색이 강하
 게 올라오지 않도록 살살 칠하면서 조금씩 색을 올려야 합니다.

6. 184번(⬤)으로 잎의 뒷면과 잎자루를 색칠합니다.

7. 283번(⬤)으로 잎의 뒷면 잎맥과 음영, 앞면의 무늬를 그립니다. 큰 무늬는 살짝 그리고, 작은 무늬는 동글동글한 선으로 짧게 그립니다. 무늬를 그리다 먼저 칠한 색과 만나서 얼룩처럼 진해지더라도 상관없습니다. 잎의 무늬는 같은 위치에 똑같이 그리지 않아도 됩니다.

🈯 동영상에서는 설명을 위해 선을 좀더 진하게 그렸는데, 여러분은 흐리게 그려주세요.

8. 194번(●)으로 잎의 무늬와 음영을 더 진하게 그리고, 필요한 색을 더 추가해서 마무리합니다.

참고 처음 바탕색 106번(●)과 108번(●)을 제대로 색칠하지 않으면 채도가 낮아져 화사해 보이지 않습니다. 그림을 완성한 후에 색상이 칙칙하거나 마음에 들지 않는다면 이 색들을 추가로 색칠합니다.

잎이 길고 꽃이 단순한

스노플레이크 그리기

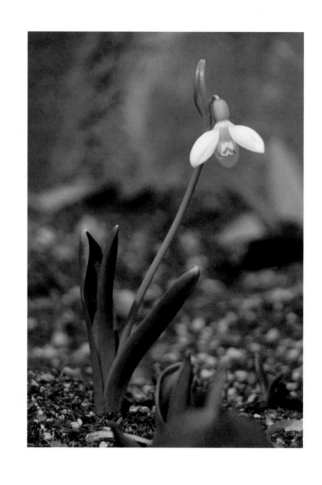

'눈송이'라는 뜻의 스노플레이크는 봄에 피는 꽃으로 은방울
수선화라고도 합니다. 청초한 아름다움을 풍기는 스노플레이
크의 꽃말은 '아름다움'입니다. 잎이 길고 꽃이 단순해서 기초
적인 그림을 그리는 데 많이 사용됩니다. 꽃과 줄기, 잎까지
전체적으로 그려보겠습니다.

157 161 165 167 170 185 205 231

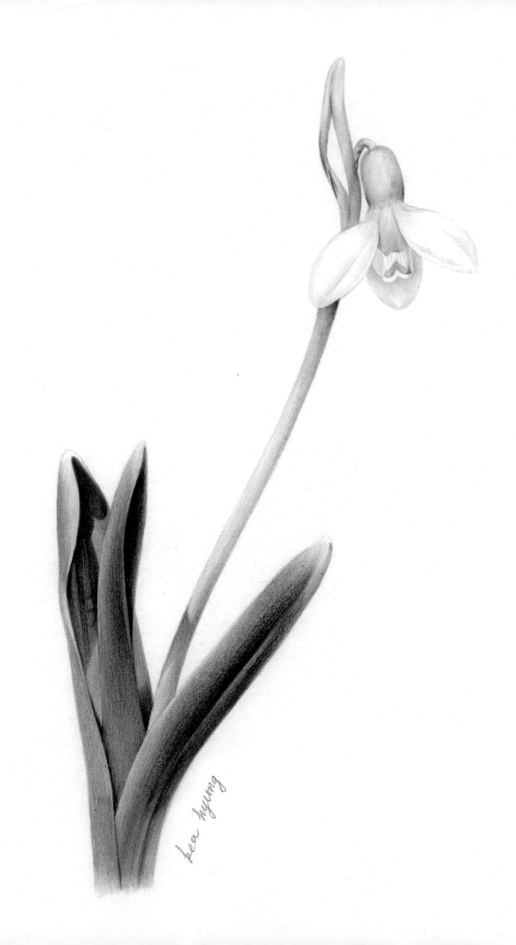

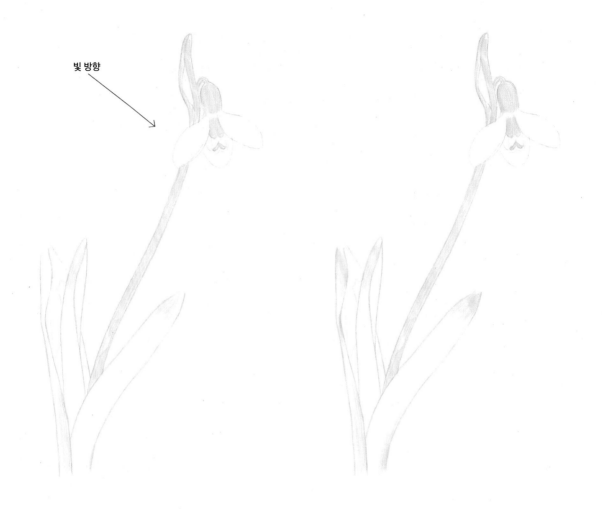

빛 방향

1. 밑그림을 전사한 다음(031쪽 참고) 205번(⬤)으로 원본 사진의 밝은 노란색 부분을 고루 색칠합니다.

2. 1에서 색칠한 노란색 중 진한 부분을 185번(⬤)으로 조금 더 진하게 색칠합니다.

참고 꽃봉오리나 줄기, 이파리를 입체적으로 표현하기 위해 어두운 면을 진하게 색칠합니다.

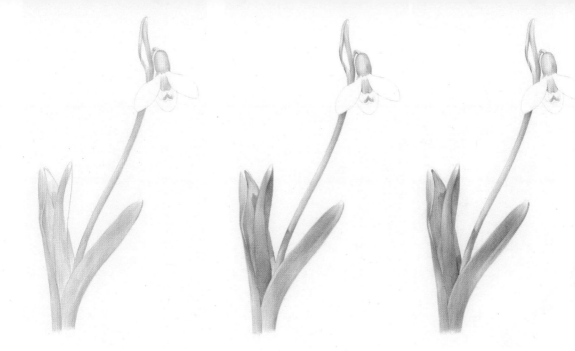

3. 계속 초록색 계열의 색을 칠합니다. 170번(●)으로 전체를 색칠하고 조금 진한 부분을 덧칠합니다.

참고 이때 그림자가 지는 부분도 조금씩 어둡게 색칠합니다.

4. 167번(●)으로 잎맥과 줄기, 꽃을 결에 맞춰 색을 올려줍니다.

참고 줄기나 잎에서 조금 어두운 부분을 중점적으로 색칠합니다.

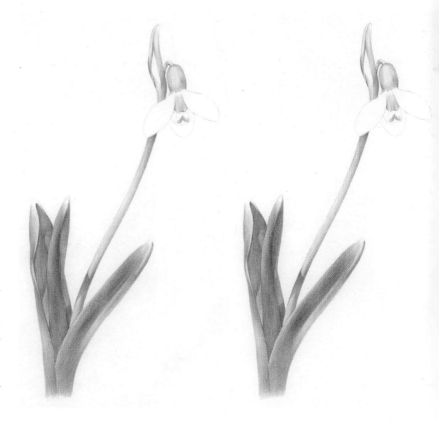

5. 165번(●)으로 어두운 부분을 덧칠합니다.

참고 갑자기 진한 색을 칠하기보다 연한 색으로 천천히 색을 추가해 밀도를 올려야 탁하지 않고 깨끗한 수채화 느낌의 그림이 완성됩니다. 165번(●) 색은 밑색 없이 바로 칠하면 회색처럼 탁해 보일 수 있습니다. 따라서 179번(●)이나 125번(●)으로 밑색을 충분히 칠한 다음 165번(●)을 색칠하면 채도가 떨어지지 않고 화사하게 표현할 수 있습니다.

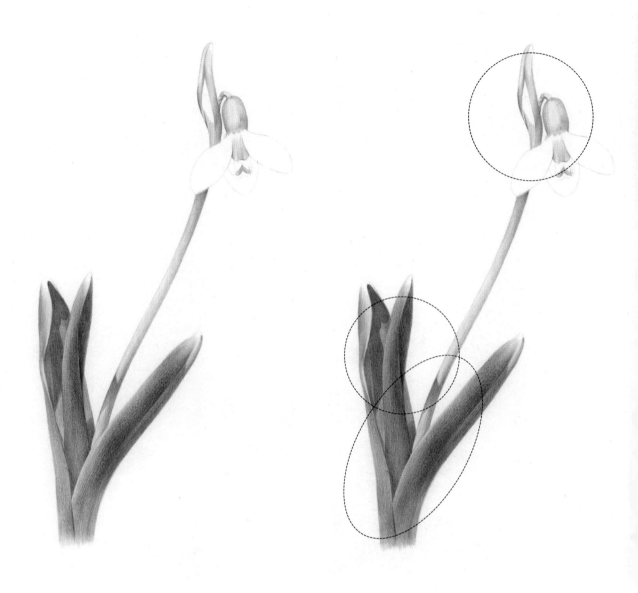

6. 165번(●)으로 잎의 어두운 부분을 더 색칠합니다.

7. 161번(●)으로 잎의 밝은 부분을 조금씩 색칠해서 변화를 줍니다.

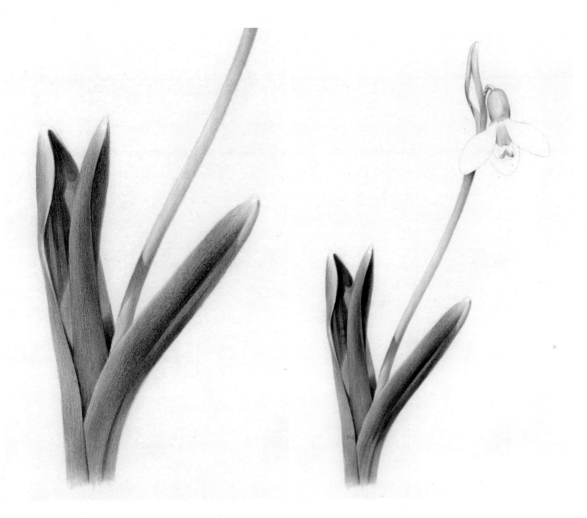

8. 157번(⬤)으로 잎과 줄기, 꽃의 가장 어두운 부분을 색칠해 명암과 대비를 강하게 주어 완성도
를 높입니다.

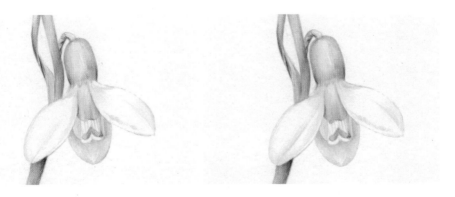

9. 이제 꽃잎을 정리합니다. 231번(⬤)으로 꽃의 어두운 부분과 그림자가 지는 부분을 색칠해서
입체감을 주어 마무리합니다.

사랑의 표시란 꽃말을 가진

노랑 튤립 그리기

앞에서 배웠던 튤립 꽃잎을 응용해 노랑 튤립을 그려보겠습니다. 작가들 사이에서도 노란색과 초록색은 가장 표현하기 어려운 색으로 통합니다. 원하는 색이 잘 나오지 않아 완성도를 높이기 어렵기 때문입니다. 튤립을 그려보면서 노란색을 잘 사용하는 방법을 알아보겠습니다.

102 107 108 109 157 170 186 205 219

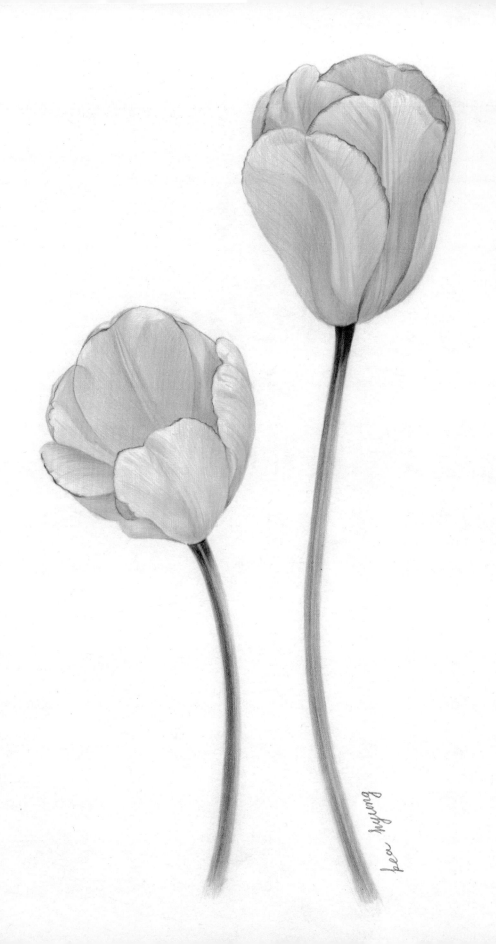

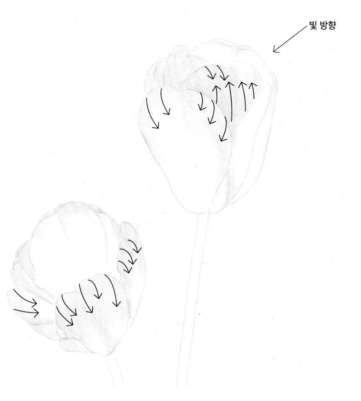

빛 방향

1. 밑그림을 전사한 다음(031쪽 참
 고) 102번(◯)으로 빛을 받아 밝
 은 부분과 꽃잎의 테두리를 흐리
 게 그리고, 꽃잎의 결에 맞춰 초벌
 채색을 합니다.
 (참고) '튤립 꽃잎 그리기'(062쪽)와 같은
 방법으로 그립니다.

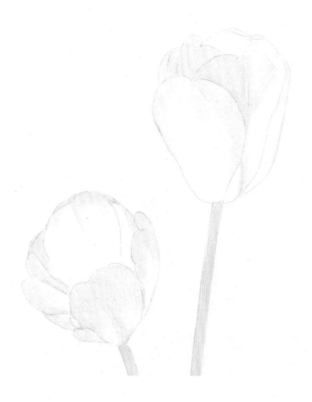

2. 102번(◯)으로 'U자 선'을 사용해
 꽃잎의 윗부분에 입체감을 줍니다.

꽃자루는 꽃이 달리는 짧은 가지를 말합니다. 이것도 결에 따라 위에서 아래로 그리는데, 튤립의 꽃자루를 자세히 보면 긴 선이 있습니다. 이 선의 방향에 따라 그리면 훨씬 쉽고 효과적입니다.

3. 205번(⬤)으로 꽃자루 결을 따라 위에서 아래로 그립니다.

4. 170번(⬤)으로 꽃대를 그립니다. 줄기 가운데 세로로 홈이 팬 것을 확인하면서 천천히 그립니다.

5. 157번(⬤)으로 그림자와 어두운 부분을 색칠합니다.

6. 107번(●)으로 1~2의 과정처럼 꽃잎을 덧칠해 톤을 올려줍니다.

7. 108번(●)으로 꽃잎의 결에 맞춰 형태를 유지하면서 꽃잎을 색칠합니다.

(참고) '튤립 꽃잎 그리기'(062쪽)를 참고해서 그립니다.

8. 109번(●)으로 꽃잎의 진한 부분을 덧칠합니다.

(참고) 노란색 꽃의 어두운 톤을 표현할 때 회색 계열을 사용하면 탁해 보이기 쉽습니다. 갈색 계열을 사용하면 탁하지 않고 예쁜 노란색을 표현할 수 있습니다. 하지만 모든 경우에 해당하는 것은 아니므로 상황에 맞춰 색을 선택합니다.

9. 186번(●)으로 꽃잎의 그림자가 지는 부분과 어두운 부분을 색칠합니다.

10. 219번(●)으로 꽃잎의 가장자리에 있는 패턴을 그립니다. 먼저 꽃잎의 가장자리를 붉은색으로 살짝 그리고, 곡선으로 꽃잎의 형태를 부드럽게 잡아준 다음, 짧은 선으로 꽃잎의 결에 맞춰 살살 그려서 완성합니다.

Part 3

조 금 주 의 해 서

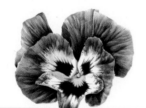

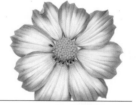

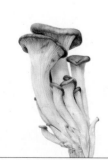

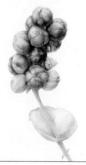

앞에서 단순한
그림을 그렸다면 이번에는
좀더 복잡한 형태를
그려보도록 하겠습니다.

동백 p.142

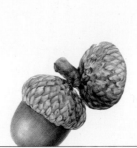

갈참나무 열매(도토리) p.150

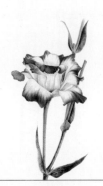

리시안셔스 p.156

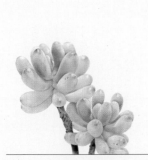

다육식물 p.162

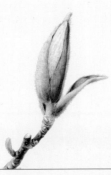

목련 p.170

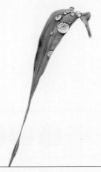

강아지풀 p.176

붓꽃 열매 p.182

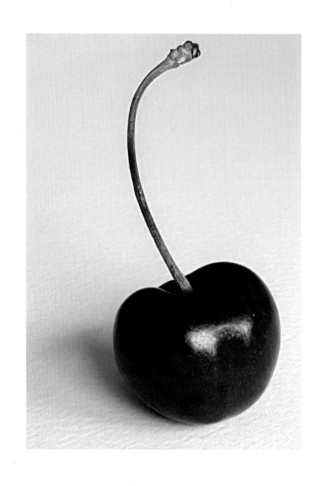

반
들
반
들
하
지
만

광
이

많
지

않
은

체
리

그
리
기

체리는 입체적인 표현을 연습할 때 많이 그리는 과일입니다.
겉이 반들반들하기는 하지만 그렇다고 광이 많이 나는 것은
아닙니다. 물론 광이 많이 난다고 해서 무조건 하이라이트를
크게 표현하는 것이 아니라 특징에 맞게 그려야 합니다.

106 118 142 157 170 176 180 186 194

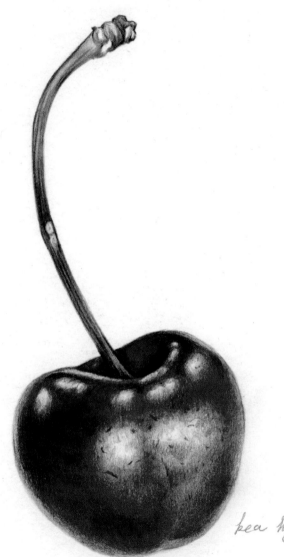

kea hyung

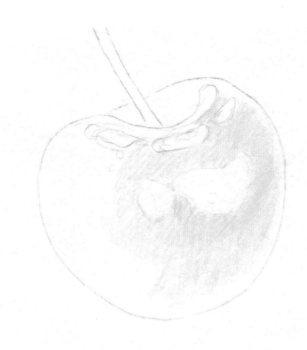

1. 밑그림을 전사한 다음(031쪽 참고) 106번(⬤)으로 열매의 하이라이트 부분을 제외하고 밝은
 면을 살짝 색칠합니다.

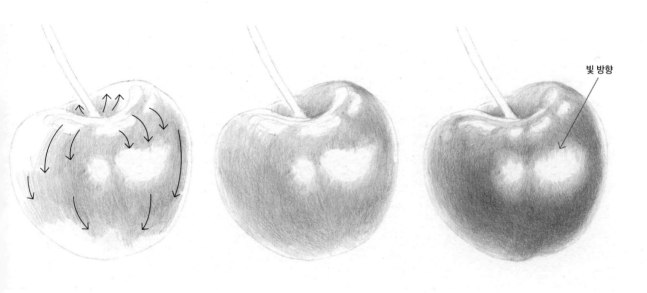

빛 방향

2. 118번(⬤)으로 체리의 형태에 맞춰 짧은 '5번 선'(020쪽 참고)으로 색칠합니다.
 (참고) 체리는 구의 형태에 가깝기 때문에 구의 명암(021쪽 참고) 처리를 활용하면 됩니다. 어두운 면뿐만 아니라 반
 사광의 위치도 확인합니다. 반사광을 그리지 않으면 입체감이 현저히 떨어집니다.

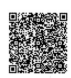

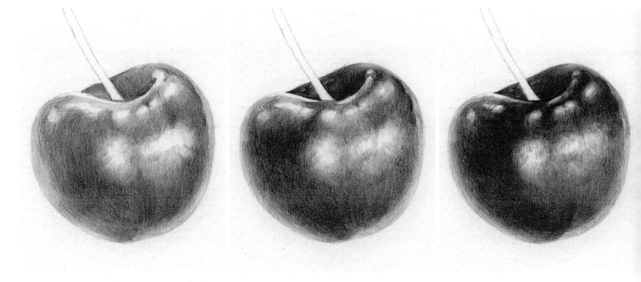

3. 142번(●)으로 색칠하되, 한 번에 진하게 올리지 말고 연필을 자주 깎아가면서 뾰족한 선으로 여러 번에 걸쳐 연하게 색을 더합니다. 빛이 들어오는 방향과 어두운 부분, 그리고 반사광까지 차근차근 색칠합니다.

> **참고** 그림은 연한 밑색부터 진한 색으로 차근차근 채색해 나가야 훨씬 깊이 있게 표현하고, 그 과정에서 입체감이 흐트러지지 않는지 확인할 수 있습니다. 급하게 서두르지 말고 천천히 연한 색부터 진한 색으로 그려주세요.

4. 원본 사진을 보며 3에서 색칠한 어두운 부분 중 더 어두운 부분을 찾아 194번(●)으로 진하게 색칠합니다.

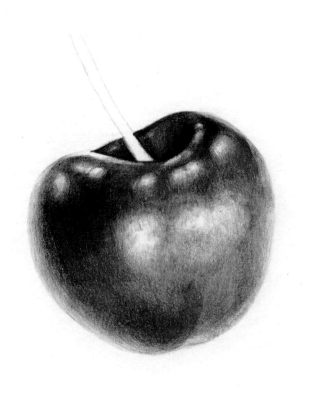

5. 157번(●)으로 가장 어두운 부분을 조심
스럽게 짧은 선으로 색칠하고, 꼭지 뒤쪽
그림자와 움푹 들어간 부분도 색칠해서
명확한 형태를 잡아줍니다.

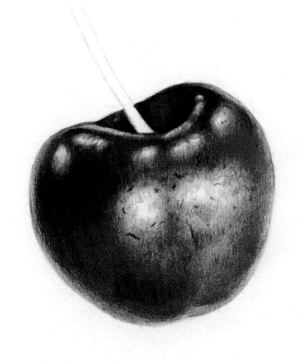

6. 142번(●)을 더 색칠하고 142번(●)과
194번(●)으로 표면의 텍스처를 아주 짧
은 선으로 표현합니다. 자세한 방법은 동
영상을 참고합니다.

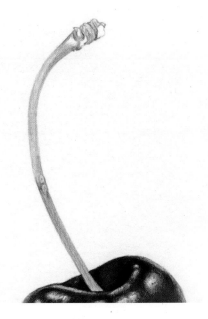

7. 이제 체리의 꼭지를 그릴 차례입니다. 180번(●)으로 꼭지 결을 따라 색칠한 다음 울퉁불퉁한 꼭지 끝도 원본 사진을 보면서 천천히 그립니다.

8. 170번(●)으로 꼭지 끝의 밝은 부분을 제외하고 전체적으로 색칠합니다.

홈

9. 176번(●)은 진한 색이므로 한 번에 그린다고 생각하지 말고 천천히 꼭지를 정리합니다. 꼭지 부분은 원통 형이 아니라 중간에 세로로 긴 홈이 전체적으로 패어 있으므로, 연필을 뾰족하게 깎아서 홈이 팬 부분은 진하게 선을 그립니다.

10. 186번(●)으로 초록색 줄기에 붉은 톤을 입혀 변화를 주면서 마무리합니다.

주름 연습에 좋은

비올라 그리기

비올라는 팬지의 소형종으로 삼색제비꽃 또는 미니팬지라고
도 합니다. 봄에 화단이나 길가에 놓인 화분에서 흔히 볼 수
있는 작고 귀여운 꽃입니다. 비올라를 통해 주름진 꽃을 그리
는 연습을 해봅니다.

107 111 141 146 157 233 249

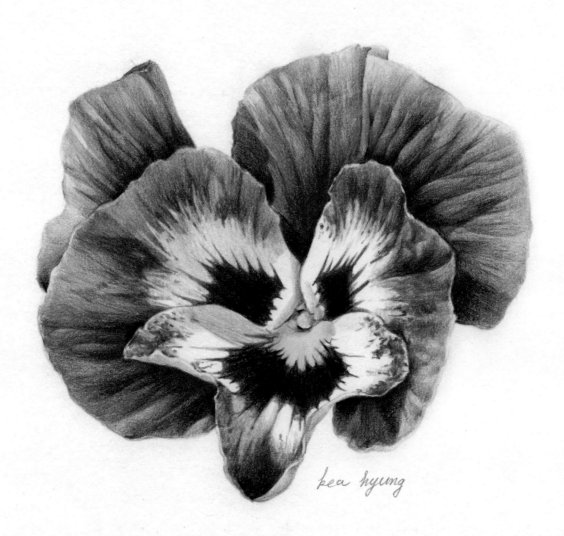

bea hyung

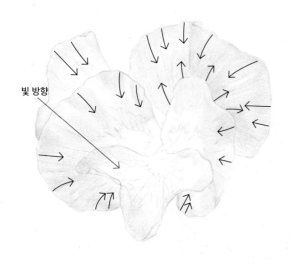

빛 방향

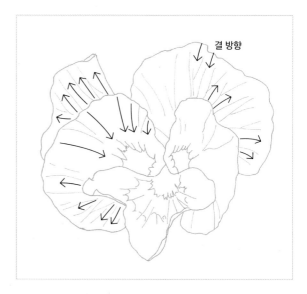

결 방향

1. 밑그림을 전사한 다음(031쪽 참고) 146번(●)으로 밑
 그림 선을 흐릿하게 정리합니다. 하이라이트와 주름이
 짙은 부분을 표시한 다음 고르게 채색합니다.

 (참고) 이때 꽃잎의 결에 따라 채색합니다.

(팁) 비올라 꽃잎 결 알아보기

꽃이나 과일은 결에 따라 그리는 것이 아주 중요합니다. 특히 비올라
꽃잎은 결의 방향뿐 아니라 주름진 부분도 중요합니다. 반드시 원본
그림을 보면서 위치를 확인하고 주름에 따라 결의 방향이 바뀌는 것에
주의합니다. 비올라 꽃잎의 결 방향은 곧 그림을 그리는 방향이라고
할 수 있습니다.

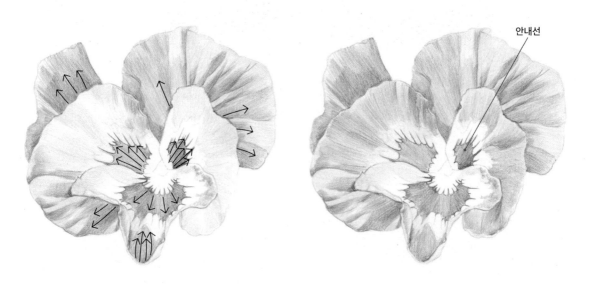

안내선

2. 141번(●)으로 비올라 꽃잎의 주름진 부분 중 어두운 부분을 색칠합니다. 꽃잎 안내선의 무늬
 도 함께 그립니다.

 (참고) 안내선이란 곤충들이 꿀샘을 쉽게 찾을 수 있도록 꽃잎에 그려진 무늬를 말합니다.

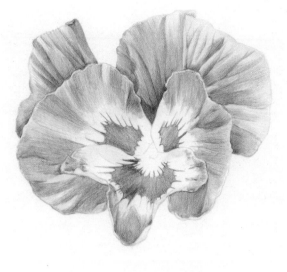

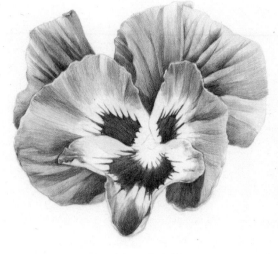

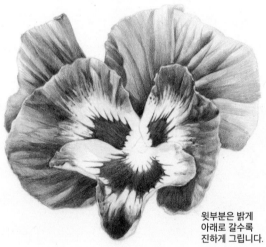

윗부분은 밝게
아래로 갈수록
진하게 그립니다.

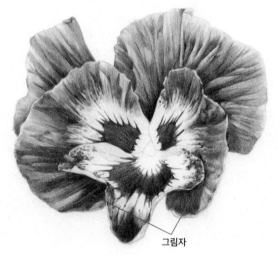

그림자

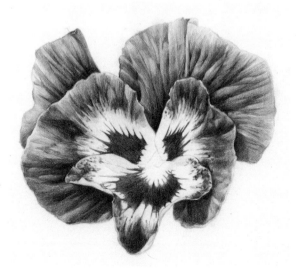

3. 꽃잎의 결과 주름에 주의하면서 141번(●)으로 더
 진하게 색칠합니다. 꽃잎이 꽃자루와 만나는 곳은
 다른 곳에 비해 더 진하게 그리고, 꽃잎으로 인해
 생긴 그림자도 색칠합니다. 이 과정은 동영상을 참
 고합니다. 점무늬와 같은 것은 짧은 선으로 점을 찍
 듯이 그립니다.

 (참고) 141번(●) 한 가지 색만으로 톤을 올린 것입니다. 한 번
 에 진하게 채색하지 말고 약하게 여러 번 채색해야 전체적인 톤
 을 맞출 수 있습니다.

4. 안내선의 맨 안쪽은 107번(●)으로 안에서 밖을 향해 꼼꼼하게 색칠합니다.

5. 원본 사진에서 비올라의 형태를 잘 살펴보고 111번(●)으로 가운데 볼록하게 튀어나온 부분을 덧칠합니다.

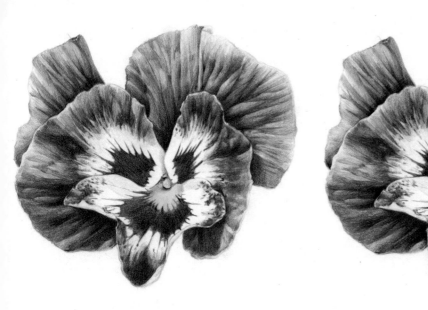

6. 157번(●)으로 꽃잎 중앙의 가장 어두운 부분과 안내선을 진하게 그려 형태를 표현합니다.

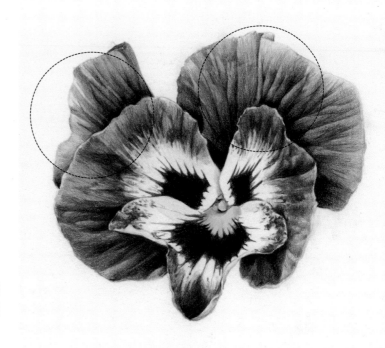

7. 249번(⬤)으로 맨 뒤쪽에 있는 꽃잎 2개
 와 왼쪽 가운데 윗부분 꽃잎의 색을 전체
 적으로 더 진하게 올립니다.

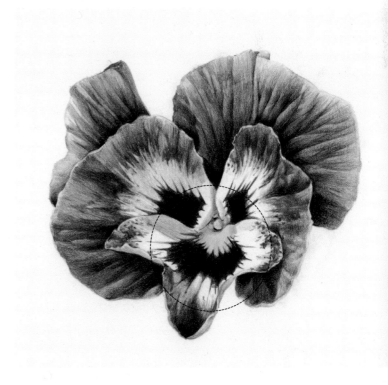

8. 233번(⬤)으로 흰 부분에 꽃잎이 접혀서
 생긴 그림자와 조금 뒤쪽에 있는 왼쪽 꽃
 잎의 밝은 부분에 명암을 넣어주고 완성
 합니다.

설상화와 통상화로 구성되는

코스모스 그리기

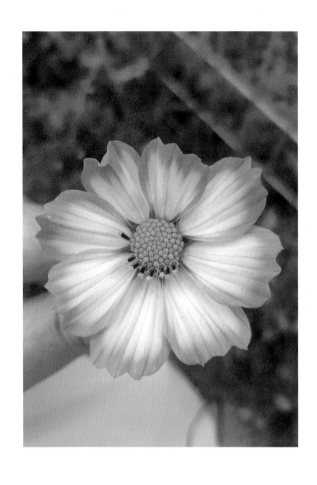

맑은 가을 햇살과 참으로 잘 어울리는 한해살이 초화입니다. 연한 홍색, 백색, 연한 분홍색 등 여러 가지 색깔로 가을 들판을 풍요롭게 만드는 코스모스는 바깥쪽으로 길게 뻗은 분홍색 꽃잎인 '설상화'와 꽃 안쪽에 있는 통 모양의 노란 꽃인 '통상화'로 구성됩니다. 보통 통상화는 코스모스의 암술과 수술로 생각하는 사람들이 많지만 노란색 하나하나가 모두 꽃입니다. 설상화와 통상화를 표현하는 방법을 각각 알아봅니다.

107　109　129　134　186　191　231　233　283

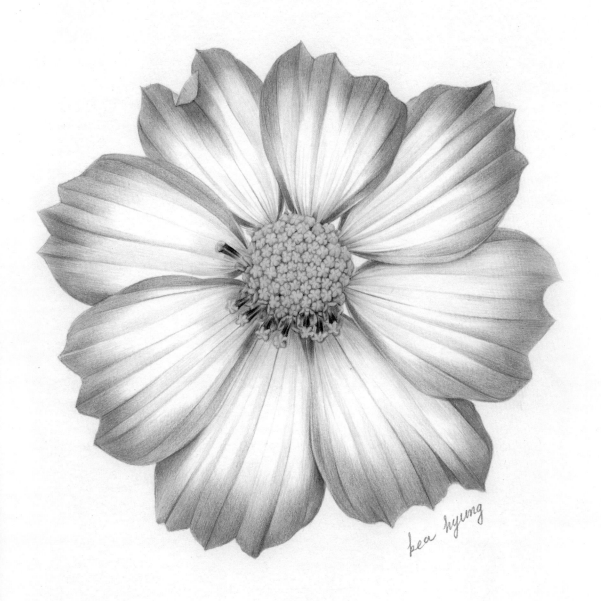

bea hyung

통상화 그리기 ›

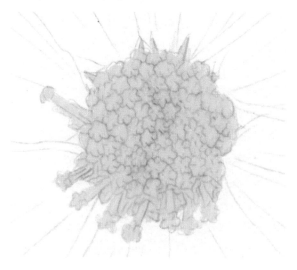

1. 밑그림을 전사한 다음(031쪽 참고) 107번(⬤)으로 통상화를 모두 꼼꼼하게 채색합니다.

2. 109번(⬤)으로 통상화의 테두리를 하나씩 그린 다음 어두운 부분을 조금씩 색칠합니다. 가운데 부분을 제외하고 외곽에 있는 통상화에 전체적으로 명암을 넣어줍니다.

 참고 바깥쪽 통상화는 조금 어둡게, 안쪽 통상화는 조금 밝게 색칠합니다.

3. 186번(⬤)으로 한 송이씩 각각 명암을 주며 덧칠합니다.

4. 191번(⬤)으로 더욱 진하게 톤을 올리며 덧칠합니다.

5. 283번(⬤)으로 통상화의 어두운 부분을 진하게 그려서 형태가 잘 드러나게 합니다.

팁 통상화 그리기

1. 형태가 복잡한 통상화는 초보자가 그리기에 굉장히 어려
 운 꽃이니, 차근차근 변화하는 과정을 자세히 살펴가면
 서 그려봅니다. 통상화 한 송이 한 송이를 처음부터 자세
 히 스케치한 다음, 각각의 형태가 살아나도록 107번(⬤)
 →109번(⬤) → 186번(⬤) → 191번(⬤) → 283번(⬤) 순
 으로 점점 진한 색을 사용합니다.

2. 다음은 복잡한 통상화를 보다 단순하게 그리는 방법입
 니다. 하지만 보태니컬아트는 식물을 자세히 관찰하면
 서 그리는 것이므로 어렵다 하더라도 1번 과정을 반복해
 서 그릴 것을 추천합니다. 통상화 한 송이 한 송이를 크
 게 오각형으로 스케치한 다음, 각각의 형태가 살아나도
 록 107번(⬤) →109번(⬤) → 186번(⬤) → 191번(⬤) →
 283번(⬤) 순으로 점점 진한 색을 사용합니다.

설상화 그리기 ›

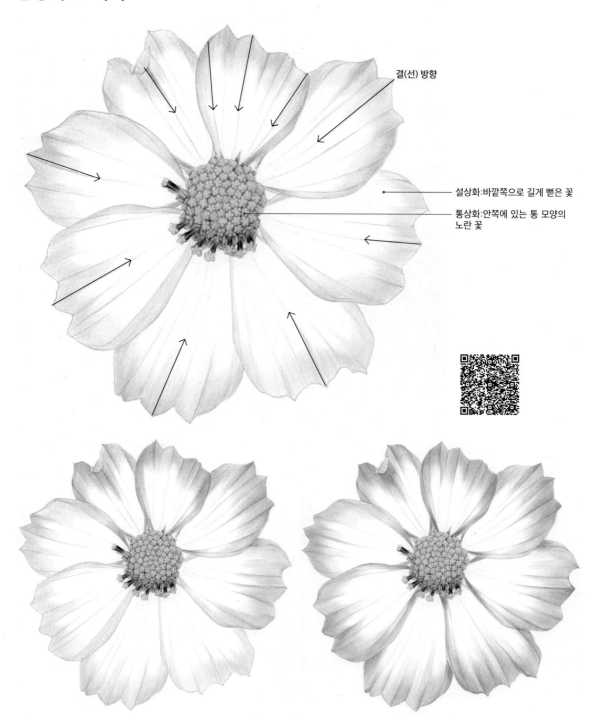

결(선) 방향

설상화:바깥쪽으로 길게 뻗은 꽃

통상화:안쪽에 있는 통 모양의
노란 꽃

6. 129번(●)으로 설상화의 테두리를 그려서 정리한 다음 화살표 방향으로 한잎 한잎 결을 따라
채색합니다. 꽃잎의 바깥쪽에서 안쪽으로 색칠하되, 처음에는 힘을 주어 진하게 색칠하고 안
으로 갈수록 점점 흐리게 색칠합니다. 같은 색으로 약하게 여러 번 덧칠해서 톤을 올립니다.

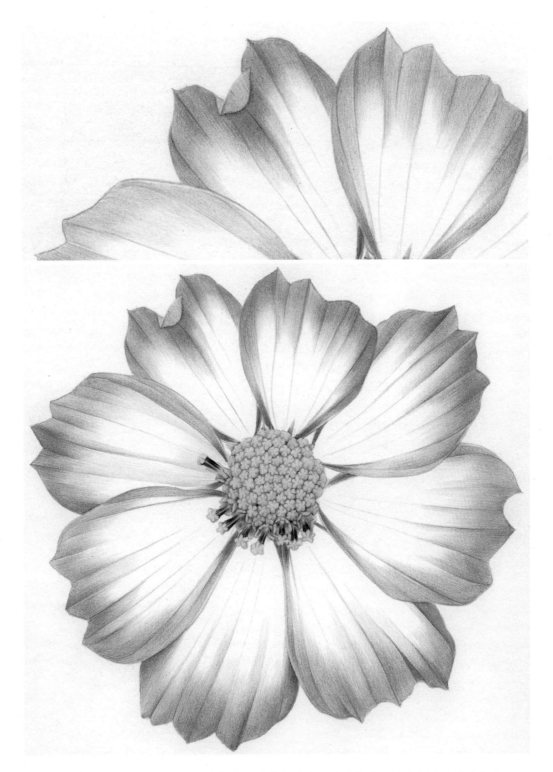

7. 134번(●)으로 붉은색 톤을 추가합니다. 통상화와 만나는 설상화 위쪽 부분은 좀더 진하게 색을 올립니다. 중간 중간 들어간 결은 연필을 뾰족하게 깎아 선을 그어주듯 색칠합니다.

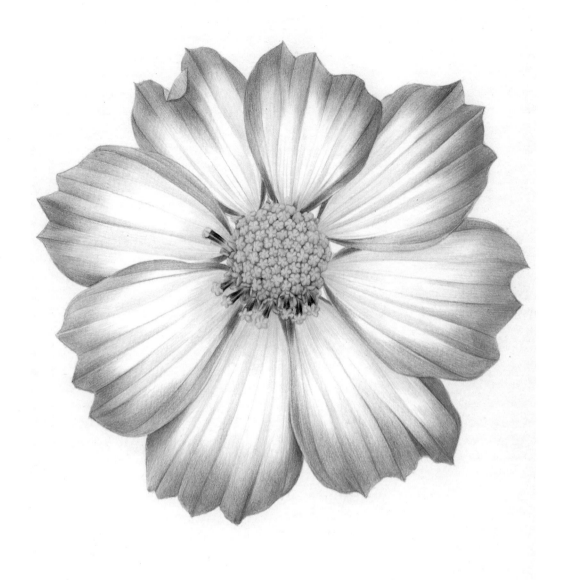

8. 색이 들어가지 않은 설상화의 흰색 부분은 231번(⬤)으로 명암을 넣어줍니다. 어두운 부분과
꽃잎의 그림자 부분을 조심스럽게 색칠합니다.

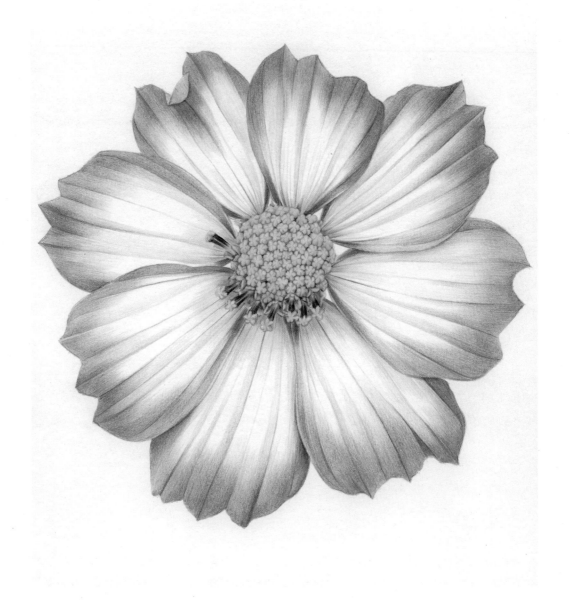

9. 8에서 회색이 들어간 곳 중 통상화와 맞닿은 부분이나 설상화의 아래쪽처럼 꽃잎이 겹치는 부
분에 조금 더 명암을 넣어 깊이감을 더해 줍니다.

주름이 다채로운

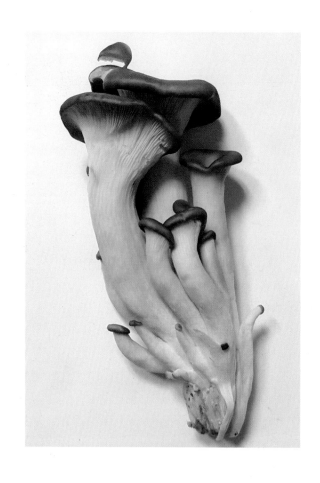

느타리버섯 그리기

채소 가게에 가면 그릴 만한 것들이 아주 많습니다. 그중 식
탁에 흔히 오르는 느타리버섯을 그려봅니다. 기본 형태는 단
순하지만 자세히 보면 주름도 많고 버섯 갓이 오목한 모양으
로 그리기 꽤 까다로운 형태입니다. 하지만 다른 식물에 비해
색이 단순해서 형태를 배우기에 좋은 소재입니다.

| 177 | 180 | 181 | 231 | 233 |

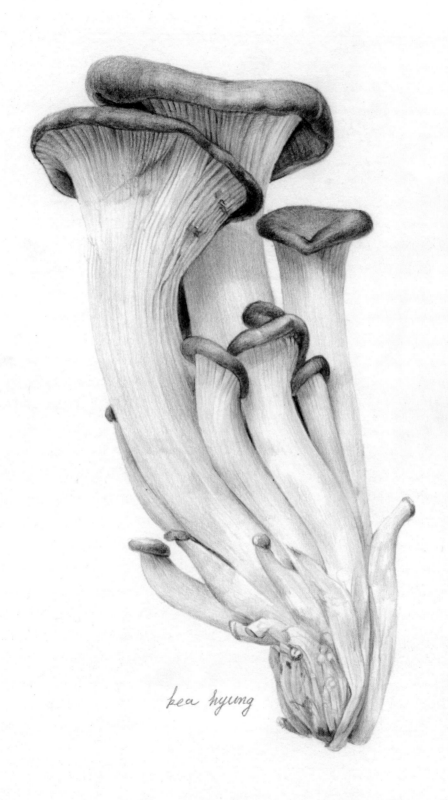

kea hyung

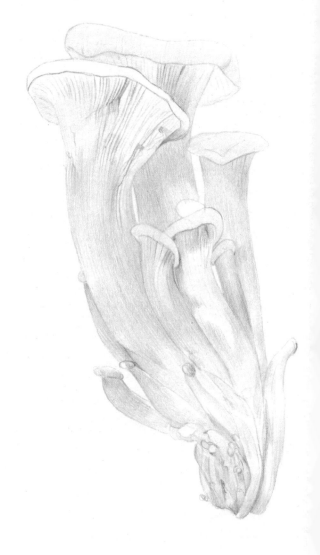

1. 밑그림을 전사한 다음(031쪽 참고) 231번(●)으로 빛의 방향과 버섯의 결, 형태 등을 생각하며 바탕색을 채색합니다.

2. 180번(●)으로 버섯 몸통 중에서 미색이 강하게 두드러지는 버섯 대 중앙이나 작은 버섯의 갓 아래쪽을 차근차근 색칠합니다. 한 번에 진하게 색칠하지 않고 천천히 조금씩 색칠합니다.

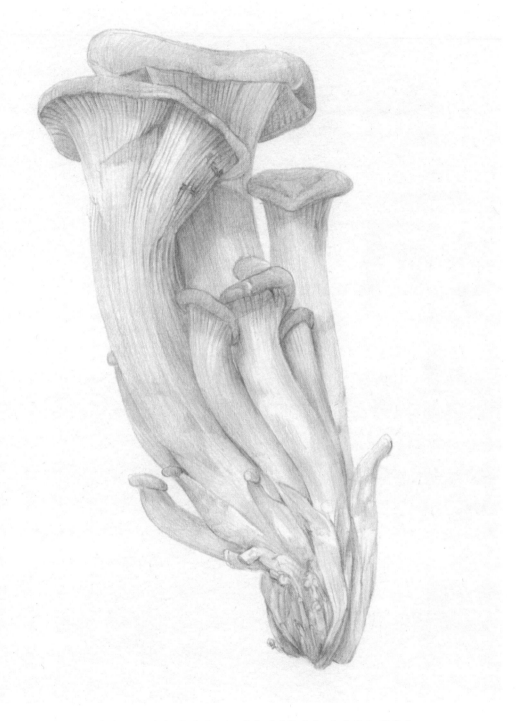

3. 233번(●)으로 버섯 갓과 그 아랫부분, 버섯 대 아래쪽을 명암 처리합니다. 빛이 왼쪽 위에서
비친다는 것을 염두에 두고 오른쪽 아래로 생기는 그림자도 각각 표현합니다. 여기서는 버섯
갓 아래와 가운데 큰 버섯 대에 왼쪽 버섯의 그림자를 표현했습니다.

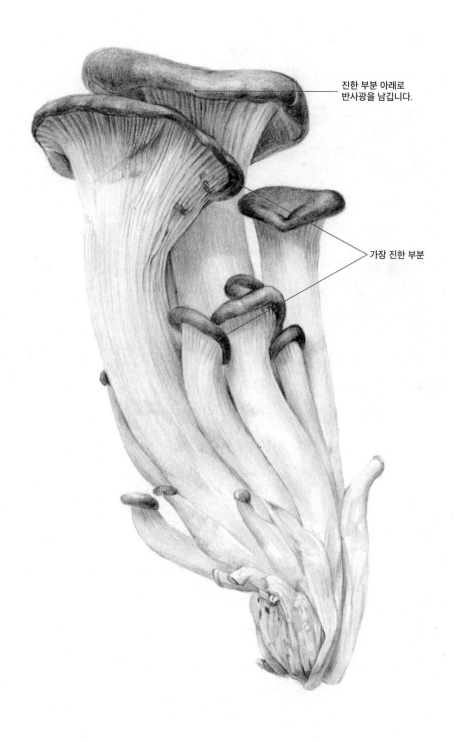

진한 부분 아래로
반사광을 남깁니다.

가장 진한 부분

4. 177번(●)을 뾰족하게 깎아서 짧은 선을 동글동글 그려가면서 버섯 갓의 명암을 표현합니다. 버섯 대의 주름도 뾰족한 상태로 선을 그리듯 색칠합니다. 그림자 부분과 갓이 안쪽으로 말려든 부분은 더 진하게 색칠합니다.

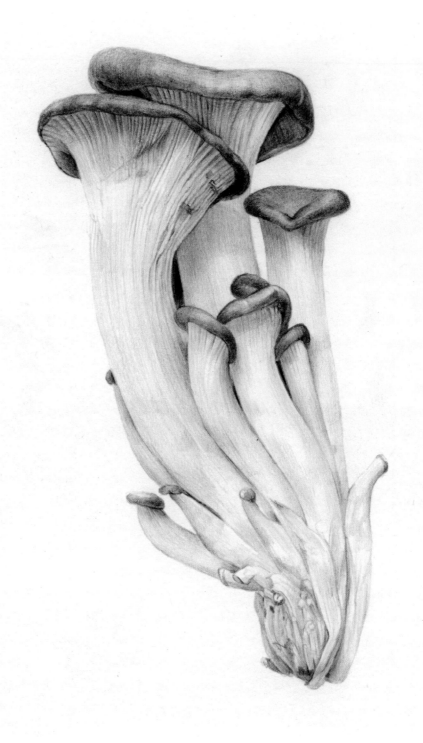

5. 181번(●)으로 어두운 부분을 덧칠합니다. 버섯의 그림자를 차근차근 색칠하고, 원근감을 표현하기 위해 앞에 있는 버섯의 어두운 부분을 좀더 어둡게 표현합니다.

참고 앞에 있는 사물일수록 대비가 강해서 밝은 면은 더 밝고 어두운 면은 더 어둡습니다. 뒤에 있는 것은 그 반대입니다.

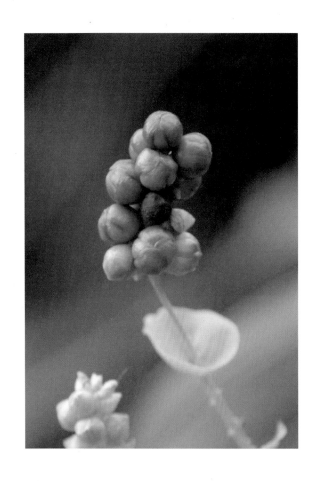

잎몸 밑에서 잎자루가 올라붙은

며느리배꼽 그리기

일년생 덩굴식물이며 전국의 들이나 길가에서 흔히 볼 수 있습니다. 길이 2m 정도의 덩굴은 밑으로 향한 가시가 있어 다른 물체에 잘 달라붙습니다. 어긋나는 잎의 긴 잎자루가 잎몸 밑에서 약간 올라붙어 '배꼽'이라는 이름이 붙었습니다. 열매가 송이송이 달린 식물을 그리는 방법을 알아봅니다.

102 110 141 145 157 170 191 205 233

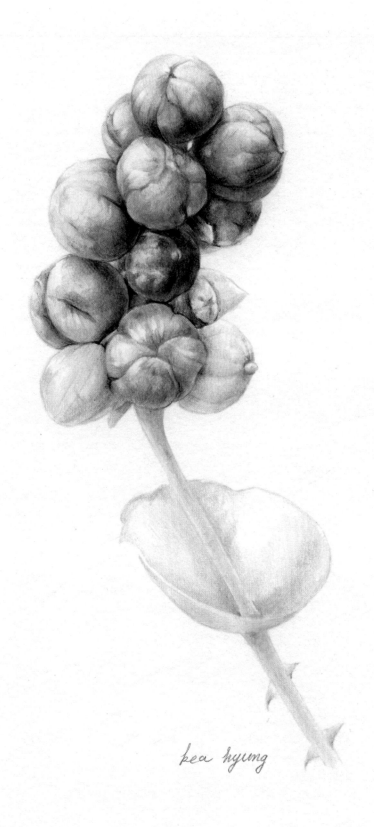

bea hyung

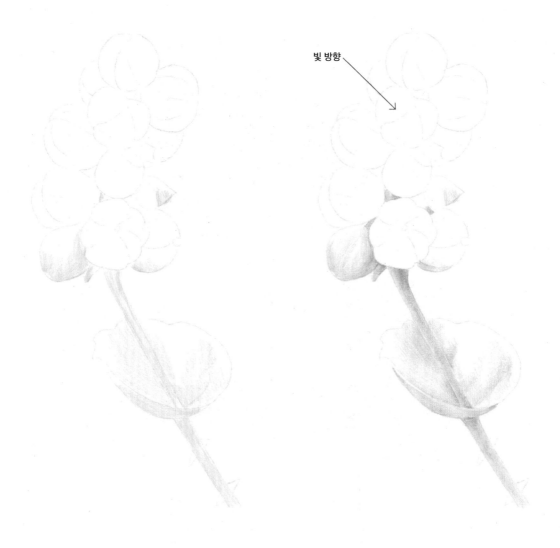

빛 방향

1. 밑그림을 전사한 다음(031쪽 참고) 205번(●)으로 줄기와 잎, 그리고 맨 밑에 있는 익지 않은 열매의 어두운 부분을 색칠합니다.

2. 170번(●)으로 1에서 좀더 어두운 부분을 색칠해서 톤을 올리고 입체감을 줍니다.

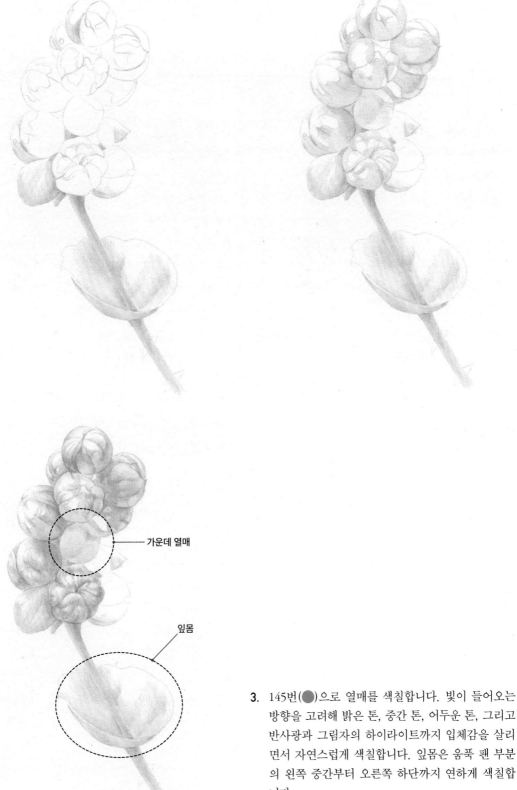

가운데 열매

잎몸

3. 145번(●)으로 열매를 색칠합니다. 빛이 들어오는 방향을 고려해 밝은 톤, 중간 톤, 어두운 톤, 그리고 반사광과 그림자의 하이라이트까지 입체감을 살리면서 자연스럽게 색칠합니다. 잎몸은 움푹 팬 부분의 왼쪽 중간부터 오른쪽 하단까지 연하게 색칠합니다.

참고 가운데 열매는 나중에 다른 색으로 표현할 것이므로 지금은 밑색만 색칠해 둡니다.

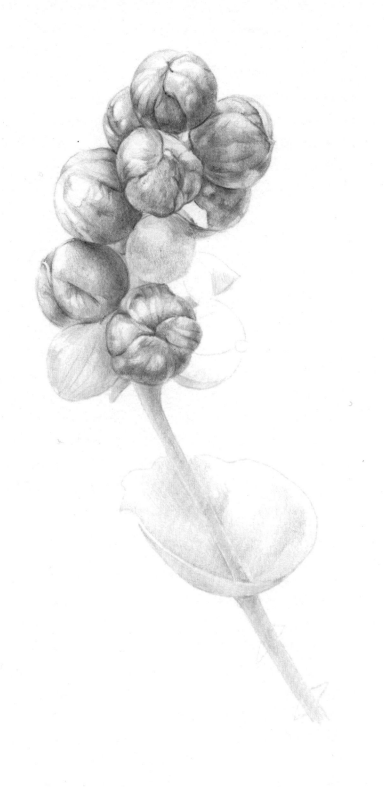

4. 110번(●)으로 점점 더 명암을 올려서 완성도를 높여줍니다. 어두운 톤은 더 어둡게 표현하고, 밝은 톤도 조금씩 변화를 줍니다.

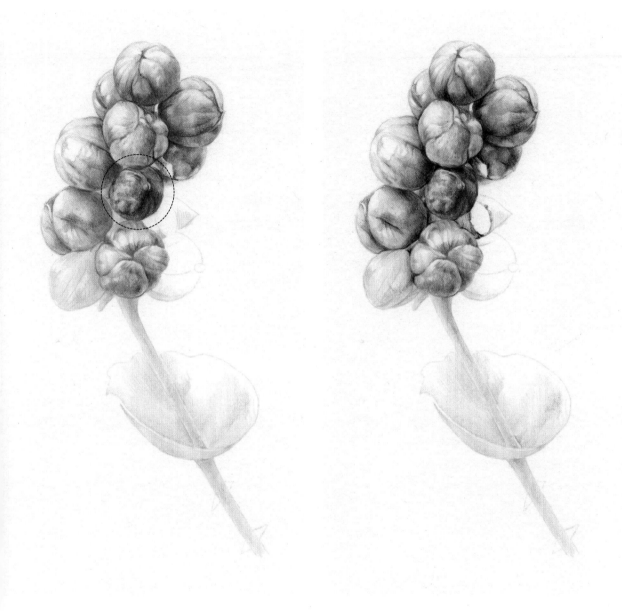

5. 원본 사진을 보면서 141번(●)으로 가운데 열매를
색칠하고, 바깥쪽 열매도 중간 중간 보라색을 입혀
변화를 줍니다.

6. 157번(●)으로 파란색 열매와 연두색 열매, 줄기의
어두운 부분을 덧칠해서 입체감을 강화합니다.

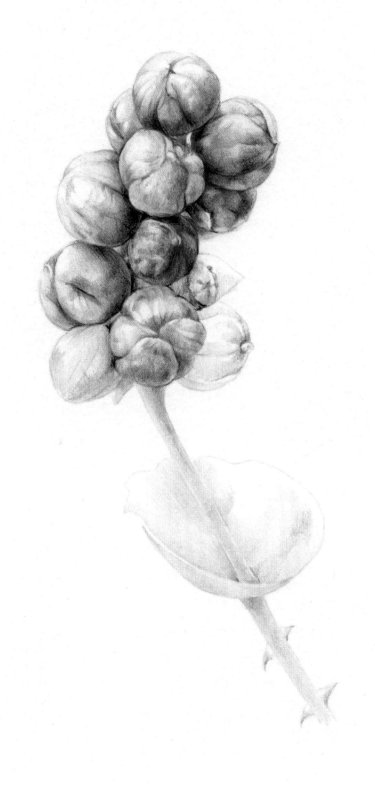

7. 191번(●)으로 오른쪽 붉은 열매를 색칠합니다. 빛의 방향을 고려해 오른쪽을 어둡게 표현하고, 줄기의 가시와 잎몸 가운데도 붉은 톤을 입혀줍니다.

8. 233번(⬤)으로 열매와 줄기, 잎의 밝은 부분 중에서 어두운 곳, 그림자를 색칠해서 마무리합
니다.

봄을 아름답게 만드는

크로커스 그리기

꽃대의 모양이 실처럼 생겼다고 해서 '실'을 뜻하는 그리스어 'Krokos'에서 유래한 이름입니다. 정원에 심으면 이른 봄에 살며시 꽃대를 내밀자마자 바로 탐스러운 꽃들을 피워 봄을 한층 아름답게 만듭니다. 대표적인 색은 보라색과 노란색이 지만 흰색 크로커스를 그려봅니다. 흰색 꽃은 자칫 탁해지면 회색 꽃으로 보일 수 있으니 주의해야 합니다. 전시를 하거나 스캔을 받을 예정이라면 더 진하게 그려야 한다는 점에 유의 합니다.

107 115 136 157 167 168 187 231 233 267

kea hyung

잎 그리기 ›

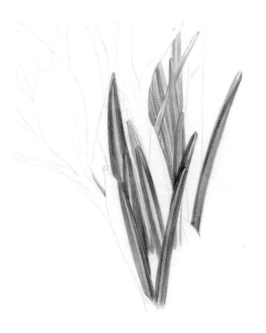

1. 밑그림을 전사한 다음(031쪽 참고) 167번(●)으로 잎맥의 방향을 따라 잎을 천천히 채색합니다.

참고 크로커스의 잎은 중앙에 잎맥을 따라 보이는 하얗고 긴 면을 유의해서 그립니다.

2. 원본 사진을 참고해 긴 잎 중에서 진한 부분을 267번(●)으로 덧칠합니다.

참고 앞쪽에 있는 잎을 진하게, 뒤쪽에 있는 잎을 흐리게 색칠해야 원근감을 표현할 수 있습니다.

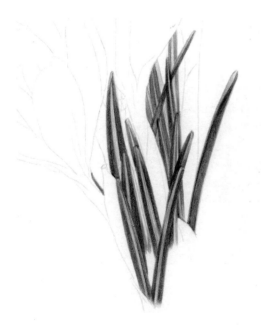

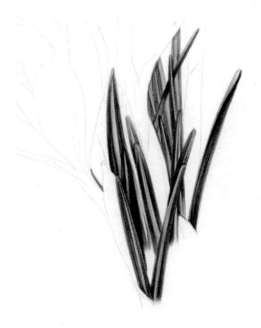

3. 267번(●) 색연필을 뾰족하게 깎아서 긴 잎의 더 어두운 부분을 색칠해서 톤을 올려줍니다.

4. 157번(●)으로 긴 잎의 그림자 등 어두운 부분을 더욱 진하게 색칠해 다채로운 색감을 표현합니다.

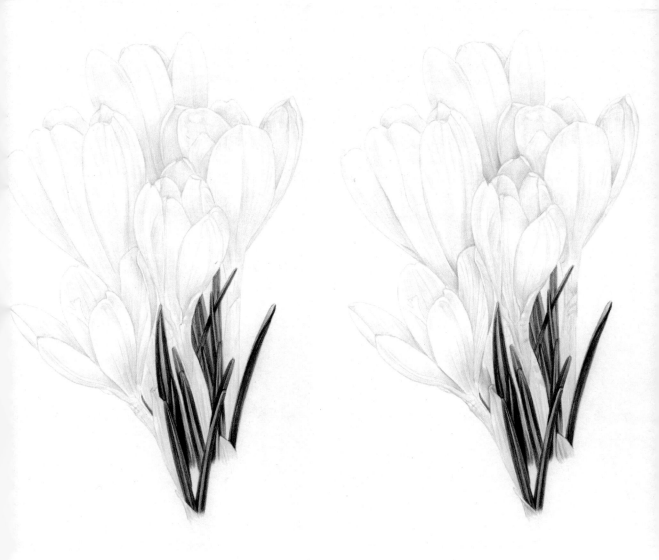

5. 이제 꽃을 그릴 차례입니다. 빛이 위에서 아래로 비 친다는 점을 염두에 두고 231번(⬤)으로 꽃의 아래 쪽을 조금씩 어둡게 초벌 채색합니다.

6. 233번(⬤)을 사용하여 전체적으로 음영을 더합니다. 잎과 마찬가지로 앞쪽에 있는 꽃잎은 더 강하게, 뒤 쪽에 있는 꽃잎은 상대적으로 더 약하게 그립니다.

7. 이제 107번(●)으로 암술을 꼼꼼하게 채색합니다.

8. 115번(●)으로 명암을 넣어 암술의 형태를 잡아줍니다.

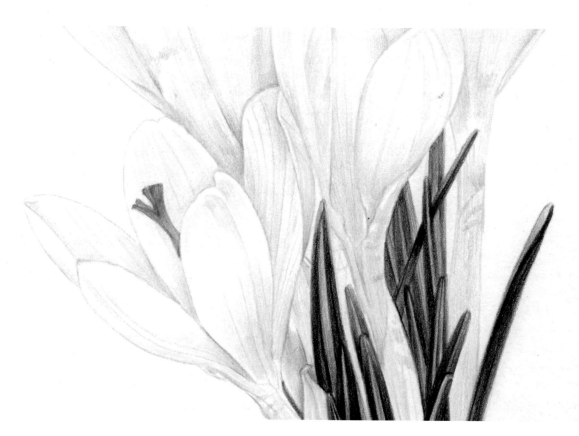

9. 꽃봉오리 중에 누렇게 변색된 부위가 있다면 187번(●)으로 짧게 살짝살짝 칠합니다.

(참고) 흰색 위에 칠하는 것이므로 색이 진해지지 않도록 힘을 빼고 그리듯이 색칠합니다.

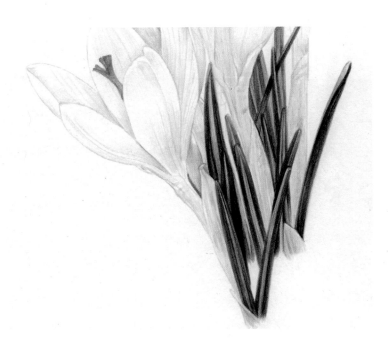

10. 168번(🔴)으로 비늘줄기를 짧은
선으로 살짝살짝 색칠합니다.

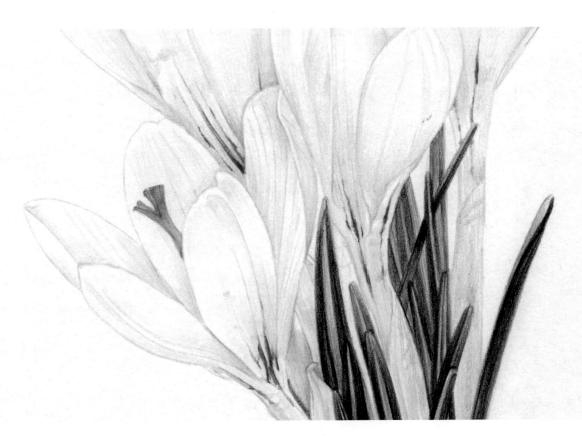

11. 136번(🔴) 색연필을 뾰족하게 깎아서 흰 꽃잎에 보라색 무늬를 그립니다. 진한 곳은 여러 번 덧칠
합니다.

꽃이 잎보다 먼저 피는

삼지닥나무 그리기

4월에 꽃이 잎보다 먼저 피는 삼지닥나무. 길이가 1cm 정도 되는 노란 꽃이 둥글게 뭉쳐서 핍니다. 잎 뒷면에 털이 있어 흰빛이 돌고 가장자리는 밋밋합니다. 조금 복잡한 삼지닥나무 가지를 그리다 보면 다른 나무를 그릴 때 어렵지 않게 느껴질 것입니다.

102　167　168　176　180　188　267

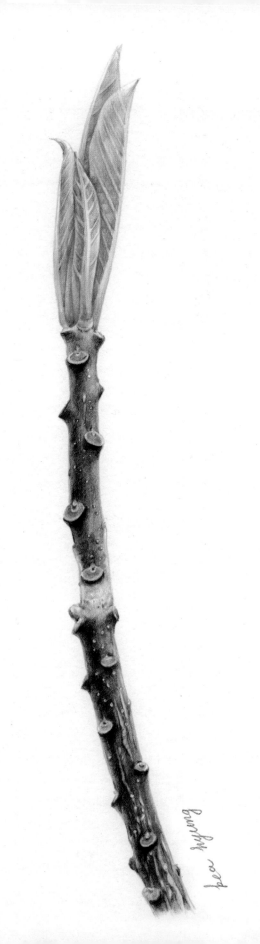

잎 그리기 ›

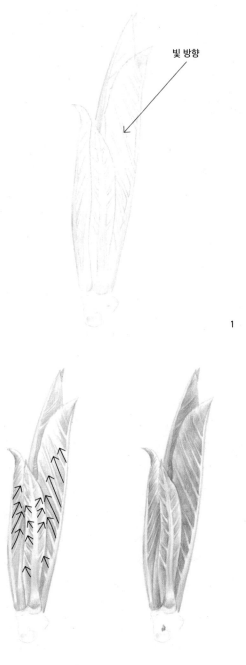

빛 방향

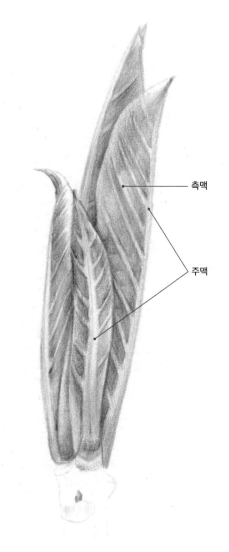

측맥

주맥

1. 밑그림을 전사한 다음(031쪽 참고) 102번(●)으로 잎의 밝은 면을 흐리게 살짝 색칠합니다.

 (참고) 밑그림이 진하게 전사되었다면 밝은색으로 선을 정리합니다.

2. 잎의 주맥과 측맥의 위치를 생각하면서 168번(●)으로 색칠합니다. 선을 한 번에 길게 올리지 않고 짧은 선으로 그려야 광이 없고 털이 있는 나뭇잎의 특징을 잘 표현할 수 있습니다.

 (참고) 빛이 오른쪽 위에서 비치므로 주맥과 측맥의 왼쪽 아래를 색칠합니다.

3. 267번(●)으로 잎의 어두운 부분을 색칠해서 마무리합니다. 색이 다채로워 보이도록 짧은 선으로 부분부분 너무 강하지 않게 색칠합니다.

4. 먼저 도트 작업을 한 다음(042쪽 참고) 102번(⬤)으로 나뭇가지의 밝은 부분을 살짝 색칠합니다.

참고 콕콕 작은 흉터가 난 것은 도트 작업을 해주고 아랫부분의 큰 흉터는 그립니다.

5. 잎눈의 위치를 확인한 다음 168번(⬤)으로 그립니다.

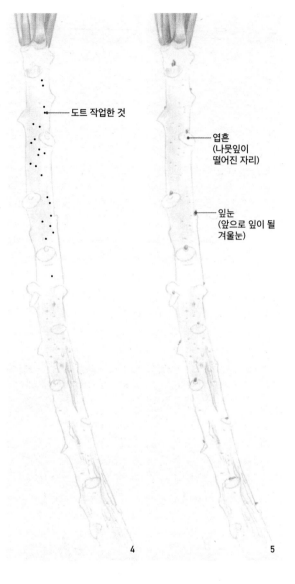

━ 도트 작업한 것

엽흔
(나뭇잎이
떨어진 자리)

잎눈
(앞으로 잎이 될
겨울눈)

4

5

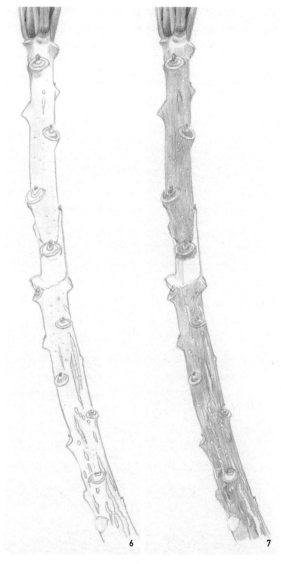

6

7

6. 180번(⬤)으로 1에서 작업한 밑그림의 연필 선을 눌러서 가지를 그리고, 엽흔과 나무껍질이 벗겨진 자국, 여러 가지 흔적을 그립니다.

참고 나무의 상처 난 부위나 자국은 위치와 형태가 똑같을 필요 없습니다.

7. 180번(⬤)으로 나뭇가지 전체를 초벌 채색하되 빛의 방향을 염두에 두고 엽흔 아래의 그림자와 길게 난 자국을 그립니다.

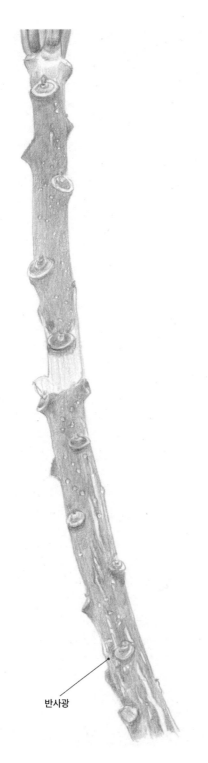

반사광

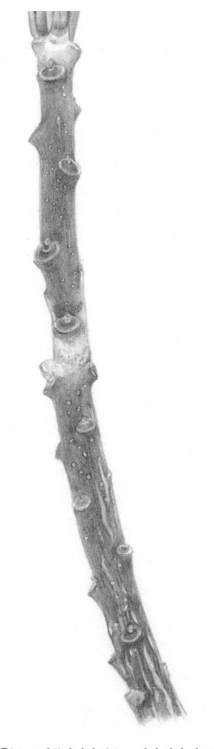

8. 같은 색으로 한 번 더 덧칠하되 전체적으로 명암을 넣고 색을 진하게 표현합니다.

참고 빛이 오른쪽에서 비치므로 왼쪽을 더 진하게 색칠하고 반사광도 표현합니다.

9. 188번(●)으로 나뭇가지에 붉은 느낌이 살짝 나도록 흐리게 색칠합니다.

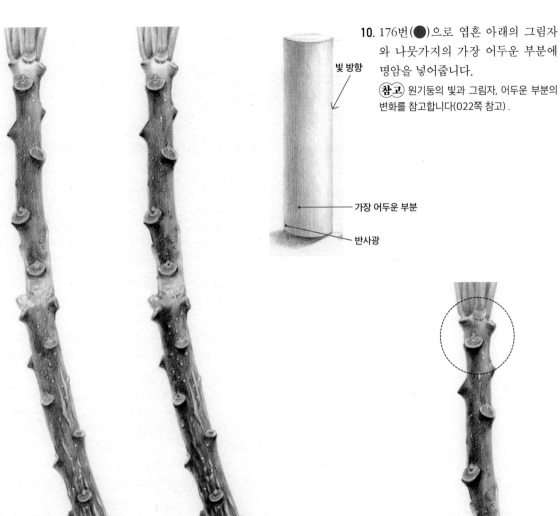

10. 176번(●)으로 엽흔 아래의 그림자와 나뭇가지의 가장 어두운 부분에 명암을 넣어줍니다.

참고 원기둥의 빛과 그림자, 어두운 부분의 변화를 참고합니다(022쪽 참고).

빛 방향

가장 어두운 부분

반사광

11. 잎과 만나는 가지의 맨 위쪽이 잎의 색과 자연스럽게 겹치도록 168번(●), 180번(●), 176번(●)으로 나뭇가지의 윗면을 색칠합니다. 180번(●), 176번(●)으로 엽흔의 아래쪽과 그 사이를 칠하고, 나뭇가지와 잎의 색이 자연스럽게 보이도록 168번(●)으로 음영을 넣어줍니다.

추운 계절에 사랑을 독차지하는

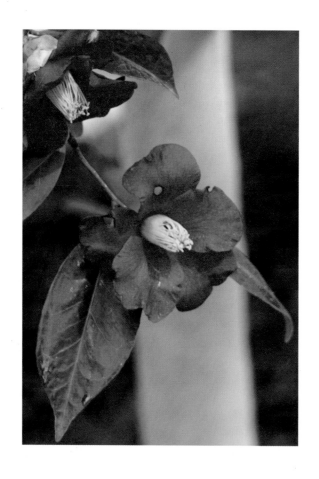

동백 | 그리기

중국과 일본 그리고 우리나라에 자생하는 나무로 다른 꽃들이 모두 지고 난 추운 계절에 피어 사랑을 독차지하는 꽃입니다. 곤충이 없는 겨울에는 향기보다 강한 색으로 동박새를 불러들여 꽃가루받이를 합니다. 광택과 특이한 수술대 모양 때문에 식물 서적에 가장 많이 등장하는 꽃입니다. 동백꽃을 이용해서 하이라이트 없이 전체적인 톤을 맞춰 그리는 방법에 대해 알아봅니다. 먼저 잎을 그린 다음 가지와 꽃잎, 수술대와 수술머리 등의 순서로 그려보겠습니다.

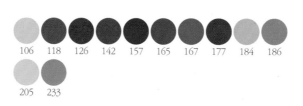

| 106 | 118 | 126 | 142 | 157 | 165 | 167 | 177 | 184 | 186 |

| 205 | 233 |

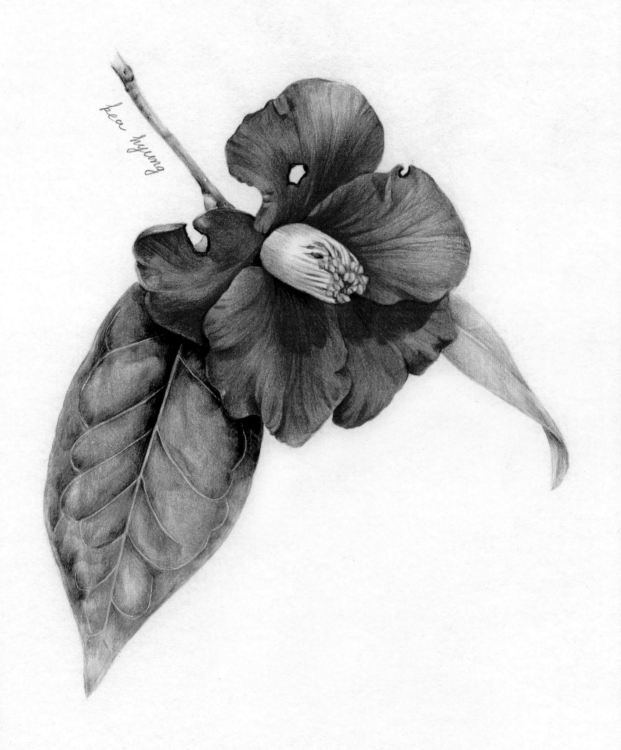

잎 그리기 ›

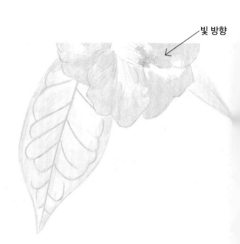

빛 방향

1. 밑그림을 전사한 다음(031쪽 참고) 205번(●)으로 힘을 주어 주맥과 측맥 등을 강하게 그립니다.

2. 도트의 두꺼운 쪽으로 측맥을 한 번 더 눌러줍니다.

3. 205번(●)으로 밑색을 색칠합니다.

4. 빛이 오른쪽 위에서 비치므로 주맥의 양옆으로 밝은 면과 어두운 면이 생깁니다. 167번(●)으로 빛을 바로 받는 오른쪽 잎은 밝게, 주맥 때문에 생기는 음영은 조금 어둡게, 그리고 다시 왼쪽에 볼록 나온 잎은 조금 밝게 색칠합니다.

(참고) 동백 잎의 경우 주맥과 측맥의 생김새는 낙엽(074쪽 참고)과 같고 빛에 의한 색상 변화는 비비추 잎(068쪽 참고)과 비슷합니다.

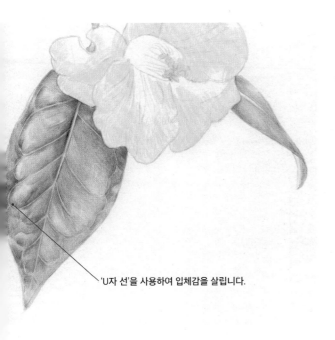

'U자 선'을 사용하여 입체감을 살립니다.

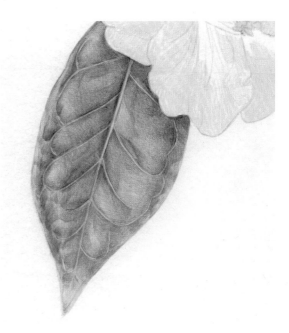

5. 165번(●)을 전체적으로 색칠하면서 잎의 푸른 톤을 올려줍니다. 측맥으로 인해 잎몸이 볼록하게 올라가 입체감이 생긴 부분은 'U자 선'으로 색칠합니다.

(참고) 165번(●)은 흰 종이에 살짝 칠하면 초록색이지만 푸른 톤을 올려주는 역할을 합니다. 167번(●)은 노란 톤을 올려줍니다. 같은 초록색이라도 각각의 특징에 따라 다양하게 응용할 수 있습니다.

6. 165번(●)으로 전체적인 톤을 진하게 올려줍니다.

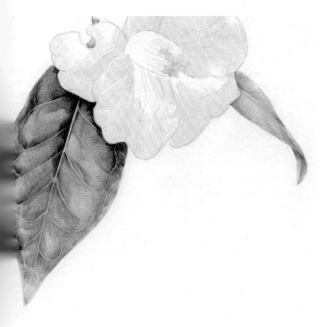

7. 157번(●)으로 잎맥의 방향을 생각하면서 꽃잎으로 인한 그림자, 잎맥의 어두운 부분 등을 색칠해서 완성합니다.

(참고) 잎을 그릴 때는 잎맥을 고려해 선의 방향을 계속 바꿔주면 초록색 한 가지로 단조로워 보일 수 있는 잎을 좀더 변화 있게 연출할 수 있습니다.

꽃 그리기 ›

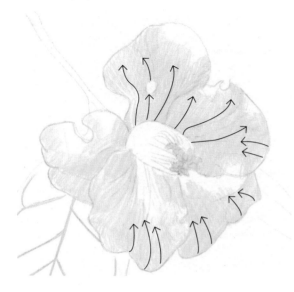 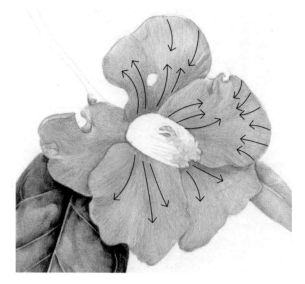

8. 106번(●)으로 밑그림을 눌러주면서 전체적으로 밑
 색을 칠합니다.

 참고 노란색을 칠한 곳은 주황 계열의 붉은색, 노란색을 칠하지
 않은 곳은 분홍 계열의 붉은색으로 색칠할 예정입니다. 원본 사진
 을 보면 같은 붉은색이라도 색의 차이를 알 수 있습니다. 열심히
 관찰해서 색을 구분하는 눈을 가져봅니다.

9. 118번(●)으로 꽃잎의 결에 맞춰 전체적으로 색칠합
 니다.

 참고 꽃잎의 결은 기본적으로 씨방과 꽃자루를 향합니다.

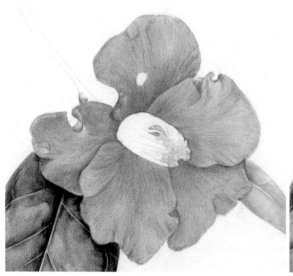 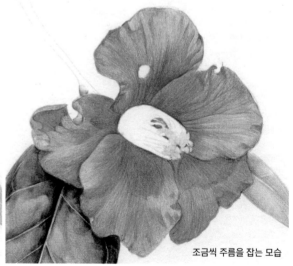

조금씩 주름을 잡는 모습

10. 꽃잎의 진한 곳과 밝은 곳, 주름, 꽃잎으로 인한 그림자 등을 생각하며 118번(●)으로 계속해
 서 점점 진하게 색칠합니다.

 참고 빛이 오른쪽 위에서 비치므로 반대 방향의 색이 더 진하고 그림자도 왼쪽 아래로 드리웁니다. 꽃잎이 서로 포
 개진 부분은 아래쪽 꽃잎을 조금 더 진하게 색칠해서 구분합니다.

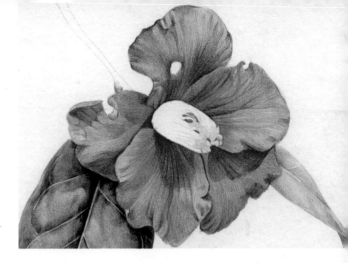

11. 꽃잎이 서로 겹치는 부분, 꽃잎과 수술대의 그림자,
 가느다란 주름 등을 표현하기 위해 126번(●)으로
 명암을 진하게 넣으면서 덧칠합니다.

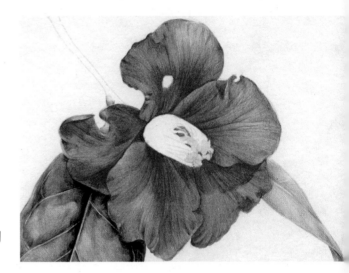

12. 118번(●)으로 꽃잎의 진하고 어두운 부분을 색칠해
 서 채도를 유지합니다.

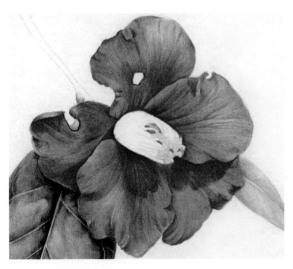

13. 142번(●)으로 그림자와 꽃잎의 어두운 부분을 덧칠
 해서 꽃을 더 또렷하게 표현합니다.

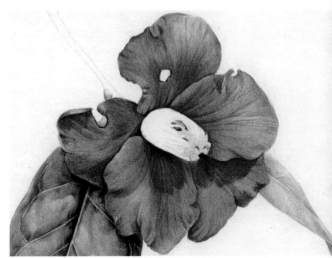

14. 177번(●)으로 수술대 아래와 꽃잎의 겹친 부분 등
 가장 어두운 부분을 표현합니다.

가지 그리기 ›

15. 184번(●)으로 가지를 전체적으로 채색합니다.

16. 186번(●)으로 가지의 오목 들어간 곳과 볼록 나온 곳을 그려서 명암을 표현합니다.

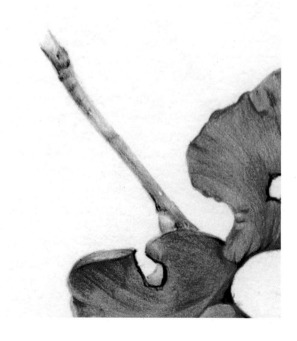

17. 177번(●)으로 중간 중간 무늬를 짧은 선으로 그리고, 잎과 만나는 부분과 가지의 엽흔을 그려서 마무리합니다.

18. 106번(⬤)으로 수술머리를 꼼꼼하게 색칠합니다.

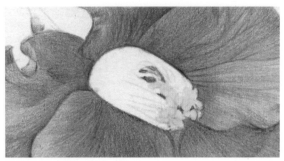

19. 118번(⬤)으로 수술대 사이로 보이는 안쪽을 색칠합니다.

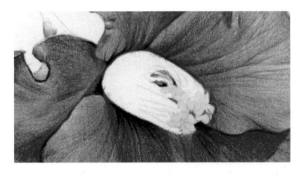

20. 177번(⬤)으로 수술대 안쪽에 명암을 넣어서 깊이를 표현합니다.

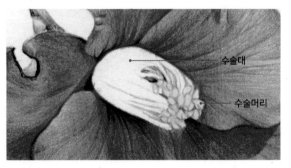

수술대

수술머리

21. 186번(⬤)으로 수술대의 형태를 그립니다.

(참고) 동백꽃의 수술은 안쪽이 하나로 되어 있고 중간부터 갈라진다는 점에 유의해서 그립니다.

22. 142번(⬤)으로 수술대 안쪽의 아랫부분을 연하게 색칠해서 입체감을 줍니다.

반사광

23. 233번(⬤)으로 수술머리의 그림자를 그리고, 수술대에도 명암을 넣어서 입체감을 더합니다.

(참고) 이때 반사광을 표현하는 것도 잊지 마세요.

24. 186번(⬤)으로 수술머리가 갈라진 꽃가루 주머니를 색칠하고 마무리합니다.

물고기 비늘 모양의 작은 돌기로 덮여 있는

갈참나무 열매(도토리) 그리기

도토리 종류는 잎과 열매의 모양, 열매를 감싼 깍정이의 형태로 구분합니다. 갈참나무 열매는 물고기 비늘 모양의 작은 돌기로 덮여 있는데 이것을 기왓장 모양이라고도 합니다. 갈참나무와 비슷한 깍정이를 가진 것으로 졸참나무 열매가 있는데, 크기가 작고 갈참나무에 비해 길쭉한 모양입니다. 깍정이의 독특한 모양을 중심으로 도토리를 그려봅니다.

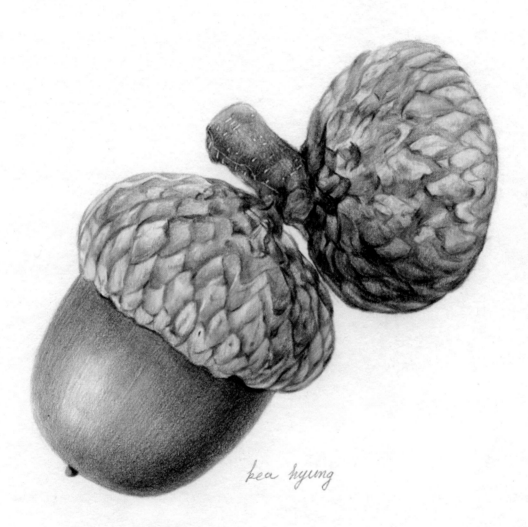

bea hyung

1. 밑그림을 전사한 다음(031쪽 참고) 184번
(●)으로 하이라이트를 표시하고 전체적
으로 밑색을 채색합니다. 선의 방향은 '도
토리 그리기'(044쪽)를 참고합니다.

(참고) 깍정이 꼭지 부분의 점과 줄무늬는 도트 작
업을 합니다.

점을 찍듯이 도트 작업하기

줄을 그리듯이
도트 작업하기

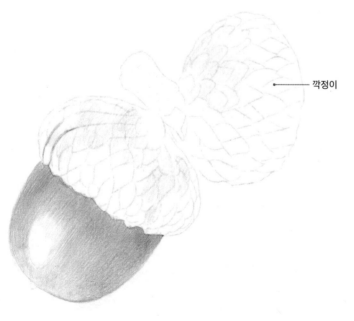

── 깍정이

2. 283번(●)으로 하이라이트와 양감을 고
려해 도토리 열매를 채색합니다.

(참고) 도토리 열매를 그릴 때는 '구'(021쪽)를 참
고합니다.

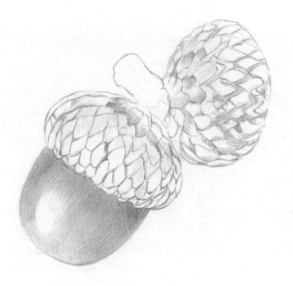

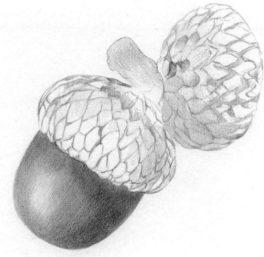

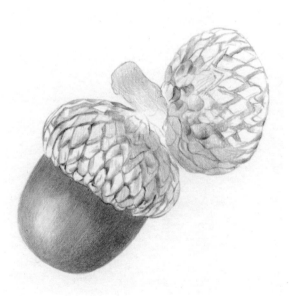

3. 283번(●)으로 깍정이의 형태를 조금씩 그리면서
전체적으로 색을 올려줍니다.

참고 283번(●)은 조금만 칠해도 색이 진해질 수 있으니 주
의합니다.

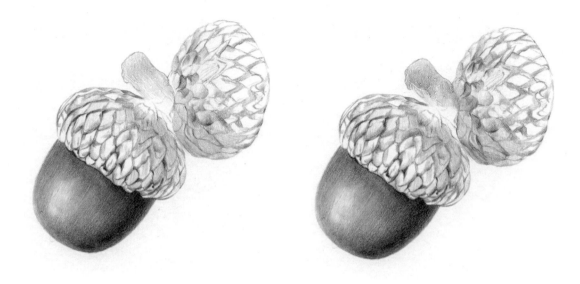

4. 194번(●)으로 깍정이의 홈을 진하게 색칠해서 명암을 넣어주고, 꼭지 부분과 오른쪽 깍정이 아래의 그림자도 흐리게 색칠합니다.

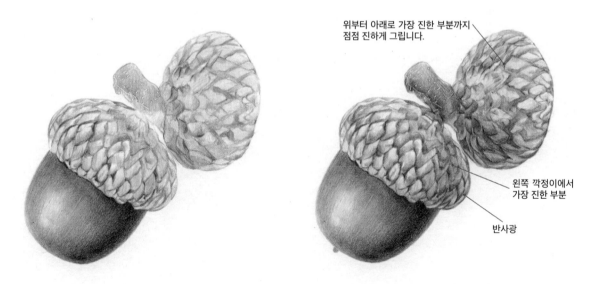

위부터 아래로 가장 진한 부분까지 점점 진하게 그립니다.

왼쪽 깍정이에서 가장 진한 부분

반사광

5. 231번(●)으로 깍정이를 전체적으로 색칠합니다.

6. 234번(●)으로 깍정이의 양감과 무늬를 더욱 선명하게 표현합니다. 빛이 위에서 비춘다는 점을 염두에 두고 깍정이의 각 돌기 아래 생기는 그림자 아래쪽을 색칠합니다.

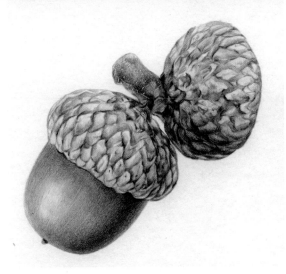
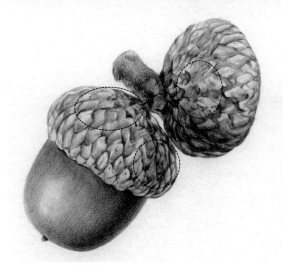

7. 176번(●)으로 꼭지의 어두운 부분을 색칠하고, 6을
 참고해서 전체적으로 색을 더 진하게 올려줍니다.
 참고 이때 양감이 깨지지 않도록 주의합니다.

8. 원본 사진에서 깍정이의 색 변화를 참고하여 180번
 (●)으로 깍정이의 다양한 색을 표현합니다.

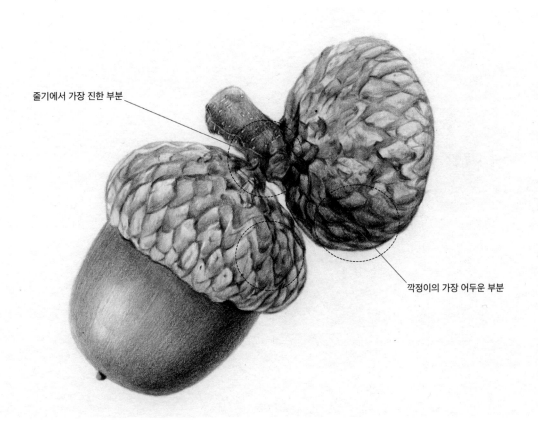

줄기에서 가장 진한 부분

깍정이의 가장 어두운 부분

9. 157번(●)으로 꼭지와 깍정이가 만나는 어두운 부분과 깍정이의 가장 어두운 부분을 색칠해서
 마무리합니다.

겹이 많지 않은 겹꽃

리시안셔스 그리기

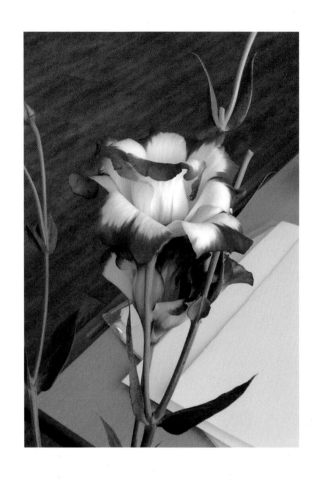

'꽃도라지'라고 불리는 리시안셔스는 색이 다양하고 홑꽃과 겹꽃이 있어 장식용으로 널리 사용되는 꽃입니다. '변치 않는 사랑'이라는 아름다운 꽃말을 가지고 있습니다. 리시안셔스로 겹꽃 그리는 방법을 알아보겠습니다. 대표적인 겹꽃은 장미이지만 겹이 너무 많아 초보자에게는 조금 어려울 수도 있습니다. 리시안셔스의 잎은 다른 것과 표현 방법에 차이가 있으니 특징을 잘 살려서 그리는 방법을 알아봅니다.

134 136 157 167 170 205 233 249

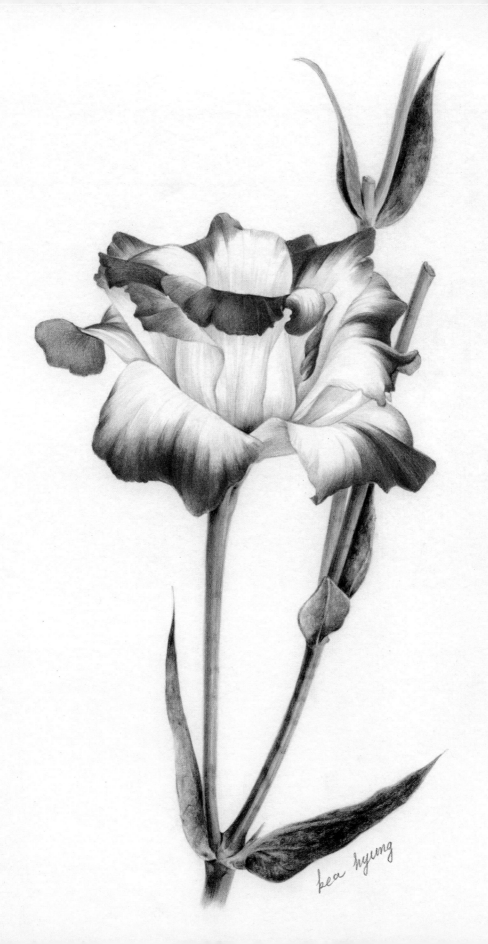

kea hyung

줄기와 잎 그리기 ›

1. 밑그림을 전사한 다음(031쪽 참고) 205번(⬤)으로 잎과 줄기에 밑색을 채색합니다.

 (참고) 이때는 '5번 선'(020쪽 참고)을 사용합니다.

2. 170번(⬤)으로 빛의 방향을 고려해 명암을 넣어줍니다. 잎은 색연필을 완전히 눕힌 채로 동글동글하게 그리면 텍스처가 살아납니다.

 (참고) 빛이 오른쪽 위에서 비치므로 왼쪽 아래 어두운 부분을 추가합니다.

3. 2의 방법으로 167번(⬤) 색연필을 눕혀서 잎의 텍스처를 표현합니다.

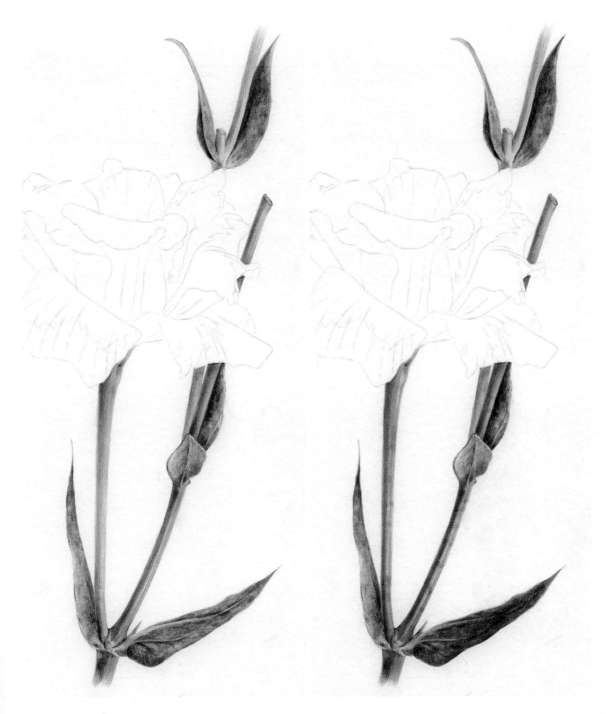

4. 2의 방법으로 텍스처를 표현하되, 157번(⬤)으로 어두운 톤을 만들어줍니다. 리시안서스 줄기
의 가로무늬는 너무 강하지 않게 잎과 함께 색을 올려줍니다.

⟮참고⟯ 줄기는 일반적인 '짧은 선'을 사용합니다.

꽃 그리기 ›

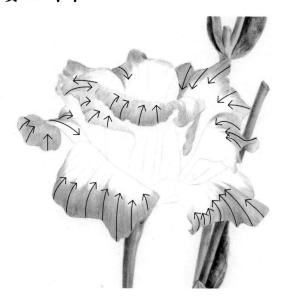 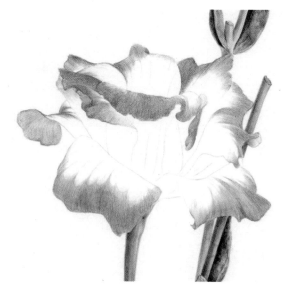

5. 134번(●)으로 꽃잎 끝의 보라색 무늬를 꽃잎의 결에 맞춰 흐리게 채색합니다. 결에 맞춰 곡선으로 그리는데, 어렵다면 짧은 선으로 곡선을 표현합니다.

6. 5에서 흐리게 채색한 꽃잎을 같은 색으로 조금 더 진하게 덧칠합니다.

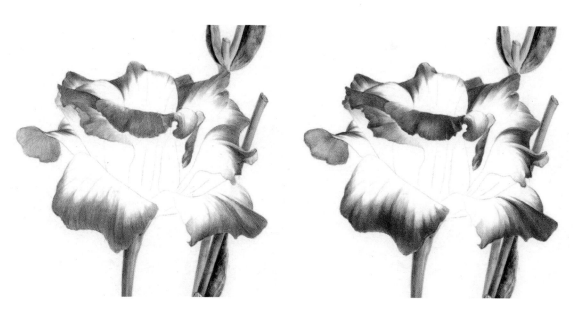

7. '비올라 그리기'(102쪽)를 참고해서 136번(●)으로 꽃잎의 결을 따라 덧칠하되 어두운 부분 위주로 색칠합니다.

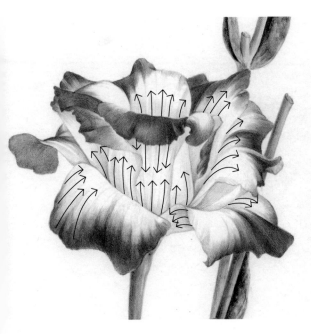

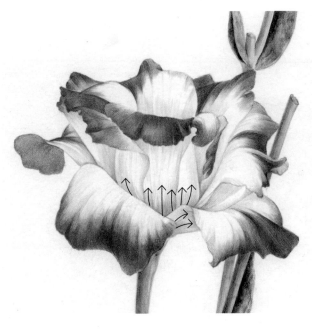

8. 233번(●)으로 흰색 꽃잎의 어두운 부분을 색칠해서 입체감을 표현합니다.

9. 170번(●)으로 꽃잎에 겹겹이 둘러싸인 아래쪽 줄기와 만나는 부분을 색칠합니다.

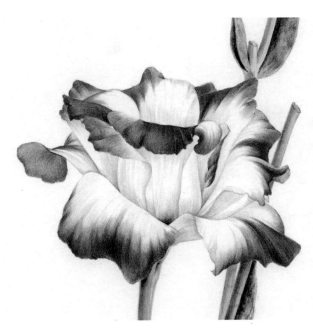

10. 249번(●)으로 9에서 색칠한 아래쪽 끝부분을 살짝 덧칠해 완성도를 높여줍니다.

11. 157번(●)으로 10에서 색칠한 부분을 더 깊이 채색해서 마무리합니다.

살이 통통한

다육식물 그리기

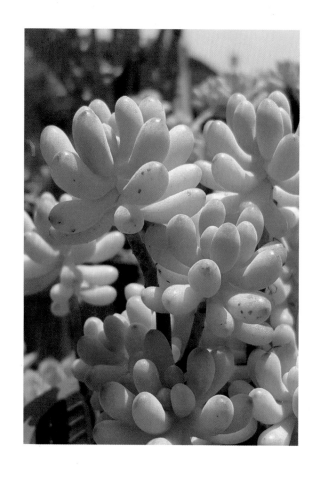

다육식물은 건조 기후나 모래 환경에 적응하기 위해 다육질의 잎에 물을 저장하는 식물입니다. 물을 품고 있기 때문에 다른 식물에 비해 잎이 통통합니다. 다육식물은 손이 많이 가지 않아서 사람들이 가장 많이 키우는 식물입니다. 이러한 다육식물만 그리는 작가가 있을 정도로 종류도 다양합니다. 여기서는 초록색으로 입체감을 표현하는 방법을 배워보겠습니다.

| 102 | 107 | 111 | 112 | 167 | 170 | 171 | 174 | 177 | 180 |

| 205 | 219 | 267 |

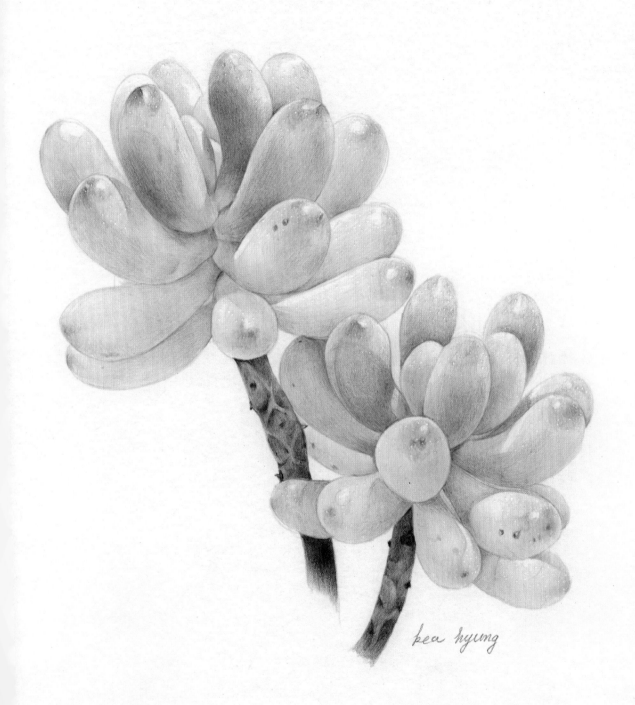

bea hyung

잎 그리기 ›

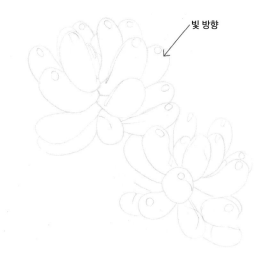

빛 방향

1. 밑그림을 전사한 다음(031쪽 참고) 도트 작업을 합니다(042쪽 참고). 채색을 하고 나면 이 도트들은 흰색의 작은 점무늬로 남게 됩니다. 다육 잎의 끝부분은 큰 도트로 세게 눌러줍니다.

　(참고) 도트 작업한 그림을 그리다 보면 색이 도트 부분으로 들어가서 크기가 점점 작아지므로 도트 작업을 할 때 힘을 주어 약간 크게 만드는 것이 좋습니다.

2. 102번(　)으로 다육 잎의 끝부분에 하이라이트를 표시합니다.

3. 102번(　)으로 다육 잎의 끝을 색칠하는데, 하이라이트가 없어지지 않도록 주의합니다.

4. 205번(　)으로 다육 잎 중 아래쪽을 결을 따라 색칠합니다.

5. 171번(⬤)으로 아래쪽을 살살 덧칠합니다. 형광색이 나는 171번(⬤)은 너무 진하게 칠하면 인위적인 느낌이 날 수 있으니 유의합니다.

🔵참고 다육 잎의 아래 줄기에서 맨 위로 모이도록 선을 그려서 색칠합니다.

6. 170번(⬤)으로 결에 맞춰 색을 올려줍니다.

(참고) 170번(⬤)은 초록색 계열 중 중간 색을 표현하기에 좋은 색이므로 원본 사진을 참고하여 그립니다.

7. 빛의 방향을 염두에 두고 6에서 채색한 부분 중 가장 어두운 곳을 167번(⬤)으로 칠하되 반사광을 표현합니다.

8. 107번(⬤)으로 다육 잎의 하이라이트 주변을 결 방향으로 색칠합니다.

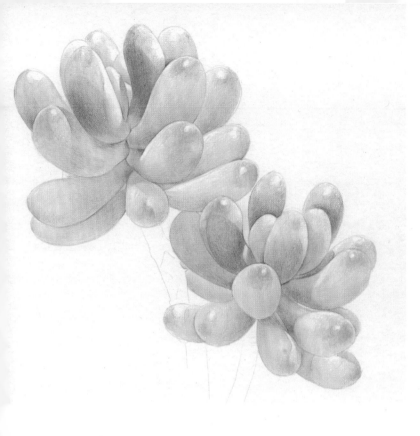

9. 111번(●)으로 다육 잎 끝부분의
 하이라이트 주위를 색칠합니다.

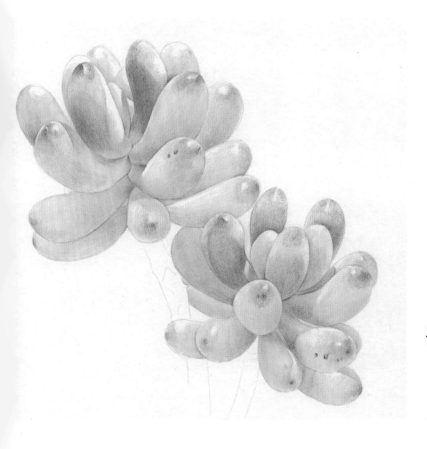

10. 219번(●)으로 10의 끝부분과 무
 늬를 '짧은 선'을 사용해서 색칠합
 니다.
 참고 이때 하이라이트가 너무 줄어들지
 않도록 주의합니다.

줄기 그리기 ›

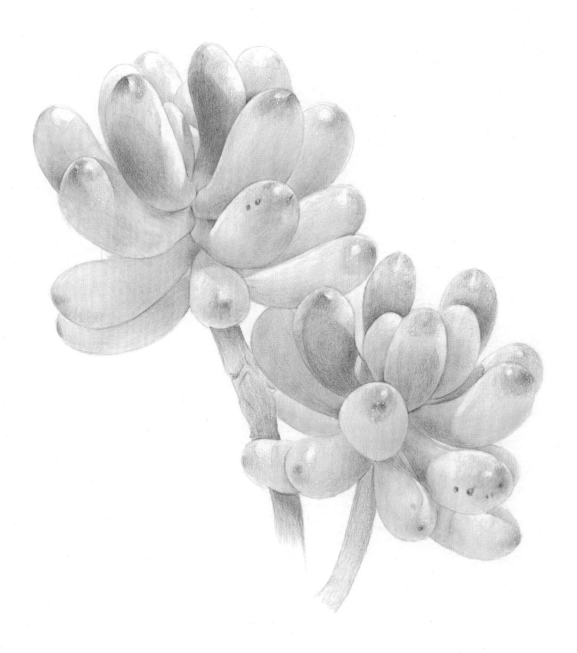

11. 267번(●)으로 그림자를 색칠해서 마무리합니다. 174번(●)으로 줄기의 마름모무늬 형태를
잡아주면서 전체적으로 색칠합니다.

12. 170번(●)으로 줄기를 전체적
으로 색칠합니다.

13. 180번(●)으로 마름모무늬의
톤을 올려서 형태가 드러나
도록 하고, 'U자 선'(020쪽 참
고)을 사용하여 명암을 넣어
줍니다.

14. 다육 잎으로 생긴 그림자와 마름모무늬를 진하게 색
칠해서 완성합니다.

가느다란 털이 보송보송한

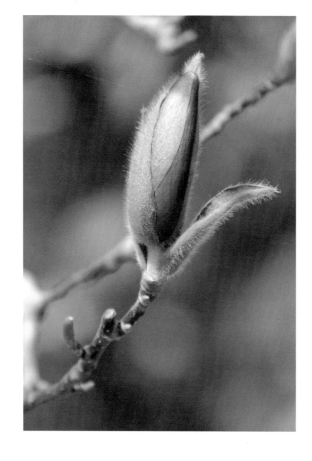

목련 그리기

겨울이 오면 잎눈과 꽃눈이 잘 다듬어진 붓끝처럼 돋아나는 목련. 꽃봉오리 끝이 북녘을 향한다고 해서 북향화라고도 합니다. 특이하게도 잎눈에는 털이 없는데 꽃눈에는 황금색 털이 덮여 있습니다. 송곳를 이용해서 아주 가느다란 털을 표현하는 방법을 배워보겠습니다.

129 133 167 170 177 180 184 205 283

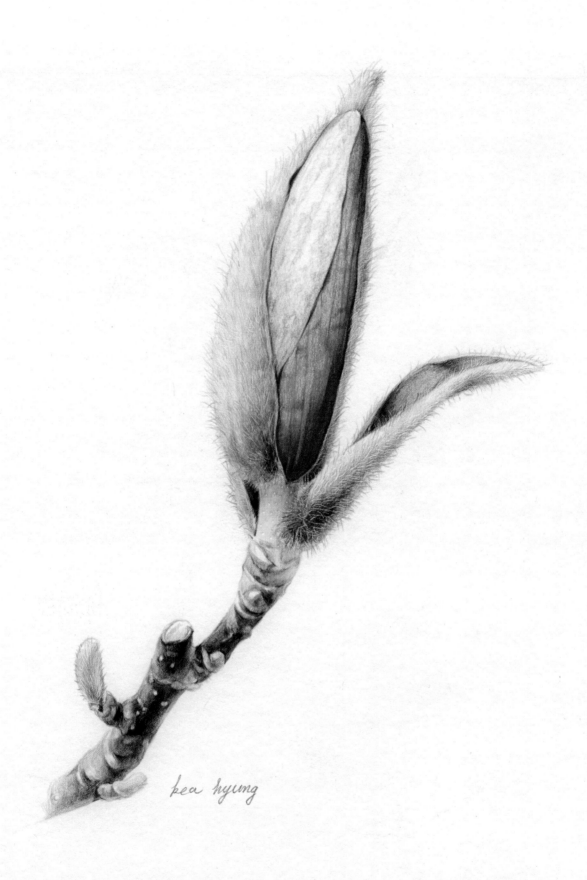

kea hyung

빛 방향

꽃눈의 포

1. 밑그림을 전사한 다음(031쪽 참고) 꽃눈이 돋아난 가지에 도트 작업을 합니다(042쪽 참고). 205번(●)으로 전체를 채색하고, 170번(●)으로 줄기 위쪽과 어두운 부분을 색칠합니다.

2. 꽃눈의 포에 송곳으로 도트 작업을 합니다. 뻣뻣하지 않고 부드럽고 가는 특징을 살려야 더욱 아름다운 목련이 완성됩니다. 도트 작업을 한 다음 184번(●)을 색칠합니다.

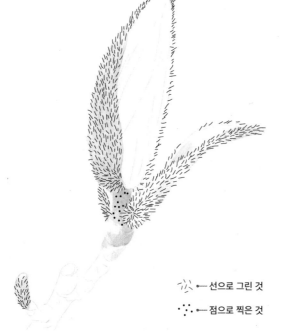

— 선으로 그린 것

— 점으로 찍은 것

팁 도트 작업을 잘하는 방법

송곳이 없다면 샤프 끝 쇠 부분을 이용해도 됩니다. 심이 나오는 입구의 방향에 따라 면적이 넓을 수도 가늘어질 수도 있기 때문에 일률적이지는 않지만 율동감 있는 선을 그릴 수 있습니다. 동영상에서 보듯이 선의 방향 또한 중요합니다. 그리고 너무 같은 간격이나 같은 길이로 그리면 자연스럽지 않습니다. 식물의 특징에 맞게 짧은 선과 긴 선을 섞어서 사용해야 하므로 두 가지 방법 모두 연습해야 합니다.

참고 일반 조명 아래서는 송곳으로 그린 선이 잘 보이지 않지만, 핸드폰의 손전등을 켜고 종이 옆에 눕혀서 비추면 선이 잘 보입니다.

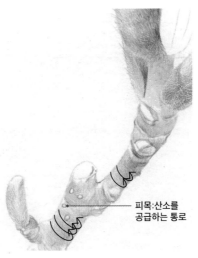

피목:산소를
공급하는 통로

3. 180번(●)으로 가지와 포를 그립니다. 가지는 'U자
선'(020쪽 참고)을 사용하고, 포는 빛의 방향을 염두
에 두고 오른쪽 아래를 어둡게 색칠합니다. 가지의
피목은 크기가 작지 않으므로 선으로 그린 다음 그
부분을 빼고 색칠합니다.

포의 바깥으로 털이
나온 느낌을 주기 위
해 180번(●)으로 몇
가닥을 그립니다.

4. 180번(●)으로 뒤쪽에 있는 포를 색칠하고, 전체적
으로 톤을 올려줍니다.

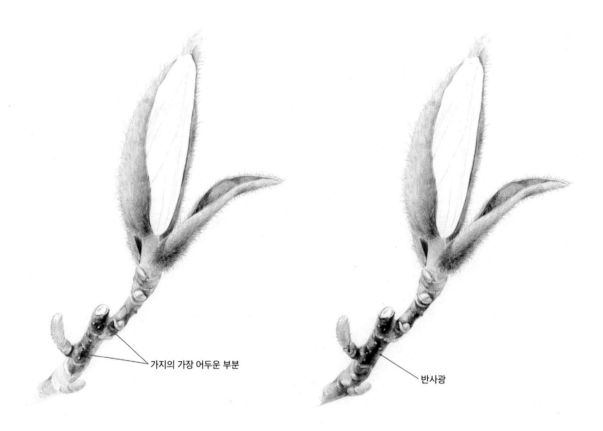

가지의 가장 어두운 부분

반사광

5. '삼지닥나무 그리기'(136쪽)를 참고하여 177번(●)으로 하이라이트, 밝은 톤, 어두운 톤, 반사광
등을 표현해서 원기둥 모양으로 그립니다. 포의 그림자와 어두운 부분을 색칠하고, 줄기와 포가
만나는 곳을 진하게 색칠해 양감을 표현합니다.

6. 283번(●)으로 포의 어두운 부분과 가지를 전체적으
로 색칠해서 풍성한 색감을 표현합니다.

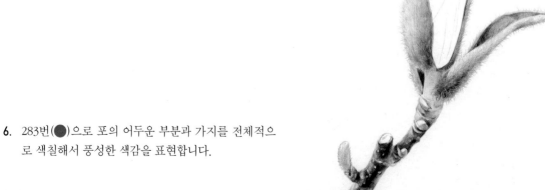

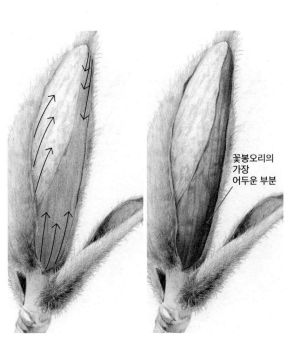

꽃봉오리의
가장
어두운 부분

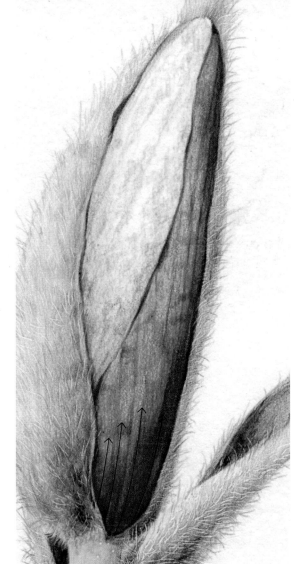

7. 129번(⬤)으로 하이라이트를 제외하고 꽃잎을 결에 맞춰 살살 색칠합니다. 꽃봉오리의 가장 어두운 부분을 더 진하게 색칠하고, 꽃잎의 하이라이트는 '짧은 선'으로 그려서 텍스처를 표현합니다.

8. 133번(⬤)으로 꽃봉오리의 가장 어두운 부분, 포와 꽃봉오리가 만나는 부분, 꽃잎과 꽃잎이 만나는 부분을 중심으로 진하게 색칠해서 마무리합니다. 꽃봉오리의 가로무늬와 세로무늬는 '짧은 선'으로 어둡게 색칠합니다.

9. 167번(⬤)으로 그림자를 더 진하게 색칠합니다.

강아지풀 그리기

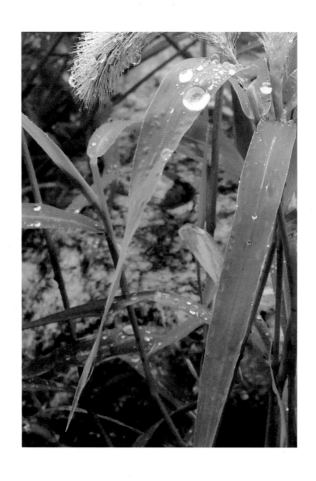

이삭(꽃)의 모양이 강아지의 꼬리를 닮았다 하여 '강아지풀'이라고 불립니다. 일본에서는 고양이 앞에서 흔들면 고양이가 재롱을 부린다고 해서 '고양이풀'이라고도 부릅니다. 강아지풀을 이용해서 잎에 떨어진 빗물 방울 그리는 방법을 배워보겠습니다.

| 146 | 157 | 165 | 170 | 205 | 231 | 267 |

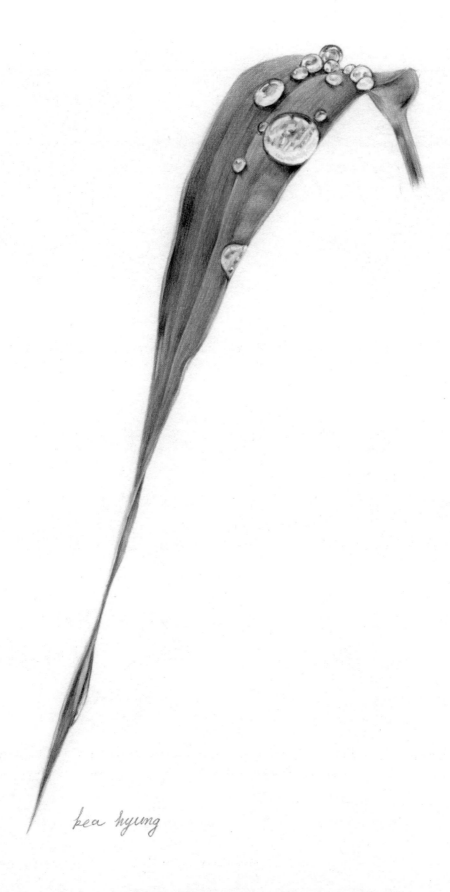

bea hyung

잎 그리기 ›

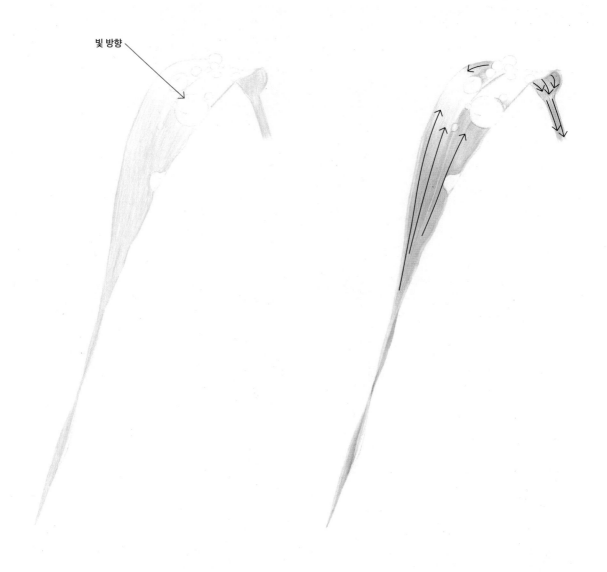

빛 방향

1. 밑그림을 전사한 다음(031쪽 참고) 205번(⬤)으로 잎의 앞면과 뒷면에 초벌 채색을 합니다.

2. 170번(⬤)으로 빛을 받는 부분은 밝게, 그렇지 않은 부분은 조금 어둡게 색칠합니다. 이때 물방울 위치를 확인하고 물방울 라인 속에 색이 들어가지 않도록 주의합니다.

3. 165번(●)으로 1에서 초벌 채색하지 않은 곳을 색칠합니다. 물방울의 그림자와 주맥 옆의 어두운 부분, 잎의 뒷면도 진하게 색칠해서 푸른 톤을 올려줍니다.

참고 165번(●)을 흰 종이에 살짝 색칠하면 초록색이지만 푸른 톤을 올려주는 역할을 합니다.

4. 267번(●)으로 물방울의 그림자와 어두운 부분을 색칠합니다.

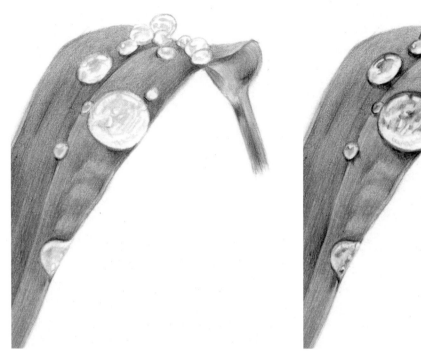

5. 231번(●)으로 물방울의 동그란 모양을 표현합니다. 반사광과 하이라이트, 물방울 밑에 비치는 잎맥의 형태에 주의하여 힘을 빼고 '짧은 선'을 사용해서 그립니다.

6. 157번(●)으로 잎맥의 형태에 맞춰 질감을 표현합니다. '짧은 선'을 사용해서 흐리게 색칠하다가 진한 곳은 여러 번 색칠해서 잎맥과 입체감을 표현합니다.

팁 물방울 그리기

잎 표면의 왁스 층 때문에 물방울이 맺히는데 물방울의 표면 장력과 응집력으로 인해 물방울 밑이 하얗게 보입니다. 응집력이 약하면 하얗지 않고 잎의 색이 보이고, 물방울도 동그랗지 않고 퍼지거나 다른 모양이 됩니다.

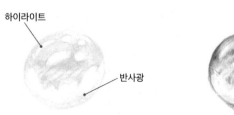

하이라이트

반사광

물방울 밑으로 보이는 잎맥

7. 잎의 끝에 흐르는 물방울을 그립
니다. 잎과 물방울이 만나는 그림
자는 진하게 표현합니다.

8. 전체적으로 좀더 완성도를 높이고 싶다면 157번(●)으로 어두운 톤을
색칠합니다.

말라서 자유롭게 변한 갈색 잎과

붓꽃 열매 그리기

5~6월이면 아름다운 무늬의 푸른빛 도는 짙은 자주색 붓꽃이 핍니다. 줄기 끝에 두세 개씩 매달리는 붓꽃은 안쪽부터 흰색, 노란색, 갈색, 자주색이 차례로 무늬를 이룹니다. 9~10월에는 달걀 모양의 검은 삭과가 달리는데 익은 열매의 끝이 터지면서 갈색 씨가 나옵니다. 말라서 자유롭게 변한 잎을 선의 방향에 유의하며 그리는 방법과 갈색 톤의 식물을 그리는 방법을 알아보겠습니다.

176 181 187 231 234 283

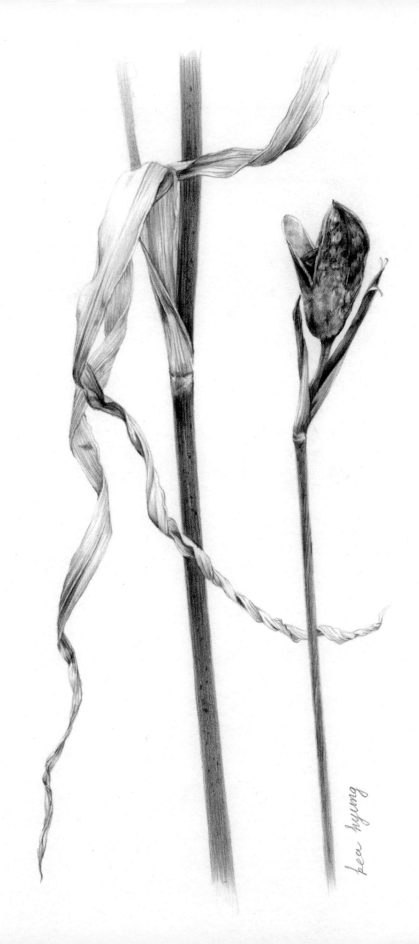

bea hyung

잎과 줄기 그리기 ›

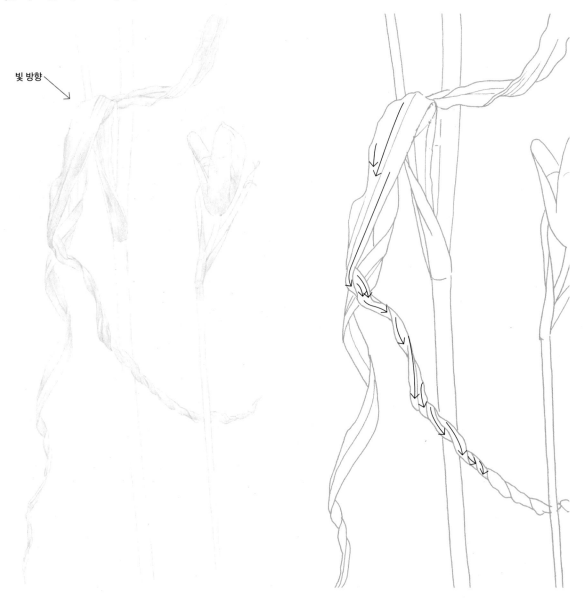

빛 방향

1. 밑그림을 전사한 다음(031쪽 참고) 231번(●)으로 초벌 채색을 합니다. 붓꽃의 마른 잎은 흰
 것이 많으므로 꺾이는 부분의 형태와 명암에 유의하여 채색합니다.

 참고 주맥을 표시한 선의 방향을 확인하면서 채색합니다.

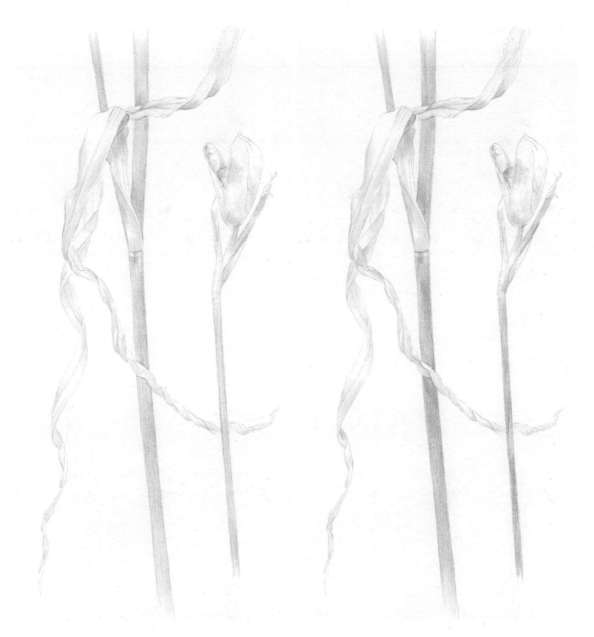

2. 187번(⬤)으로 줄기를 색칠합니다. 밝은 톤과 중간 톤, 어두운 톤, 반사광 등을 고려해서 원기
둥(022쪽 참고)으로 그린 다음 잎과 삭과의 갈색 부분을 색칠합니다.

(참고) 삭과란 열매 속이 여러 칸으로 나뉘어 각각의 칸 속에 수많은 씨가 들어 있는 것을 말합니다. 백합, 붓꽃 등이
삭과를 맺습니다.

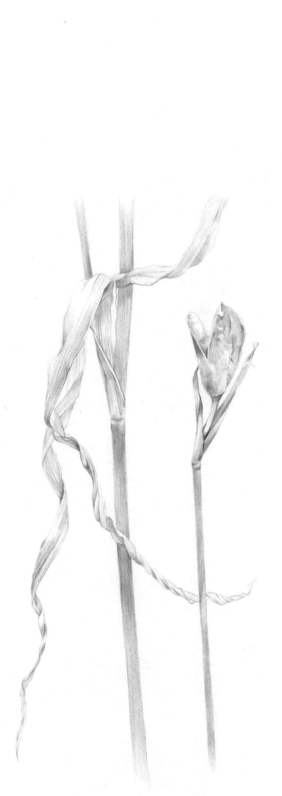

3. 234번(●)으로 말라서 휜 잎을 덧칠합니다. 줄기와 잎의 그림자, 어두운 부분은 진하게 색칠해서 입체감을 표현합니다. 연필을 뾰족하게 깎아서 측맥도 표현합니다.

4. 283번(●)으로 잎과 줄기를 덧칠해서 톤을 올려줍니다.

5. 176번(●)으로 잎과 줄기를 계속 색칠합니다. 줄기
 에 점을 부분부분 찍어서 무늬를 넣고, 줄기의 세로
 결은 연필을 뾰족하게 깎아서 조심스럽게 그립니다.
 다른 식물에 비해 결이 많이 강하지 않으므로 전체적
 으로 힘을 빼고 선을 가볍게 그리면 더욱 자연스럽게
 표현할 수 있습니다.

6. 181번(●)으로 가장 어두운 부분을 색칠하고 마무리
 합니다.

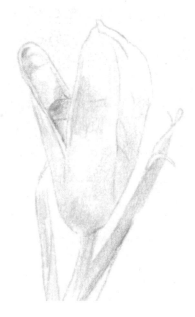

7. 231번(●)으로 삭과를 초벌 채색합니다. '짧은 선'을 사용해 삭과의 형태를 유의하면서 색칠합니다.

8. 원본 사진에서 갈색 부분을 187번(●)으로 살짝 덧칠해서 색을 입혀줍니다.

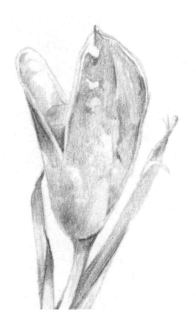

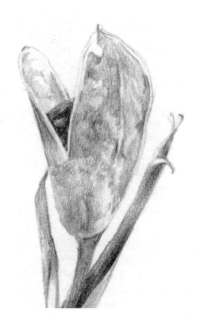

9. 233번(●)으로 짧은 선을 사용해 삭과의 형태를 잡아주며 회색 톤을 올려줍니다.

10. 283번(●)으로 짧은 선을 동글동글 굴리듯이 그려서 삭과의 텍스처를 표현하고, 안쪽의 열매를 입체적으로 색칠합니다.

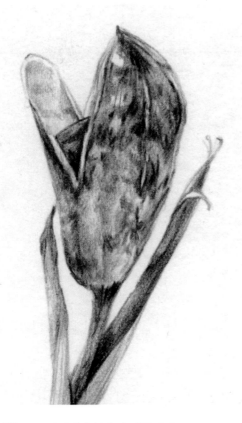

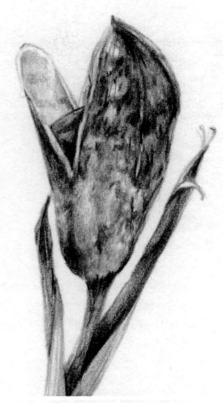

11. 176번(●)으로 전체적인 톤을 올려줍니다.

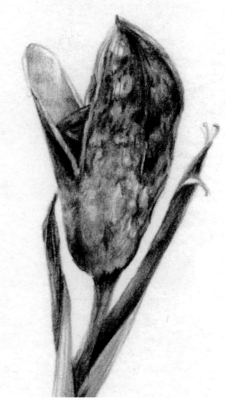

12. 10과 같이 181번(●)으로 오른쪽 윗부분의 탈색된 곳, 왼쪽
그림자와 어두운 톤을 색칠해서 마무리합니다.

Part 4

어
렵
지
만 아
름
답
게

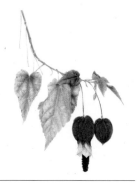

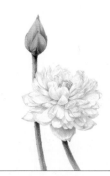
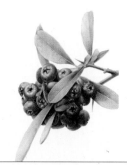
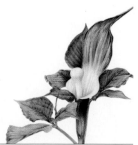

하지만 완성했을 때의 기쁨은 어려운 만큼 더 커질 것입니다.

앞서 그린 그림의 심화 과정입니다.

구도도 어렵고 필요한 스킬도 많습니다.

• 앞에서 그린 것보다

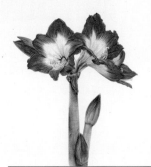

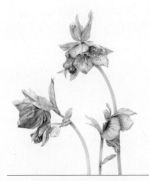

부레옥잠 그리기

잎자루 가운데가 부풀어 마치 물고기의 부레처럼 물에 뜬다
고 해서 부레옥잠이라는 이름이 붙여졌습니다. 8~9월에 자주
색 꽃이 피는 부레옥잠은 수질 정화에 효과가 있는 수생식물
입니다. 윗부분이 깔때기처럼 벌어지는 특이한 모양의 꽃잎
과 넓은 잎을 가진 부레옥잠을 그려보겠습니다.

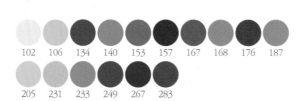

102 106 134 140 153 157 167 168 176 187

205 231 233 249 267 283

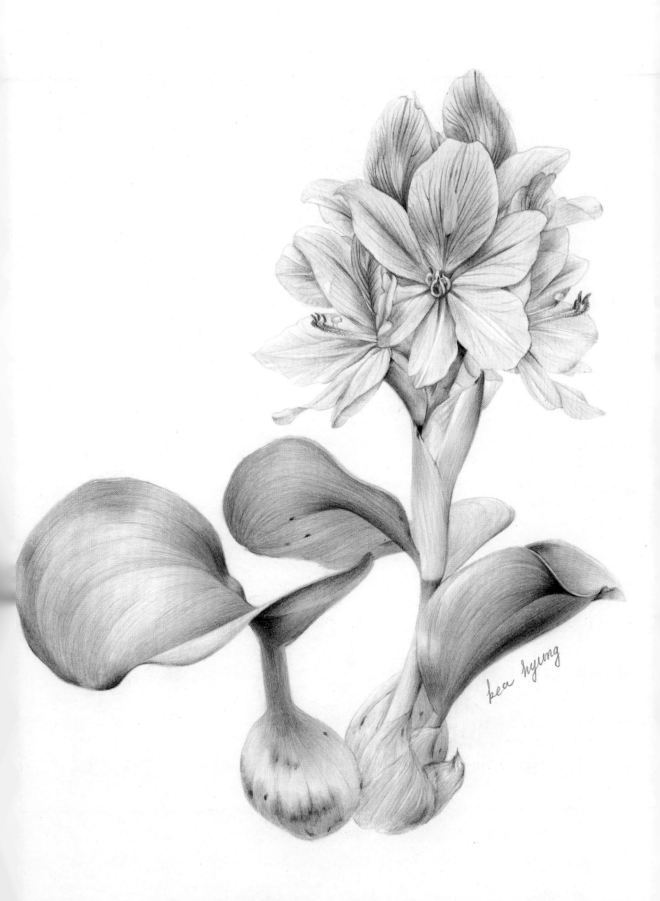

kea hyung

잎과 잎자루 그리기 ›

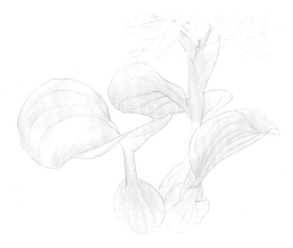

1. 밑그림을 전사한 다음(031쪽 참고) 102번(⬤)으로 초벌 채색을 합니다.

2. 원본 사진의 잎과 잎자루 중 조금 어두운 초록색 부분을 205번(⬤)으로 색칠합니다.

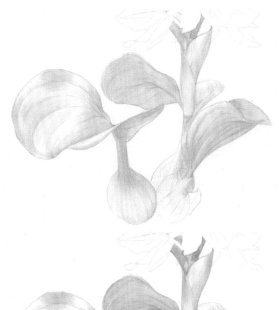

3. 168번(⬤)으로 빛과 잎맥의 방향에 맞춰 넓은 잎을 채색합니다. 특히 꽃잎 아래 줄기 부분과 잎의 뒷면은 그림자가 지므로 조금 어둡게 칠하고, 잎의 하이라이트 부분은 남겨둡니다.

팁 잎맥과 결에 맞춰 색칠하기
잎과 잎자루의 결을 따라 색칠할 때 다음의 화살표를 참고합니다.

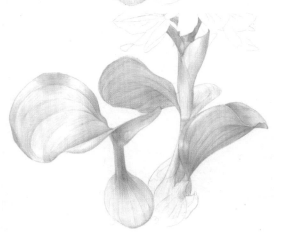

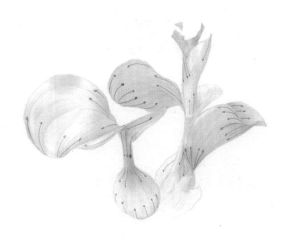

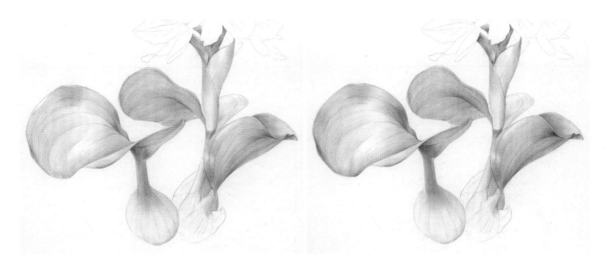

4. 3과 같은 방법을 사용해서 267번(●)으로 꽃잎 아래 줄기 부분과 잎의 뒷면 그림자의 색을 진하게 올려줍니다.

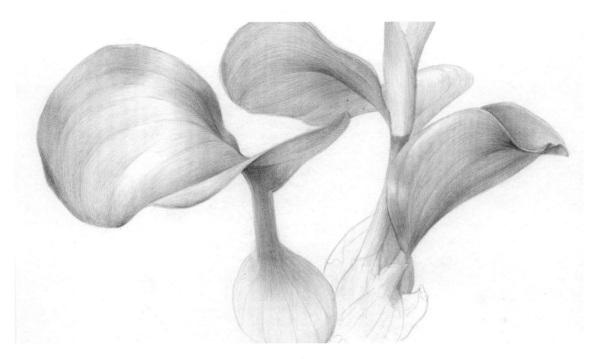

5. 153번(●)을 뾰족하게 깎아서 힘을 빼고 빛을 받아 밝은 부분을 채색합니다.

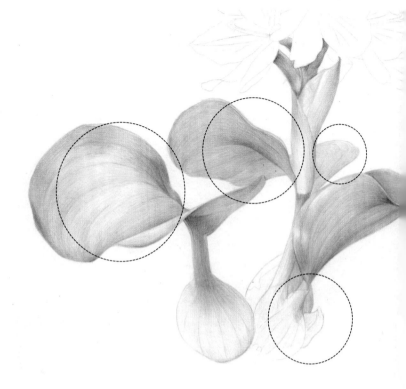

6. 231번(⬤)으로 왼쪽 잎 하이라이트 주위의 어두운 부분과 가운데 잎 뒷면 그림자를 색칠합니다. 오른쪽 위에 있는 잎을 색칠해서 채도를 낮추고, 아래 잎자루는 조금씩 형태를 만들면서 색칠합니다.

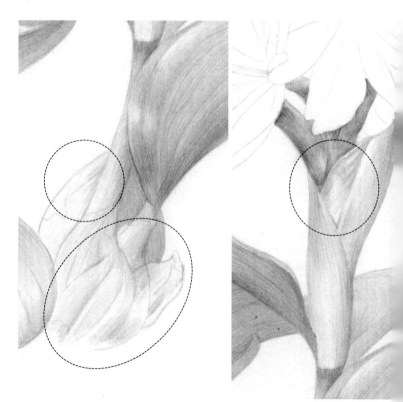

7. 233번(⬤)으로 '구'를 생각하면서 맨 아래 있는 둥근 잎자루의 톤을 올리고, 잎의 반투명 막도 빛이 들어오는 방향을 염두에 두고 색칠합니다.

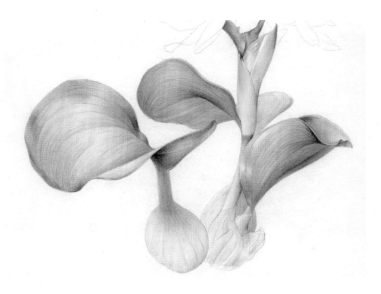

8. 267번(●)과 157번(●)으로 결에 맞춰 잎을 더 색칠합니다.

9. 왼쪽에 있는 둥근 잎자루를 먼저 그립니다. 잎자루의 통통한 형태를 유지하기 위해 187번(●)으로 결 방향대로 둥글게 그립니다. 비닐 같은 반투명 막이 씌워진 오른쪽 잎자루는 힘을 빼고 연하게 그립니다.

10. 283번(●)으로 왼쪽 잎자루의 변색된 부분과 오른쪽 잎자루의 말라서 시든 부분을 표현하는데, 결 방향으로 천천히 그립니다.

11. 176번(●)으로 잎자루의 잎맥과 주름, 그리고 거뭇거뭇한 무늬를 그립니다.

12. 168번(●)으로 힘을 빼고 오른쪽 잎자루의 밝은 부분을 살짝 색칠합니다.

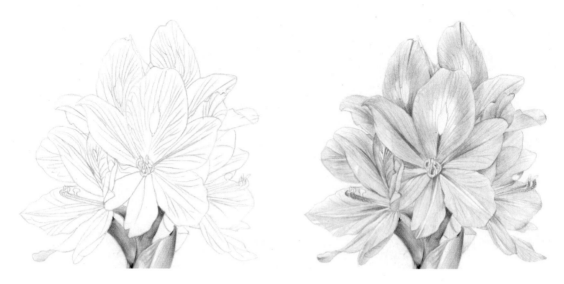

13. 134번(●)으로 암술, 수술, 꽃잎을 결에 맞춰 세세하게 그립니다. 같은 색으로 칠하고 양쪽 끝
에 있는 꽃봉오리의 수술 끝을 살짝 색칠합니다.

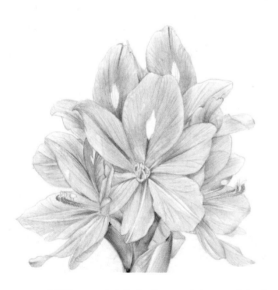

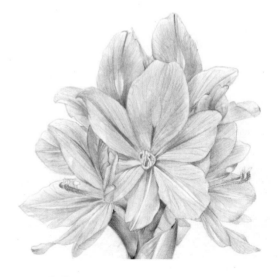

14. 140번(●)으로 정가운데 있는 꽃잎의 푸른색을 너무
진하지 않게 색칠합니다. 이때 꽃잎의 결 방향에 주
의해서 색칠합니다. 뒤쪽에 있는 꽃잎들도 같은 방법
으로 색칠합니다.

15. 106번(●)으로 푸른색 안쪽에 있는 꽃잎의 중앙을
꼼꼼하게 채색합니다.

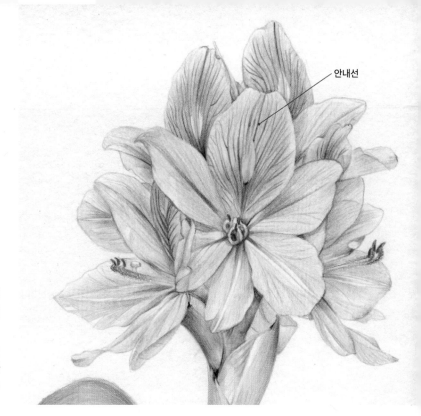

안내선

16. 249번(●)을 뾰족하게 깎아서 안내선을 그린 다음 수술 끝에 꽃밥을 그려서 마무리합니다.

참고 안내선은 곤충을 꿀샘으로 안내하는 선을 말합니다. 무늬로 나타나는 것이 많으나 꽃잎 중간에 주름으로 나타나는 것도 있습니다. 대부분은 주름과 무늬 둘 다 있습니다.

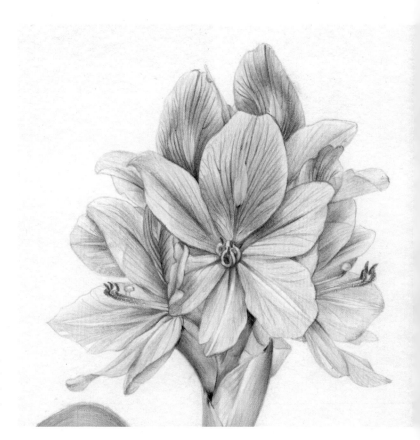

17. 134번(●)으로 꽃잎의 결에 맞춰 색칠하고 완성합니다.

참고 필압과 색에 대한 관점이 저마다 다르기 때문에 같은 식물이라도 그리는 사람에 따라 제각각 표현됩니다. 다른 사람들이 완성한 그림을 보고 내 그림에서 부족한 색을 찾아 다채로운 색으로 완성해 봅니다.

브라질아브틸론 그리기

'나는 당신을 영원히 사랑합니다'라는 꽃말을 가진 브라질아
브틸론은 우리나라의 '청사초롱'을 말합니다. 아욱과의 덩굴
성 관목으로 2.5m 정도 자라고 꽃이 아름다워 관상용으로 많
이 심습니다. 가는 줄기와 잎을 다채롭게 표현할 수 있습니
다. 노란 촛불에 빨간 등을 씌운 것 같은 청사초롱은 빨간색
이 꽃받침이고 노란색이 꽃입니다.

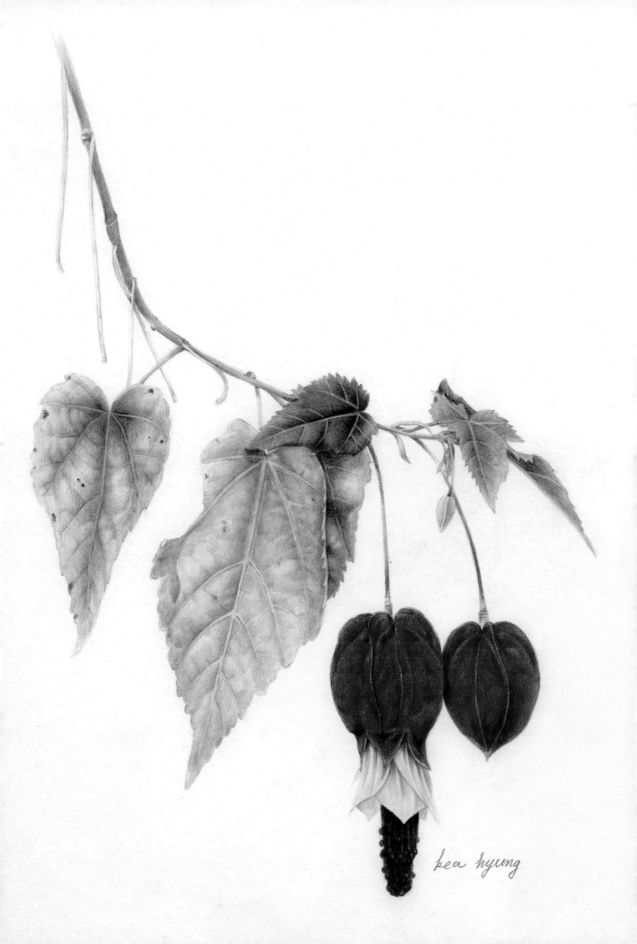

kea hyung

잎과 줄기 그리기 ›

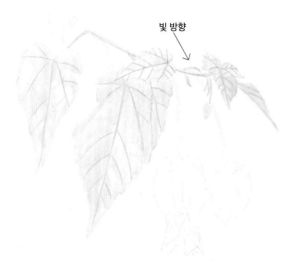

빛 방향

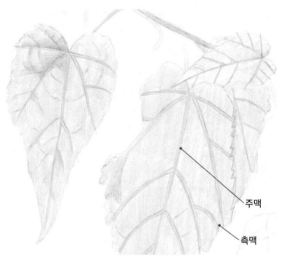

주맥

측맥

1. 밑그림을 전사한 다음(031쪽 참고) 205번(●)으로 주맥과 측맥을 강하게 그리고, 줄기와 잎을 초벌 채색합니다.

2. 168번(●)으로 주맥과 측맥의 양옆에 살짝 선을 그려줍니다.

(참고) 이후의 과정을 좀더 편리하게 하기 위한 것으로 선 때문에 주맥과 측맥이 너무 가늘어지지 않도록 주의합니다.

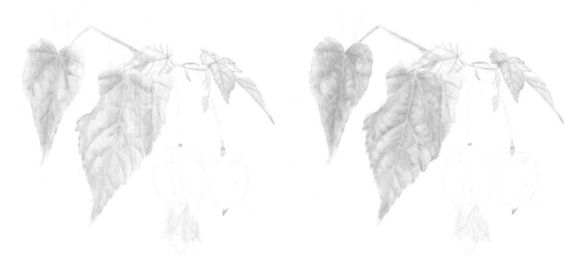

3. 168번(●)으로 가는 맥을 그리고, 'U자 선'을 사용하여(020쪽 참고) 잎맥 주위에 요철을 넣으면서 색을 올려줍니다. 가지도 빛 방향을 고려해 아래쪽을 진하게 그려줍니다.

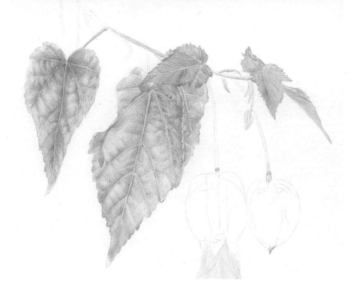

4. 167번(●)으로 'U자 선'을 사용해 3의 과정을 반복해서 더 진하게 양감을 표현합니다.

5. 158번(●)으로 잎의 색을 다양하게 표현합니다. 1·2번 잎은 주맥과 측맥 위주로 색칠하고, 3·4·6번 잎은 전체적으로 색칠합니다. 3번 잎은 가는 맥이 발달하지 못했으므로 'U자 선'보다는 일반적인 선을 이용하고, 6번 잎은 가는 맥이 발달되어 있으므로 측맥과 가는 맥 모두 신경 써서 색칠합니다. 가지 끝에 있는 작은 새싹은 158번(●)으로 진하게 그리다가 흐리게 그리기를 반복합니다. 한 가지 색으로 넓은 면적을 색칠할 때는 명암을 달리하면 다채롭게 표현할 수 있습니다.

참고 'U자 선'은 입체감을 줄 때 주로 사용하고, 가는 맥은 일반적인 선으로 그립니다.

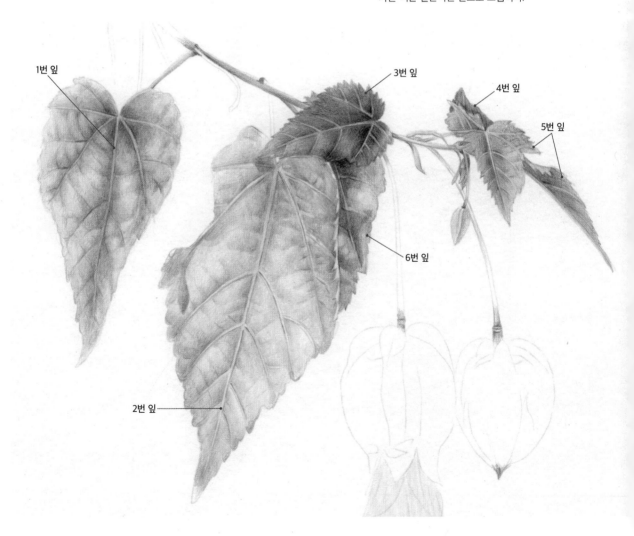

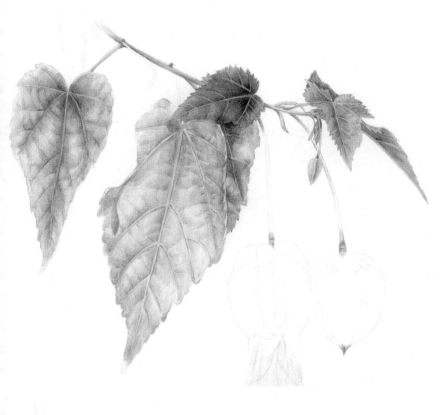

6. 264번(●)으로 1·2·5·6번 잎을 그리되, 주맥과 측맥 위주로 연하게 채색하고, 1번 잎 위의 줄기도 살짝 색을 올려줍니다. 5번 잎 아래 있는 작은 꽃봉오리도 명암을 살려서 그립니다.

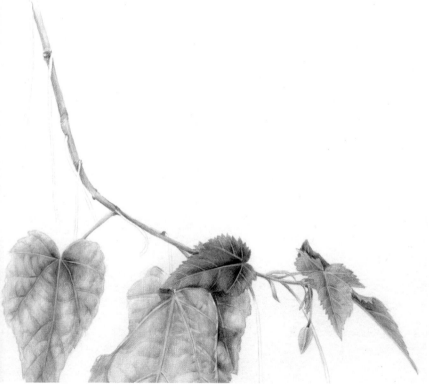

7. 157번(●)으로 주맥과 측맥의 어두운 부분과 그림자 부분을 색칠합니다. 1·2번 잎은 살짝 색칠하고, 3번 잎은 강하게 색칠합니다. 줄기를 흐리게 색칠해서 회색 같은 느낌을 줍니다.

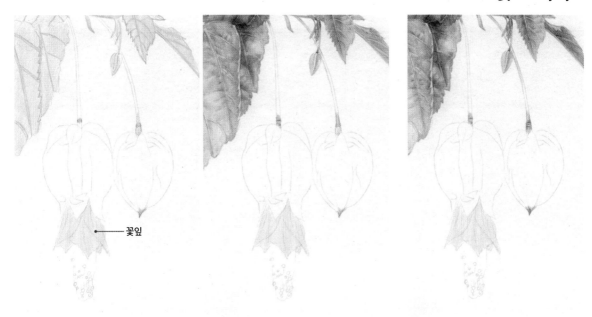

꽃잎

8. 102번(●)으로 꽃잎을 그린 다음 168번(●)으로 꽃봉오리 끝부분과 꽃자루를 채색합니다.

9. 278번(●)으로 꽃봉오리 끝과 꽃자루를 더 진하게 채색합니다.

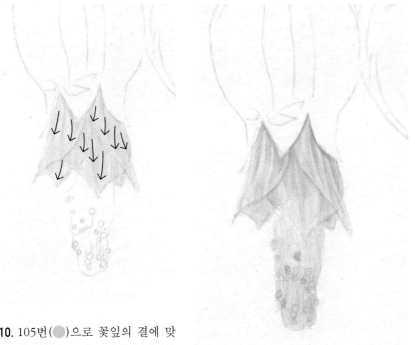

10. 105번(●)으로 꽃잎의 결에 맞춰 주름을 그리고 명암을 넣어줍니다.

11. 186번(●)으로 꽃잎의 진한 부분과 수술의 꽃밥을 그리고, 수술을 전체적으로 흐리게 색칠합니다. 꽃잎과 꽃받침이 겹쳐 그림자가 생기는 부분은 더욱 진하게 색칠합니다.

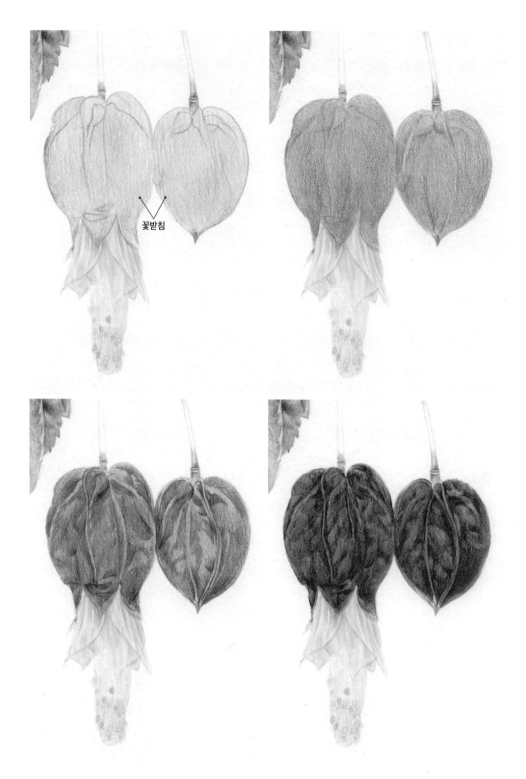

꽃받침

12. 이제 꽃받침을 색칠할 차례입니다. 꽃받침의 주름에 유의하면서 129번(⬤)으로 전체를 채색합니다. 색칠하면서 꽃받침의 주름을 그리는데, 돌출된 곳은 밝게 유지합니다. 주름을 그릴 때는 'U자 선'을 사용하여 음영을 표현하고, 돌출된 곳과 그림자 부분은 더욱 꼼꼼하게 색칠합니다.

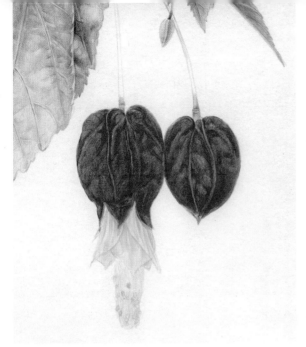

13. 226번(●)으로 12의 과정을 반복하여 꽃받침을 전
체적으로 채색합니다.

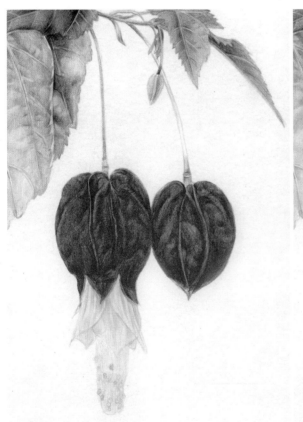
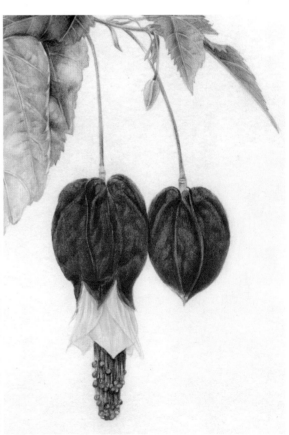

14. 194번(●)으로 꽃받침의 주름에 생기는 그림자를 색칠합니다. 꽃자루는 힘을 빼고 흐리게 그
리다가 꽃자루와 꽃받침의 어두운 부분을 색칠합니다. 수술은 11에서 그려둔 꽃밥의 테두리
선을 먼저 색칠한 다음 꽃자루부터 길게 내려오는 느낌으로 수술대를 색칠합니다. 수술대 뒤
쪽과 꽃잎이 만나 그림자가 생긴 부분은 진하게 색칠합니다.

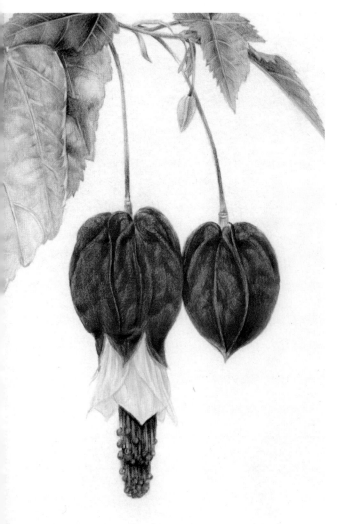
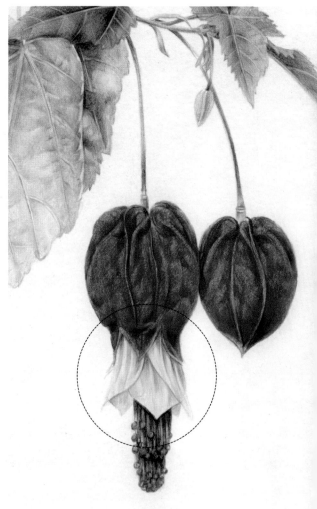

15. 157번(●)으로 꽃받침의 어두운 부분을 색칠합니다. 꽃받침 아래쪽과 수술 안쪽의 톤을 올려 명암을 또렷하게 표현합니다.

16. 234번(●)으로 꽃잎 주름으로 생기는 어두운 그림자 부분을 진하게 색칠해서 입체감을 표현하면 형태가 더욱 또렷해집니다.

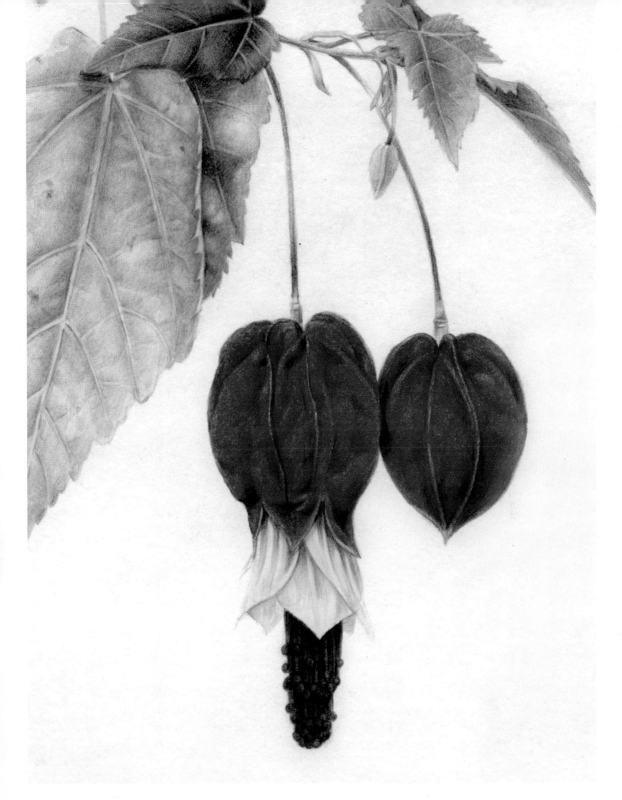

17. 129번(⬤), 226번(⬤), 194번(⬤), 157번(⬤)으로 색을 한 번 더 진하게 올려서 마무리합니다.

참고 원본 사진과 완성된 그림을 비교해 보면서 부족한 색을 찾아 한 번 더 채색합니다. 한 번에 완벽한 색을 만들기는 힘듭니다. 여러 가지 색을 혼합해서 원하는 색이 나오는 경우도 있고 한 가지 색을 여러 번 색칠해서 완성하기도 합니다. 색을 찾아가는 과정 또한 즐겁게 생각하고 완성해 갑니다.

여름을 밝히는 하얀 겹꽃

연꽃 그리기

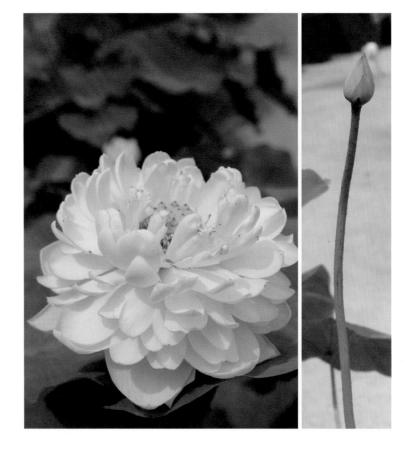

한여름 물 위에 피는 커다란 연꽃은 많은 사람들이 사랑하는 꽃입니다. 꽃은 물론 잎 모양도 좋아서 관상용으로 가장 많이 키우는 식물입니다. 흐르는 물보다는 고여 있는 연못이나 저수지, 강가에 주로 피어나며, 7~8월에 빨강, 분홍, 흰색 등 다양한 연꽃이 화려하게 장식합니다. 리시안서스보다 더 복잡하고 어려운 겹꽃으로 하얀 연꽃을 줄기와 함께 그려보겠습니다.

102 107 134 163 167 168 176 186 205 231 267

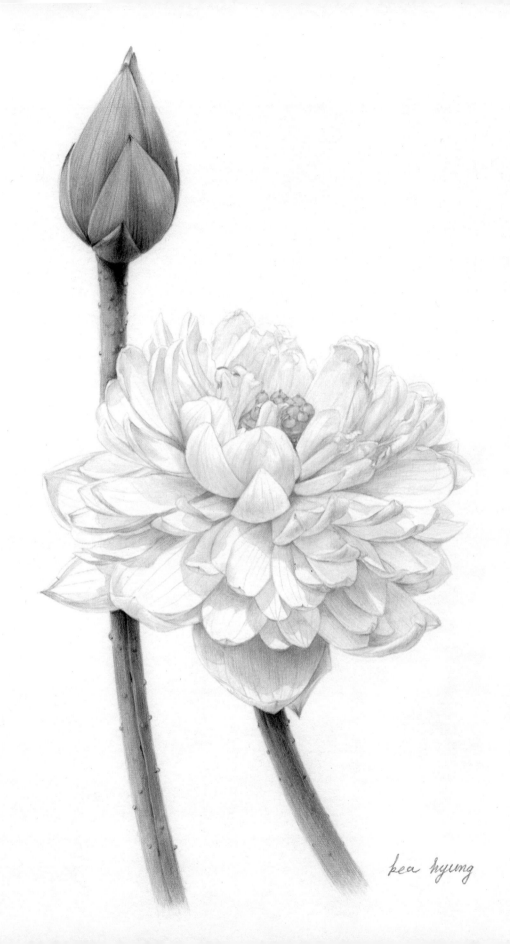

kea hyung

줄기와 꽃받침 그리기 ›

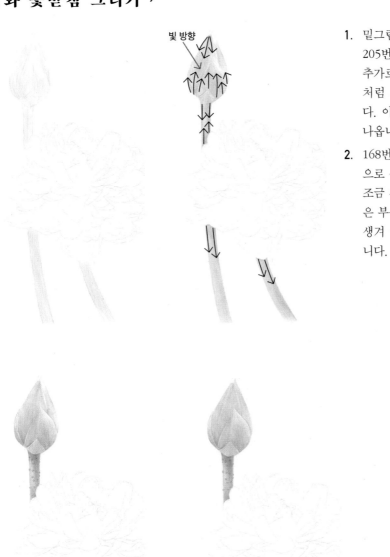

빛 방향

1. 밑그림을 전사한 다음(031쪽 참고) 205번(●)으로 꽃봉오리와 줄기를 추가로 그립니다. 왼쪽은 꽃봉오리처럼 보이지만 사실은 꽃받침입니다. 이 꽃받침이 벌어지면서 꽃잎이 나옵니다.

2. 168번(●)으로 꽃봉오리를 입체적으로 색칠하고, 잎이 겹치는 부분은 조금 진하게 색칠합니다. 줄기의 밝은 부분은 살살 색칠하고, 그림자가 생겨 어두운 부분은 진하게 색칠합니다.

3. 167번(●)으로 줄기의 오톨도톨한 돌기를 그린 다음 꽃받침이 겹치는 곳과 그림자를 더욱 진하게 그립니다. 왼쪽 줄기 중간에 길게 팬 홈과 그림자도 진하게 그립니다.

4. 채도가 높은 초록색 계열인 163번(●)으로 줄기와 꽃봉오리를 색칠합니다. 채도가 높은 색은 살짝 칠해야 갑자기 색이 강해지는 것을 방지할 수 있습니다.

5. 267번(●)으로 3의 과정을 반복해서 그립니다. 이때 빛의 방향을 염두에 두고 밝은 톤, 중간톤, 어두운 톤, 반사광을 그려 양감을 표현합니다.

팁 빛 방향을 고려한 연꽃 잎과 홈 있는 줄기의 명암 알아보기

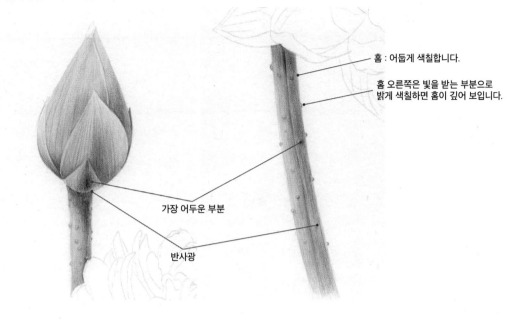

홈 : 어둡게 색칠합니다.

홈 오른쪽은 빛을 받는 부분으로
밝게 색칠하면 홈이 깊어 보입니다.

가장 어두운 부분

반사광

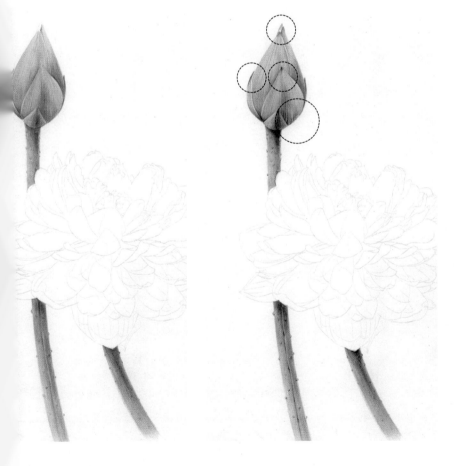

6. 3~5의 과정을 참고해서 168
번(●), 163번(●), 267번
(●)으로 톤을 계속 올려줍
니다.

7. 176번(●)으로 꽃받침 끝과
줄기의 그림자를 진하게 색
칠합니다.

참고 원기둥을 생각하며 입체감
을 살리고 반사광은 반드시 남겨
둡니다.

꽃 그리기 ›

8. 102번()으로 역원뿔 모양의 꽃턱을 전체적으로 꼼꼼하게 색칠합니다.

 (참고) 꽃턱은 연꽃의 꽃봉오리 속에 있으며, 연꽃의 열매인 연밥이 들어 있는 샤워기 꼭지처럼 생긴 것을 말합니다.

9. 107번()으로 꽃턱을 다시 한번 진하게 색칠해서 톤을 올려줍니다.

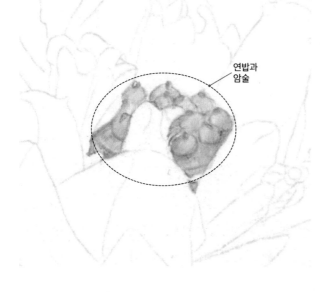

연밥과 암술

10. 186번()으로 연밥과 작은 암술을 그립니다. 씨앗을 품고 있어 윗부분이 볼록한 꽃턱의 형태가 잘 드러나도록 그리고 그림자는 진하게 표현합니다. 원본 사진을 참고하여 꽃턱의 초록색 부분도 살짝 색칠합니다.

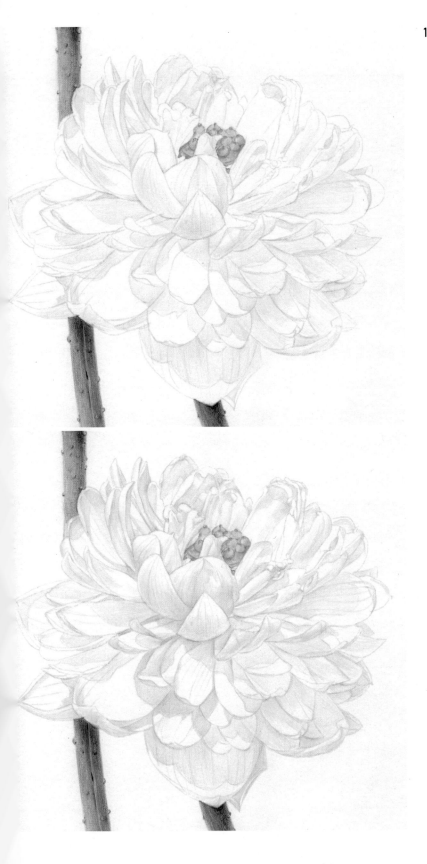

11. 이제 연꽃의 꽃잎을 그릴 차례입
니다. 231번(●)으로 흰 꽃의 음
영을 넣는데, 갑자기 진해지지 않
도록 천천히 색을 올려줍니다. 빛
의 방향을 염두에 두고 어두운 곳
과 그림자, 하이라이트를 표현합
니다.

참고 '크로커스 그리기'(130쪽)를 참고
하여 그립니다. 크로커스는 겹꽃은 아니지
만 앞쪽에 있는 꽃이 뒤쪽에 있는 꽃보다
진하게 그려졌습니다. 연꽃도 마찬가지로
앞에 있는 꽃잎을 진하게 그리고, 뒤쪽에
있는 꽃잎을 밝게 그리면 원근감을 표현
할 수 있습니다.

12. 231번(⬤)으로 다시 한 번 진하게 그려줍니다.

참고 흰색은 명암을 잘못 넣으면 탁해질 수 있으므로 주의해서 그립니다. 잘못하면 흰 꽃이 아니라 회색 꽃으로 보여질 수 있습니다. 연필을 뾰족하게 깎아서 꽃잎의 결대로 자연스럽게 그립니다.

13. 102번(⬤)으로 안쪽 꽃잎을 노란색으로 색칠합니다.

14. 186번(●)으로 안쪽 꽃잎이 서로 겹쳐지는 부분을 더욱 진하게 색 칠합니다.

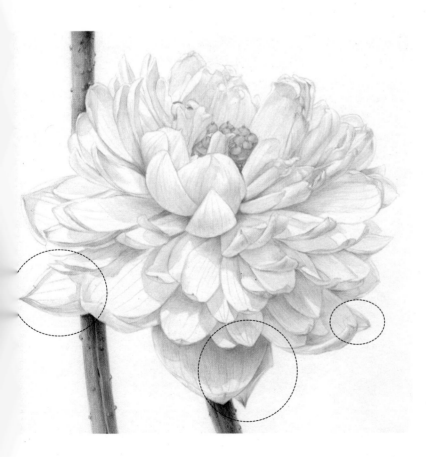

15. 134번(●)으로 변색된 꽃잎을 살 살 칠해서 완성합니다.

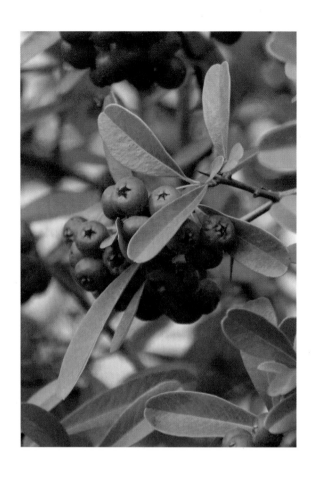

알
알
이

붉
은

열
매

피라칸사스 그리기

화려한 열매 때문에 관상용으로 재배되는 식물입니다. 짧은
잎자루에 길쭉한 타원형의 작은 잎이 달리고, 작은 흰 꽃이
무리 지어 피어납니다. 꽃이 피고 나면 오렌지색 불그레한 열
매가 맺히는데, 겨울에 접어들 때까지 줄기에 단단히 붙어 있
습니다. 피라칸사스(피라칸타)를 통해 여러 개의 열매가 달
려 있는 식물을 그려보고, 앞과 뒤쪽의 빛을 받은 부분과 그
림자가 생기는 부분을 표현하는 방법을 알아보겠습니다.

108 118 133 157 165 167 170 172 177 181

184 205 217 231 249

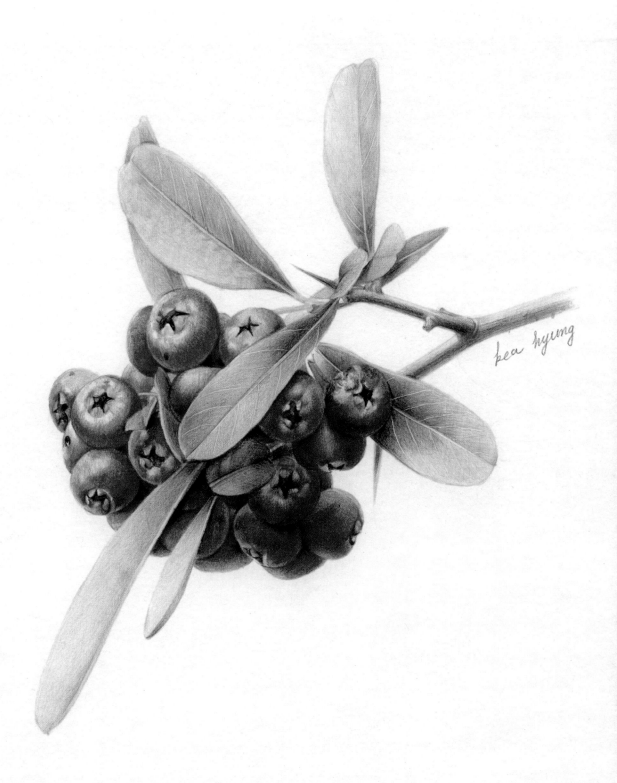

잎 그리기 ›

1. 밑그림을 전사한 다음(031
 쪽 참고) 205번(⬤)으로 큰
 잎의 주맥과 측맥, 잎의 윤
 곽을 힘주어 그립니다. 그
 다음 잎 윤곽을 제외하고
 205번으로 그린 선 위에 주
 맥과 측맥에 도트 작업을
 합니다. 주맥은 큰 도트, 측
 맥은 송곳으로 작은 도트를
 만듭니다. 이 과정은 동영
 상으로 자세히 볼 수 있습
 니다.

2. 172번(⬤)으로 큰 잎들을
 살짝 색칠하고 그림자는 좀
 더 진하게 색칠합니다.

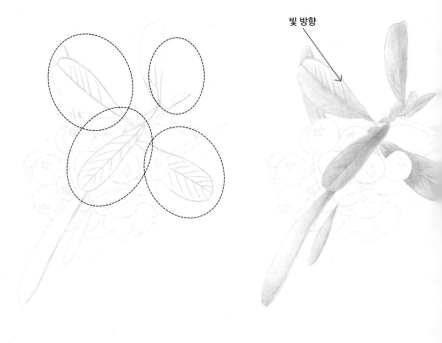

빛 방향

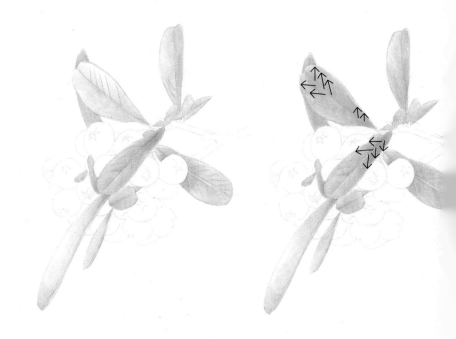

3. 170번(⬤)으로 측맥의 방
 향대로 색칠합니다.

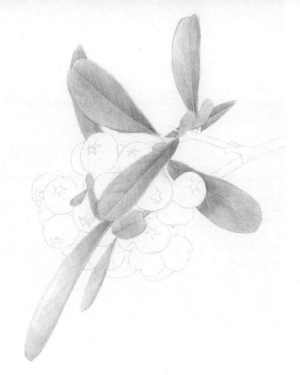

4. 167번(●)으로 빛의 방향에 유의하면서 주맥의 색을 조금씩 진하게 올려줍니다. 피라칸사스 잎은 주맥을 기준으로 살짝 접혀 있는 형태이기 때문에 빛을 받으면 주맥의 한쪽 면은 밝고 반대쪽에는 그림자가 생깁니다. 따라서 빛의 방향을 유의하면서 잎을 그려야 합니다.

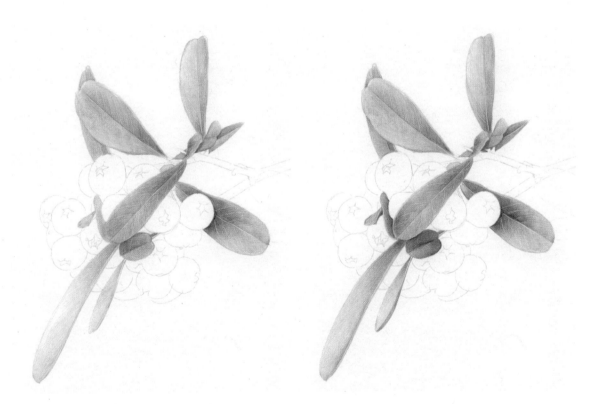

5. 165번(●)으로 잎맥의 방향에 맞춰 색칠합니다.

(참고) 165번(●)은 푸른 톤을 올려주는 역할을 합니다. 열매의 그림자를 색칠하고, 조금씩 톤에 변화를 주면서 작은 잎의 색을 올려줍니다.

열매 그리기 ›

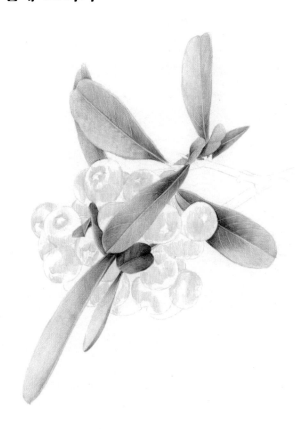

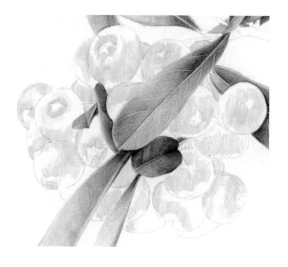

6. 157번(●)으로 5의 과정을 반복해서 잎의 톤을 올려줍니다. 계속해서 108번(●)으로 열매를 초벌 채색합니다. 하이라이트 부분을 남기는 것도 잊지 않습니다.

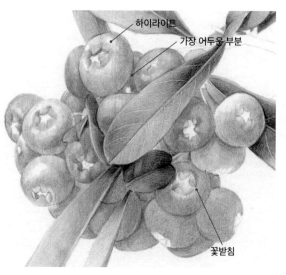

하이라이트
가장 어두운 부분
꽃받침

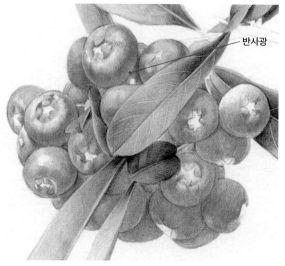

반사광

7. 118번(●)으로 하이라이트와 꽃받침 안쪽을 제외하고 전체적으로 색칠합니다. 각 열매의 그림자와 가장 어두운 부분은 더욱 진하게 색칠합니다.

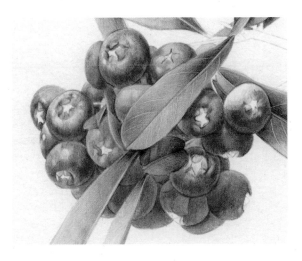

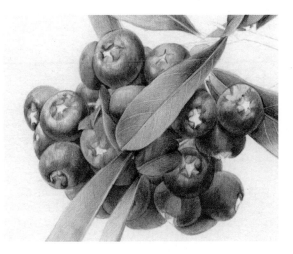

8. 219번(●)으로 7의 과정을 반복하여 붉은색이 진하게 올라오도록 색칠합니다.

9. 133번(●)으로 그림자와 각 열매의 진한 톤, 오른쪽 끝에 있는 변색된 열매 등을 입체감 있게 색칠합니다.

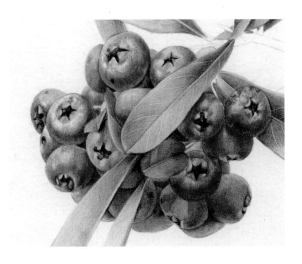

10. 177번(●)으로 꽃받침과 열매의 가장 어두운 부분, 오른쪽 끝에 있는 변색된 열매와 검은 점무늬를 색칠합니다.

11. 249번(●)으로 빛을 받지 못한 오른쪽 어두운 부분을 살짝 색칠해서 원근감을 주고, 그림자는 진하게 색칠합니다.

참고 따뜻한 색은 돌출된 효과를, 차가운 색은 후퇴한 효과를 낼 수 있으므로 원근감을 주고 싶을 때 적절히 사용합니다. 여기서는 차가운 느낌의 짙은 색을 사용해 후퇴한 느낌을 살려 공간감을 표현했습니다.

참고 249번(●)은 조금만 힘을 주어도 색이 진하게 나오니 힘을 빼고 천천히 색칠합니다.

12. 231번(⬤)을 살짝 색칠해서 후퇴한 느낌을 표현합니다.

(참고) 무채색도 후퇴한 느낌을 줍니다.

13. 217번(⬤)으로 열매의 하이라이트를 제외한 나머지 부분을 색칠해서 전반적으로 선명한 느낌을 줍니다. 184번(⬤)으로 위쪽에 있는 줄기를 그립니다.

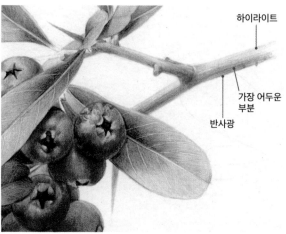

하이라이트

가장 어두운 부분

반사광

14. 231번(⬤)으로 가지를 색칠합니다. 피라칸사스 가지의 매끄러운 느낌을 표현하기 위해 직선으로 색칠합니다. 가지와 가지가 만나 그림자가 생기는 부분에 유의하며 색칠합니다.

(참고) 비비추처럼 매끄럽고 광택이 나는 잎은 5번 선이나 일반적인 직선을 사용합니다. 선이 꺾여 올라가면서 선이 겹쳐지고 어두워지는 'U자 선'은 양감을 표현하기에 좋습니다. 광택도 있고 볼륨감도 있는 동백은 측맥과 만나는 부분에 양감을 주기 위해 'U자 선'을 사용합니다. 일반적으로 광택을 낼 때는 'U자 선'에 일반적인 선이나 '5번 선'을 이어서 그리기도 합니다. 하지만 상황에 따라 조금씩 다르기 때문에 해당 식물에서 소개하는 선을 사용합니다.

15. 181번(●)으로 가지의 가장 어두운 부분을 색칠해서 완성합니다.

무늬가 복잡한 포를 가진

흰떡천남성 그리기

끝이 뭉뚝한 꽃차례의 연장부는 곤봉형으로 5~7월경 암꽃과 수꽃이 각각 다른 나무에 육수꽃차례를 이루며 피어납니다. 찹쌀떡을 닮았다 하여 흰떡천남성이라고 불립니다. 무늬가 복잡한 포를 가진 천남성을 그려보도록 하겠습니다.

(참고) 꽃차례:꽃이 줄기나 가지에 붙어 있는 것. 흰떡천남성은 길게 자라난 줄기(꽃대)에 암술과 수술이 자리 잡는다.
육수꽃차례:꽃대의 주위에 꽃자루가 없는 수많은 잔꽃이 모여 피는 것.

146 157 165 167 168 171 173 177 194 199
205 233 283

226

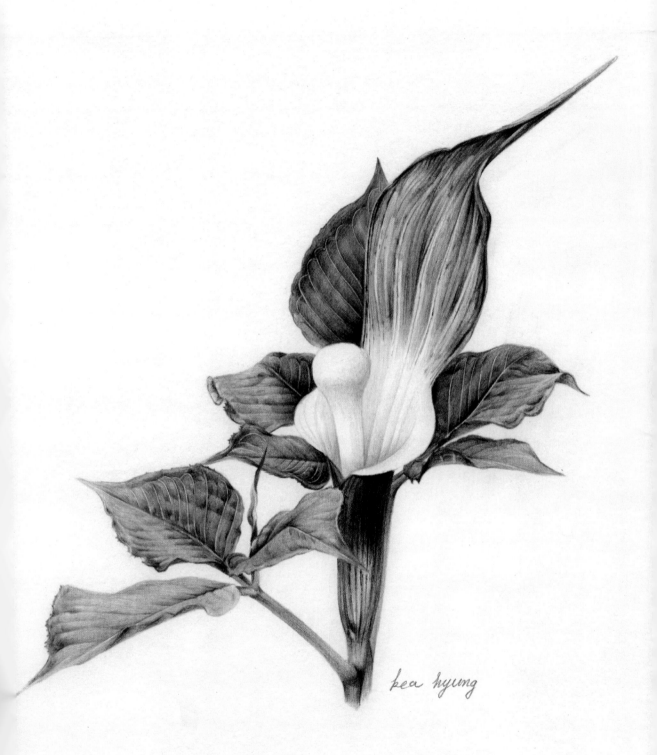

bea hyung

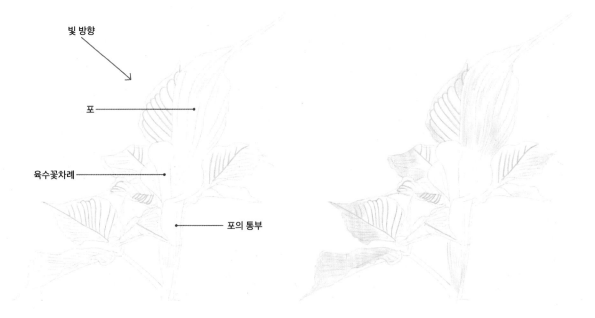

빛 방향

포

육수꽃차례

포의 통부

1. 밑그림을 전사한 다음(031쪽 참고) 205번(●)으로 선을 강하게 그립니다. 그 위로 주맥과 측맥을 도트 작업합니다. 주맥은 두꺼운 도트, 측맥은 작은 도트로 만듭니다. 계속해서 205번(●)으로 잎과 포를 색칠합니다.

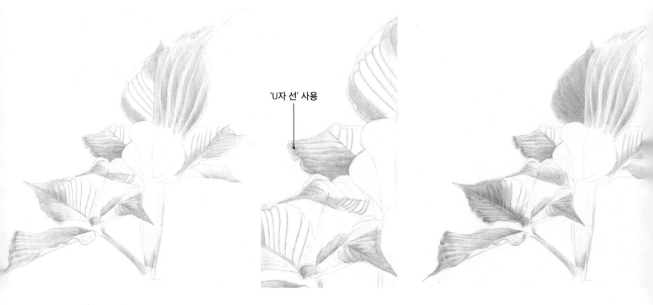

'U자 선' 사용

2. 168번(●)으로 잎맥과 포의 결에 맞춰 잎을 색칠합니다.

3. 167번(●)으로 잎과 포의 색을 올려줍니다.

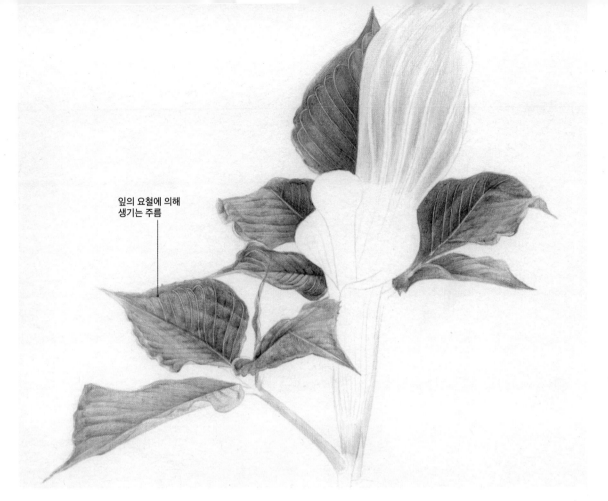

잎의 요철에 의해
생기는 주름

4. 165번(●)으로 잎의 진한 부분을 그리고, 흰떡
 천남성 잎의 특징인 측맥의 세로무늬를 그립니
 다. 165번(●)으로 잎맥을 염두에 두고 더욱 진
 하게 색칠합니다.

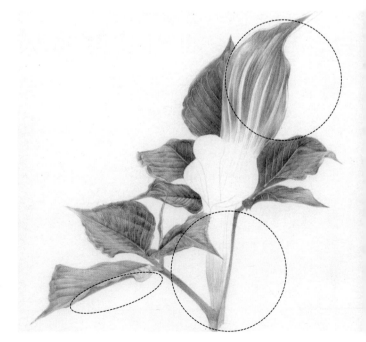

5. 173번(●)으로 결에 맞춰 '5번 선'(020쪽)을 사
 용해서 포에 색을 입히고, 줄기와 잎의 뒷면을
 색칠합니다.

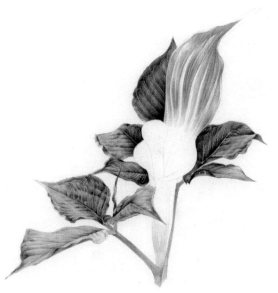

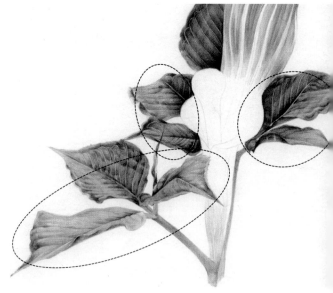

6. 157번(●)으로 잎과 잎자루 사이, 그림자 등 어두운 부분을 색칠해서 양감을 표현합니다.

7. 원본 사진을 자세히 보고 푸른빛이 나는 곳을 찾아서 146번(●)으로 색칠합니다.

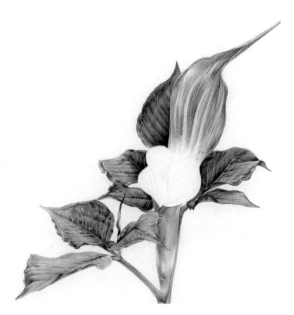

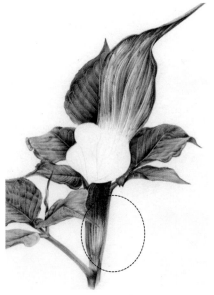

8. 283번(●)으로 포와 줄기의 마디를 그립니다.
 (참고) 포의 통부 앞에 어둡게 칠한 부분은 그림을 완성한 후에 가장 밝은 면이 됩니다.

9. 포를 좀더 자세히 그립니다. 194번(●)으로 포의 세로무늬에 맞춰 색칠하고, 그 위에 진한 부분은 177번(●)으로 색을 올려줍니다. 짧은 선으로 포에 있는 점박이 무늬도 그립니다. 포의 통부에 있는 긴 세로무늬는 짧은 선을 이어서 그려야 포의 무늬가 잘 나타납니다.

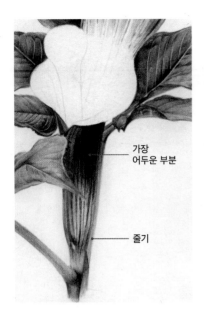

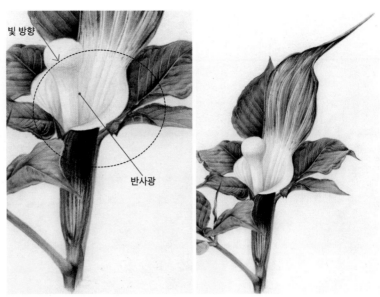

10. 199번(●)으로 포의 가장 진한 부분을 색칠합니다. 포의 통부 뒤에 있는 연두색은 반사광이 아니라 뒤에 있는 잎의 줄기입니다.

11. 233번(●)으로 포의 안쪽 흰 부분과 꽃차례에 입체감을 줍니다. 빛이 왼쪽 위에서 비치므로 육수꽃차례에도 반사광을 만들어줍니다.

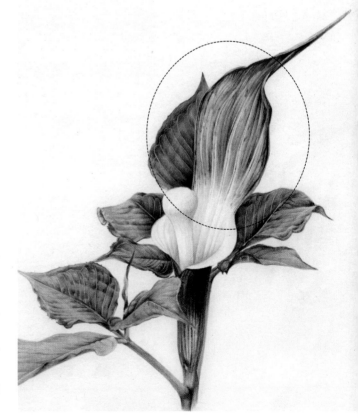

12. 171번(●)으로 포의 색을 좀더 화사하게 색칠합니다.

(참고) 형광색이 나는 171번(●)은 너무 진하게 칠하지 말고 색을 살짝 올리는 정도로 색칠합니다.

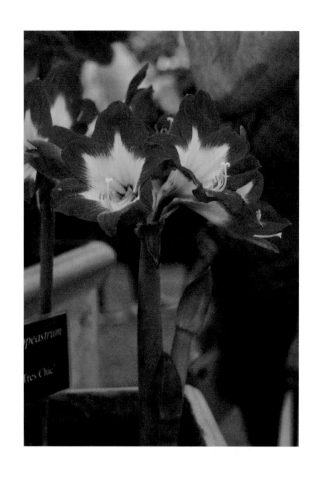

아마릴리스 그리기

아마릴리스는 수선화과의 여러해살이 알뿌리 화초로 관상용으로 많이 가꾸는 식물입니다. 1~3월경에 속이 빈 꽃줄기가 나오고 그 끝에 2~4개의 꽃이 피어납니다. 꽃 한 대만으로도 충분히 화려한 아마릴리스를 그려보겠습니다.

102 111 121 157 168 174 176 180 181 184

187 194 205 217 219 231 233 278 283

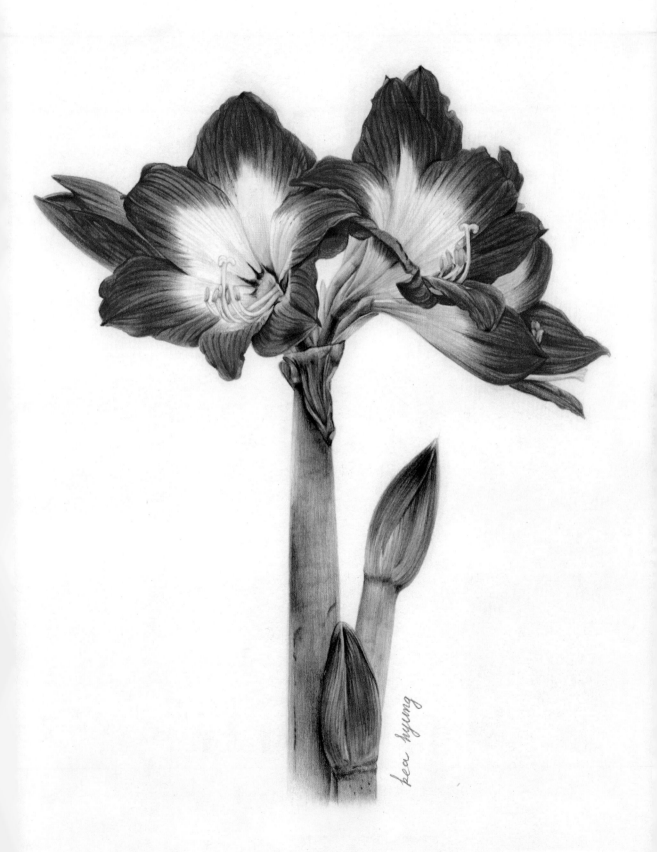

hea hyung.

줄기와 꽃봉오리 그리기 ›

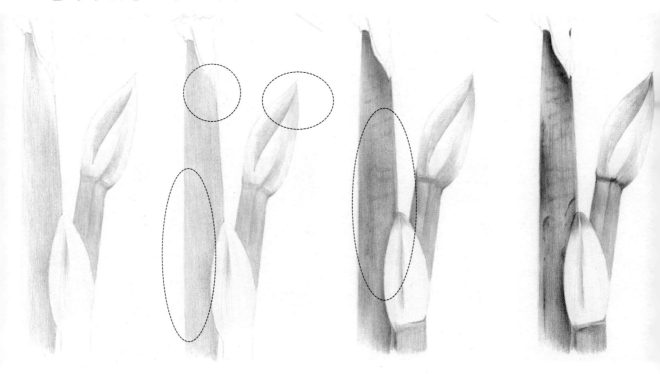

1. 밑그림을 전사한 다음(031쪽 참고) 102번(⬤)으로 초벌 채색을 합니다. 168번(⬤)으로 조금씩 어두운 톤의 변화를 연하게 표현합니다.

2. 231번(⬤)으로 꽃봉오리와 줄기의 밝은 면을 색칠합니다. 1에서 사용한 색과 잘 섞이면서 튀지 않도록 흐리게 칠하되 탁해지지 않도록 주의합니다.

3. 233번(⬤)으로 그림자를 색칠합니다.

 참고 왼쪽 꽃대의 왼쪽은 빛을 받지 못해 어두운 것이 아니라 진한 무늬이니 유의해서 색칠합니다. 가로무늬는 짧은 선으로 흐리게 색칠합니다.

4. 181번(⬤)으로 3의 과정을 반복해 한 번 더 진하게 색을 올려줍니다.

5. 184번(⬤)으로 결에 맞춰 색칠해 톤을 올려줍니다. 처음에는 흐리게 칠하다가 색이 진한 부분을 좀더 색칠해서 꽃봉오리의 형태를 만들어갑니다.

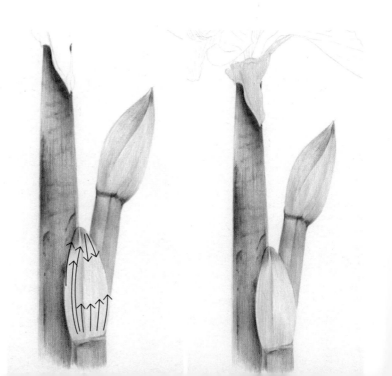

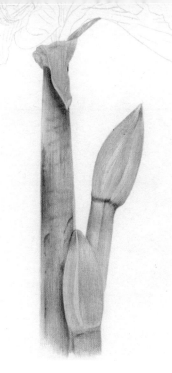

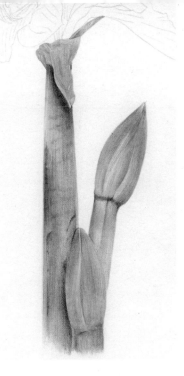

6. 187번(●)으로 5의 과정을 반복해서 톤을 올리고 양감을 더합니다.

7. 180번(●)으로 6의 과정을 반복해서 톤을 올려줍니다.

8. 283번(●)을 덧칠해서 양감을 표현하고, 말라서 떨어지려고 하는 꽃받침까지 세부적으로 그립니다. 연필을 뾰족하게 깎아서 2개의 꽃봉오리를 결에 맞춰 깨끗하게 색칠합니다.

9. 176번(●)으로 위쪽의 꽃받침과 꽃봉오리의 어두운 부분, 꽃봉오리와 줄기가 만나는 어두운 부분을 색칠하고, 맨 아래 꽃봉오리가 달린 줄기에 있는 작은 점무늬를 그립니다.

10. 174번(●)으로 원본 사진에서 꽃봉오리와 줄기의 초록색 부분을 색칠합니다.

꽃 그리기 ›

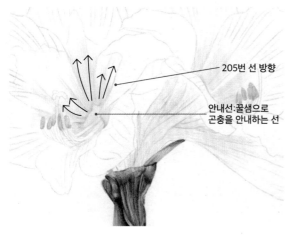

205번 선 방향

안내선:꿀샘으로
곤충을 안내하는 선

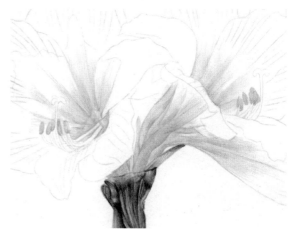

11. 205번(◐)으로 꽃잎의 결을 따라 안쪽을 색칠하고, 184번(◐)으로 수술의 꽃밥과 안내선, 오른쪽 꽃잎의 바깥 주름 부분을 색칠합니다.

12. 168번(◐)으로 결에 맞춰 꽃잎을 색칠합니다. 꽃잎 안쪽, 꽃송이와 꽃자루가 만나는 부분을 진하게 색칠하고, 꽃자루도 톤의 변화를 꼼꼼히 표현합니다.

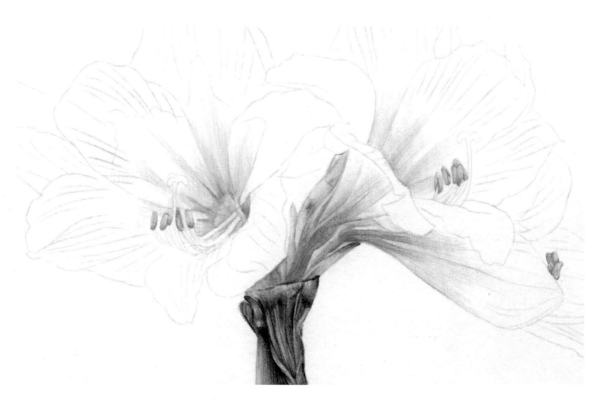

13. 278번(●)으로 꽃봉오리 안쪽의 어두운 부분과 꽃자루를 채색합니다. 187번(●)으로 어두운 부분을 한 번 더 색칠해 입체감을 살리고 안내선도 색칠합니다.

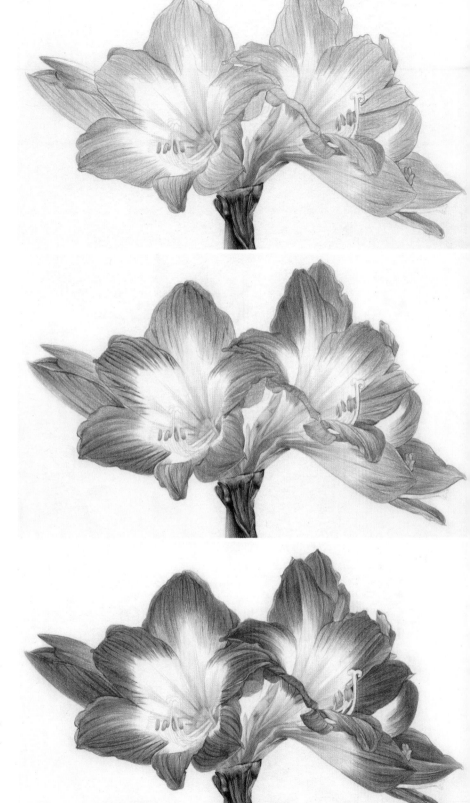

14. 121번(●)으로 결에 따라
꽃잎을 그리는데, 처음에
는 흐리게 시작해서 점점
진하게 색칠합니다. 한 가
지 색이지만 강약에 따라
느낌이 달라지므로 꽃잎이
서로 겹치는 부분과 그림
자를 좀더 진하게 색칠해
서 다채롭게 표현합니다.

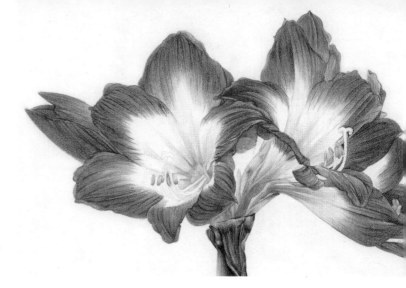

15. 원본 사진에서 주황색이 강한 곳을 111번(●)으로 색칠합니다.

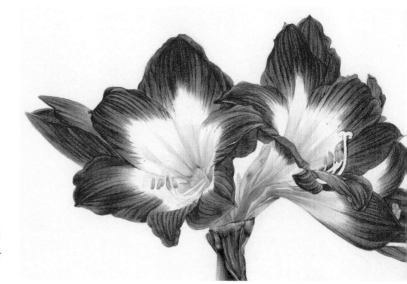

16. 219번(●)으로 꽃의 결에 맞춰 어둡게 색칠해서 붉은 톤을 추가합니다.

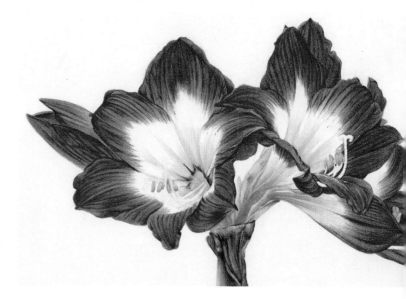

17. 217번(●)으로 안내선 안쪽과 그림자, 어두운 부분을 진하게 색칠합니다.

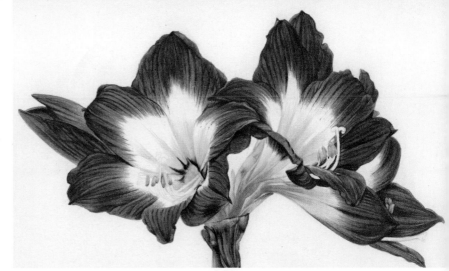

18. 194번(●)으로 진하게 색칠할
부분에 한 번 더 명암을 깊게
넣어줍니다.

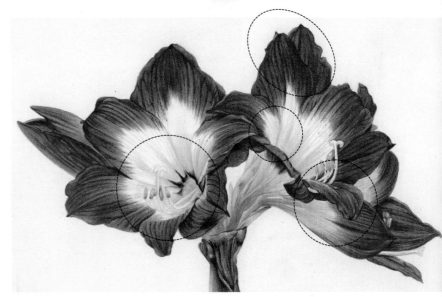

19. 231번(●)으로 밝은 면의 작
은 명암 변화를 표현합니다.
암술과 수술의 명암을 표현하
고, 줄기와 오른쪽 꽃이 만나
는 부분을 색칠합니다.

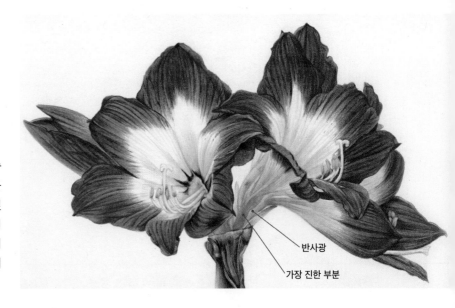

반사광

가장 진한 부분

20. 233번(●)으로 꽃 안쪽과 암술
수술의 밝은 톤 중 어두운 곳
을 색칠하고, 진한 부분과 깊
이감을 표현할 곳을 색칠합니
다. 157번(●)으로 꽃자루의
가장 진한 부분과 그림자를 어
둡게 정리하여 마무리합니다.

잎이 울퉁불퉁한

우엉 그리기

꽃 모양이 엉겅퀴 꽃과 비슷하지만 자세히 보면 진한 자줏빛이 돌고 잎 모양도 완전히 다릅니다. 우엉은 주로 뿌리를 먹기 위해 기르는데, 요철이 많은 잎을 연습하기에 좋습니다.

참고 초록색이 많이 들어간 그림은 완성도를 높이기가 어렵습니다. 초록색을 잘 쓰는 사람이야말로 그림을 잘 그리는 사람이라는 말이 있을 정도로 좋은 결과를 내기 어려운 색 중 하나입니다. 단순한 모양부터 복잡한 형태까지 다양한 잎을 그리는 연습을 많이 해봅니다.

157 158 161 165 167 174 205 233 267

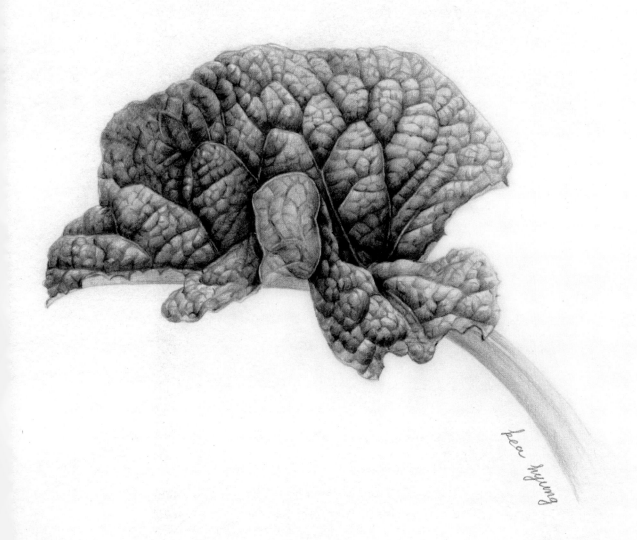

1. 밑그림을 전사한 다음(031쪽 참고) 205번(⚪)으로 측맥을 힘주어 그립니다. 밑그림을 힘주어 그리면 도트 작업을 하지 않더라도 비슷한 느낌을 표현할 수 있습니다. 원본 사진을 보면서 잎의 뒷면과 앞면을 모두 색칠합니다.

 (참고) 밑그림을 그릴 때 가는 맥까지 그리는 사람이 있고, 측맥까지만 그리는 사람도 있습니다. 밑그림에서는 수정을 많이 할 수 있기 때문에 개인적으로는 세밀한 것까지 모두 그리는 편입니다.

빛 방향

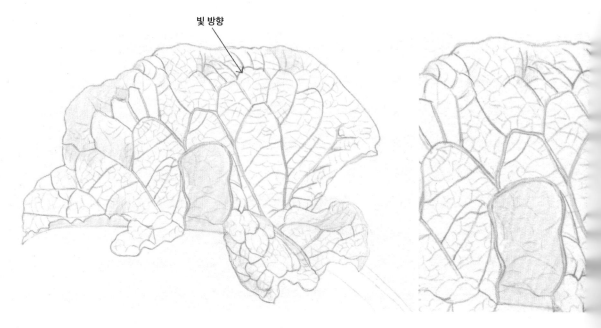

2. '브라질아브틸론 그리기'(200쪽)를 참고해 167번(⚫)으로 1에서 색칠한 측맥의 양옆 윤곽을 그리고, 가는 맥은 선으로 그립니다.

3. 205번(●)으로 줄기를 색칠합니다.

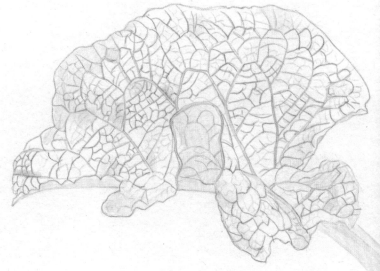

4. 167번(●)으로 가는 맥을 그립니다. 복잡한 형태를 그릴 때는 큰 형태
를 먼저 그린 다음 점점 작은 형태를 그려야 변형을 줄일 수 있습니다.
(참고) 요철이 많은 잎을 그리는 과정에서 복잡한 가는 맥을 똑같이 그릴 필요는 없습
니다.

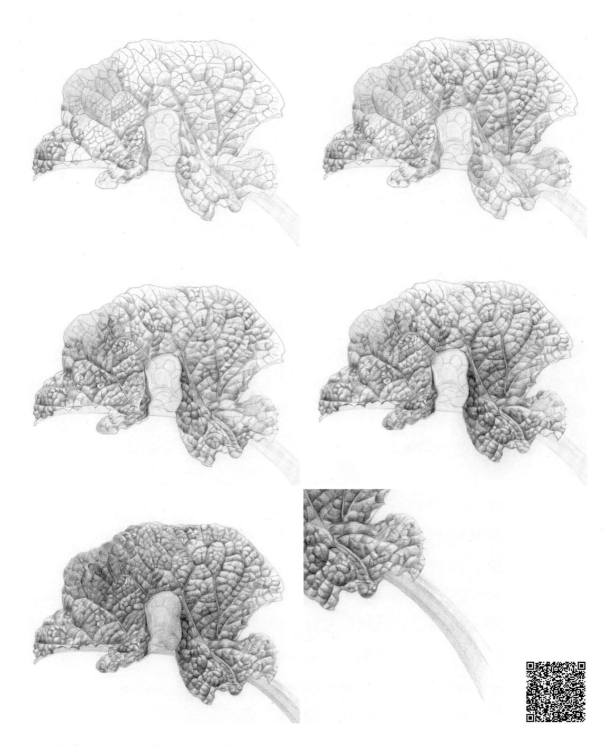

5. 165번(●)으로 넓은 면의 어두운 톤을 색칠한 다음 점차적으로 작은 면의 어두운 톤을 색칠합니다. 잎맥을 하나하나 그려서 톤을 올릴 때는 입체감 표현에 용이한 'U자 선'(020쪽 참고)으로 살살 그립니다. 앞쪽의 잎맥을 가장 진하게 색칠하고, 뒤쪽 측맥의 그림자를 진하게 색칠합니다.

(참고) 처음부터 진하게 칠하지 않고 전체적인 명암을 맞춰가면서 점차 진하게 색을 올립니다.

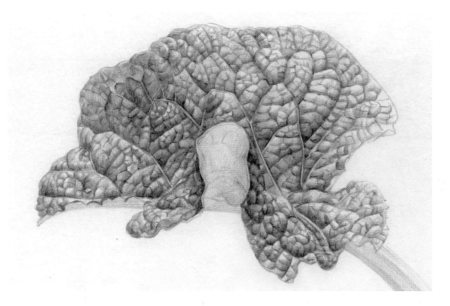

6. 158번(●)으로 전체를 채색하는데, 주맥과 측맥을 위주로 진하게 색칠하고 밝은 잎몸은 아주
연하게 색칠합니다.

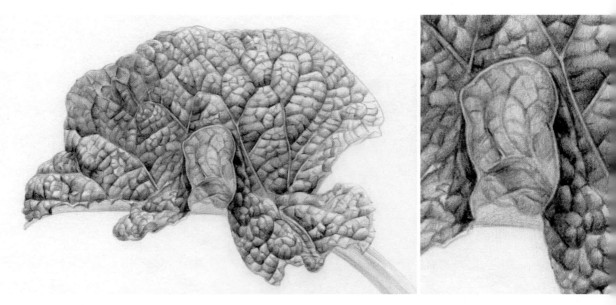

7. 174번(●)으로 잎의 뒷면을 색칠합니다. 먼저 잎맥의 형태를 잡은 다음 주위를 색칠합니다. 앞
면의 잎맥이 오목하다면 뒷면의 잎맥은 볼록하게 돌출됩니다.

8. 157번(●)으로 양감을 표현합니다. 앞부분과 마찬가지로 주맥과 측맥을 위주로 먼저 진하게
 색칠해서 입체감을 줍니다.

267번(●)으로 색칠
한 측맥으로 접혀진
잎몸의 아랫부분

9. 267번(●)으로 잎이 안으로 접혀서 역광으로 그림자가 생기는 부분을 전체적으로 색칠합니다.
 267번(●)으로 측맥을 칠했을 때 접혀진 잎몸의 아랫부분을 색칠해서 양감을 줍니다.

10. 233번(●)으로 전체를 채색해서 명도를 떨어뜨리고 뒤쪽에 있는 느낌을 표현합니다. 165번
(●)으로 줄기를 색칠합니다.

11. 원본 사진을 참고해서 161번(●)으로 오른쪽 위아래의 가장 밝은 부분을 색칠해 채도를 올려
줍니다.

　(참고) 161번(●)은 채도가 높은 색으로 갑자기 진해지지 않도록 살살 색칠합니다. 165번(●), 157번(●) 및 앞에서
칠한 색을 완성된 작품과 비교한 다음 부족한 부분에 색을 채워 마무리합니다.

크리스마스에 피는 꽃

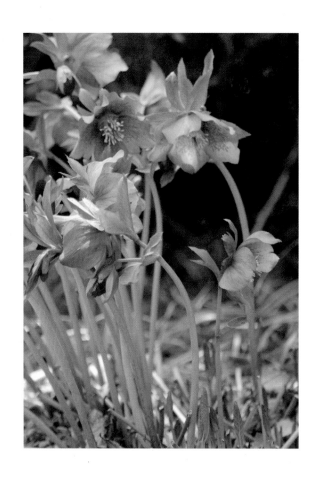

헬레보레 그리기

화려한 꽃잎처럼 보이는 것은 사실 꽃받침입니다. 헬레보레는 다섯 장의 꽃받침 위에 꽃이 달립니다. 크리스마스 때쯤 핀다고 하여 '크리스마스 로즈'라고 불리며 품종도 다양합니다. 씨방이 나는 모습도 특이하여 계속 관찰하기에 재미있는 식물입니다. 헬레보레는 꽃이나 잎을 그리는 연습을 하기 좋지만 특히 암술과 수술 그리는 법을 배우기에 좋습니다.

102 129 131 132 133 157 161 170 173 177

180 184 205 231 234

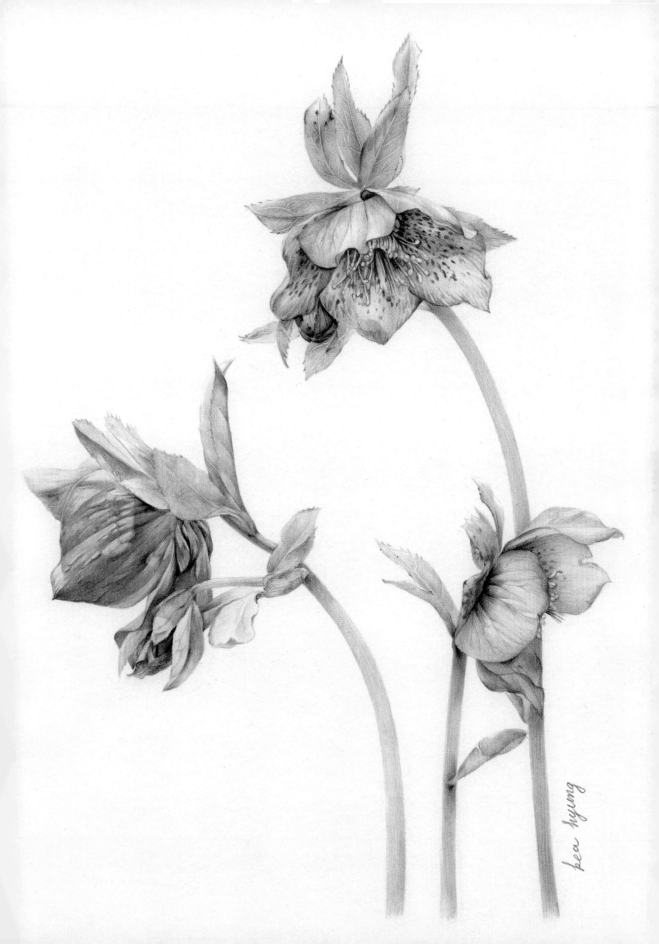

줄기와 잎 그리기 ›

빛 방향

1. 밑그림을 전사한 다음(031쪽 참고) 102번(⬤)으로 힘주어 잎맥을 그리고, 선 위에 도트 작업을 합니다. 주맥은 굵은 도트, 측맥은 작은 도트를 만듭니다.

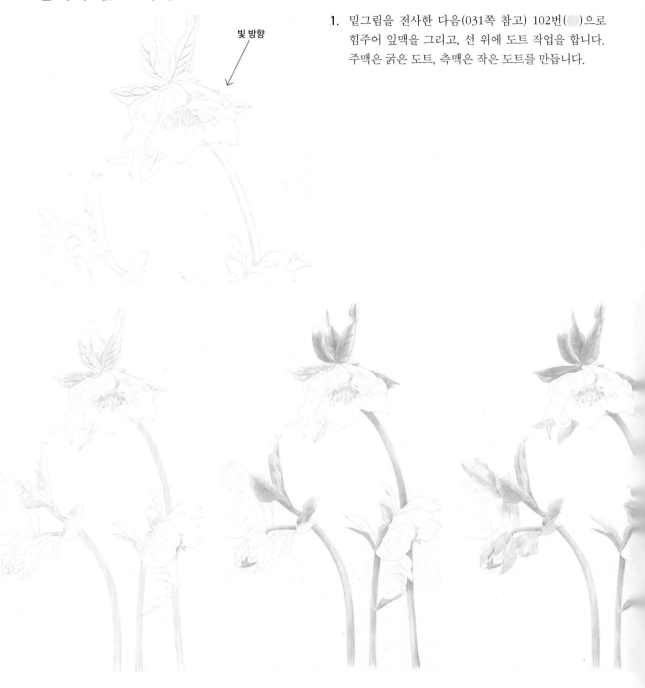

2. 205번(⬤)으로 잎과 줄기를 색칠합니다. 수술의 끝에 달린 꽃밥과 줄기는 부분적으로 색칠합니다.

3. 170번(⬤)으로 잎과 줄기의 색을 올려줍니다. 줄기는 빛의 방향과 원기둥을 참고해서 그림자를 진하게 그리고, 잎은 주맥을 위주로 색칠합니다.

4. 231번(⬤)으로 잎과 꽃받침 뒷면을 색칠합니다.

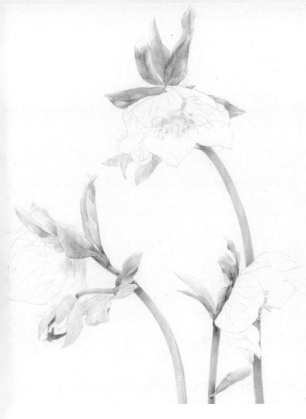

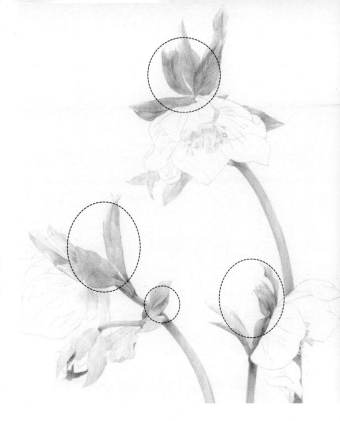

5. 173번(⬤)으로 잎과 줄기를 입체적으로 색칠합니다.
줄기와 잎이 만나 그림자가 생기는 부분은 더 진하게
색칠합니다.

6. 184번(⬤)으로 잎의 밝은 면에 색을 추가합니다.
(**참고**) 같은 잎과 줄기라도 자세히 보면 색이 조금씩 다르니 원본
사진을 참고해 색을 추가합니다.

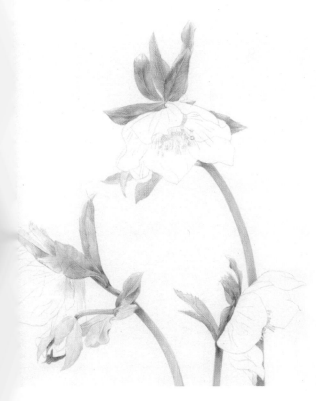

7. 161번(⬤)으로 잎의 앞면과 빛을 많이 받는 부분을
색칠해서 투명한 느낌을 표현합니다.
(**참고**) 채도가 높은 161번(⬤)은 갑자기 진해지지 않도록 조금씩
연하게 색칠합니다.

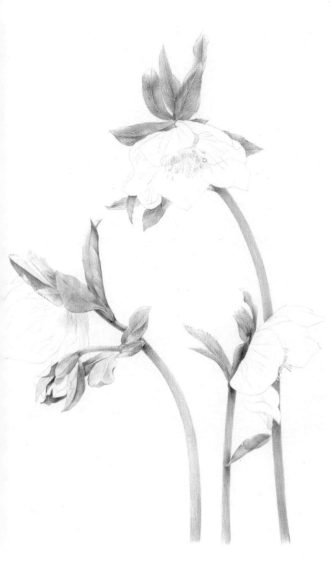

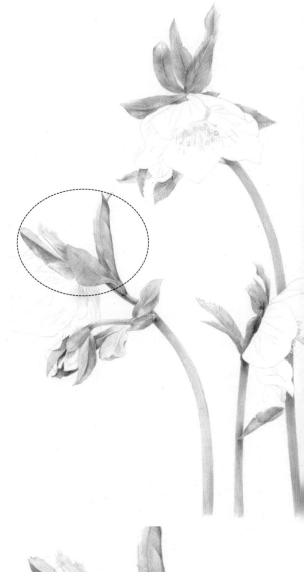

8. 234번(●)으로 잎의 뒷면과 줄기의 그림자 부분에
 음영을 주어 입체감을 표현합니다.

9. 132번(●)으로 변색된 잎을 살짝 색칠합니다.

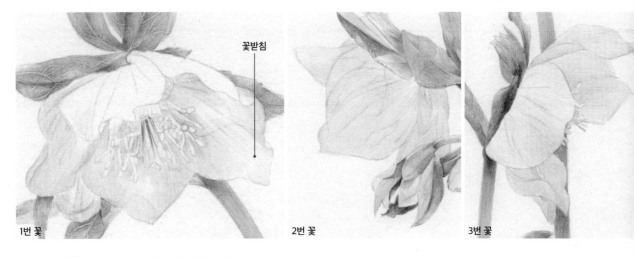

1번 꽃 꽃받침 2번 꽃 3번 꽃

10. 132번(●)으로 세 송이 꽃을 색칠합니다.

1번 꽃은 암술과 수술의 테두리를 먼저 그린 다음 꽃받침의 결에 맞춰 초벌 채색을 합니다.

2번 꽃은 회색 부분을 제외하고 결에 맞춰 초벌 채색을 합니다. 겹치는 부분이나 그림자는 조금 더 진하게 색칠합니다.

3번 꽃은 전체적으로 색칠한 다음, 빛을 받지 못해 어두운 뒤쪽 꽃받침은 다른 것보다 색을 좀더 올려줍니다.

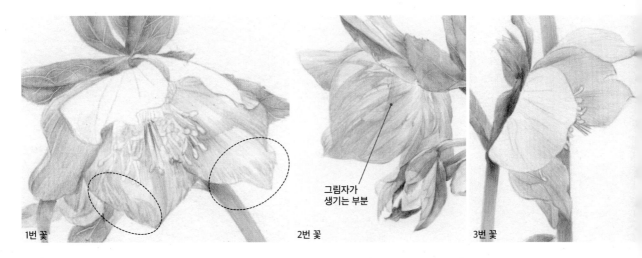

1번 꽃 그림자가 생기는 부분 2번 꽃 3번 꽃

11. 131번(●)으로 꽃의 색을 올려줍니다. 안쪽에 밝은 결이 있는 1번 꽃은 라인을 미리 그린 다음 그 부분을 제외하고 색칠합니다.

2번 꽃은 잎 때문에 생기는 큰 그림자 부분을 가장 진하게 색칠합니다. 주름으로 인한 요철은 그림자 부분을 좀더 진하게 그려서 입체감을 줍니다.

3번 꽃은 전체적으로 색을 올려주고, 10과 마찬가지로 뒤쪽 꽃받침을 더 진하게 색칠합니다.

1번 꽃　　　　　　　　　　2번 꽃　　　　　　　　　3번 꽃

12. 129번(●)으로 결에 맞춰 좀더 진하게 꽃잎을 색칠합니다. 1번 꽃은 위쪽 2개의 꽃받침과 오른
쪽 꽃받침 중간 부분의 분홍색을 더 올려줍니다. 꽃받침 그림자와 꽃받침과 줄기가 만나는 부
분은 좀더 진하게 색칠합니다.
　　2번 꽃은 11의 과정을 반복해서 좀더 세밀하게 결을 표현합니다. 아래 꽃봉오리 부분도 빛 방
향을 고려해 입체감을 줍니다.
　　3번 꽃도 꽃받침의 결을 좀더 강하게 색칠합니다. 1번 꽃과 마찬가지로 전 단계에서 색을 칠하
지 않은 부분은 분홍색이 나타납니다.

1번 꽃　　　　　　　　　　2번 꽃　　　　　　　　　3번 꽃

13. 133번(●)으로 강약을 조절하여 양감을 살려줍니다.
　　1번 꽃 아래 있는 꽃봉오리는 전체 꽃을 하나의 '구'라고 생각하며 입체적으로 그린 다음 조금
씩 세부적으로 묘사합니다. 그림자는 좀더 진하게 그리고, 테두리도 깔끔하게 정리합니다. 뒤
에 있는 꽃봉오리는 앞에 있는 꽃보다 더 어둡게 색칠합니다.

14. 180번(●)으로 꽃받침의 변색된 부위를 표현하고, 암술과 수술을 세밀하게 색칠합니다.

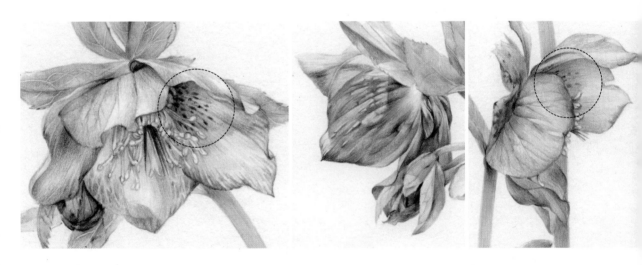

15. 177번(●)으로 수술 안쪽과 꽃받침에 색을 추가하고, 꽃받침의 어두운 부분에 있는 점무늬를 살살 그려줍니다. 그림자의 색도 진하게 올려줍니다.

참고 어두운 안쪽에 있는 점무늬가 더 진합니다.

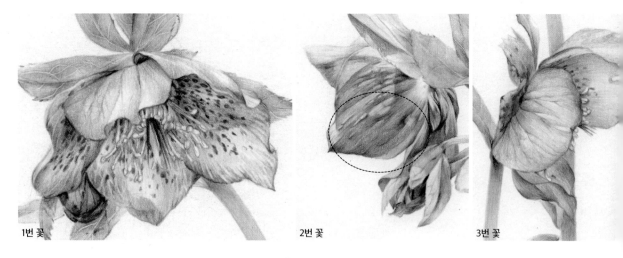

1번 꽃 2번 꽃 3번 꽃

16. 꽃받침의 밝은 쪽에 있는 무늬를 그립니다. 133번(●)으로 나머지 부분의 점무늬를 그립니다. 필압의 강약을 반복해서 톤에 변화를 줍니다. 꽃의 안쪽 진한 부분의 점은 좀더 진하게, 밝은 부분의 점은 힘을 빼고 밝게 색칠합니다. 2번 꽃의 꽃받침 아래도 조금 더 색칠해서 톤을 올려 줍니다.

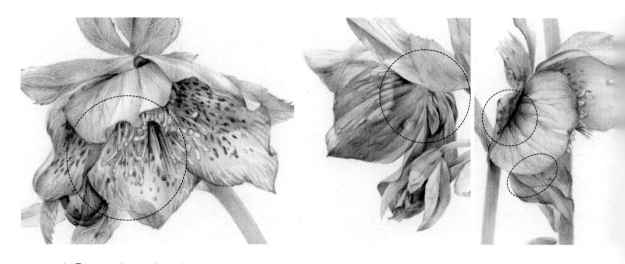

17. 234번(●)으로 위쪽 꽃받침 때문에 아래쪽 꽃받침에 생긴 그림자를 색칠합니다.

(참고) 회색을 포함한 채도가 낮은 색은 멀리 있는 느낌을 연출해 더욱 입체감을 줄 수 있습니다. 반대로 채도가 높은 색은 가까이 있는 느낌을 줍니다.

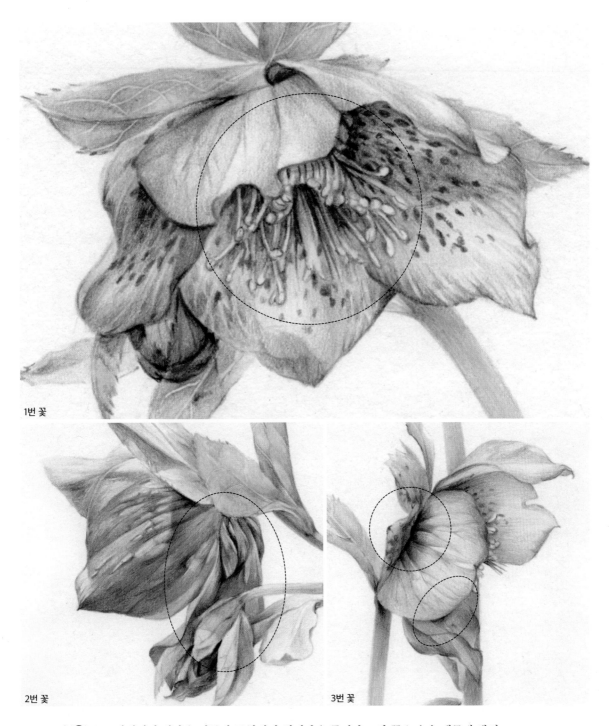

1번 꽃

2번 꽃

3번 꽃

18. 157번(●)으로 전체적인 색감을 어둡게 표현해서 입체감을 줍니다. 1번 꽃은 수술 때문에 생긴
그림자를 진하게 색칠하고, 꽃받침이 줄기와 만나는 부분을 연하게 색칠합니다. 아래쪽 꽃봉오
리의 잎에 생긴 그림자는 짙은 회색을 입혀 어둡게 표현합니다. 3번 꽃은 왼쪽 잎과 꽃받침이
만나 어두워진 부분과 꽃잎의 주름을 색칠합니다. 아래쪽 꽃받침의 그림자도 색칠합니다.

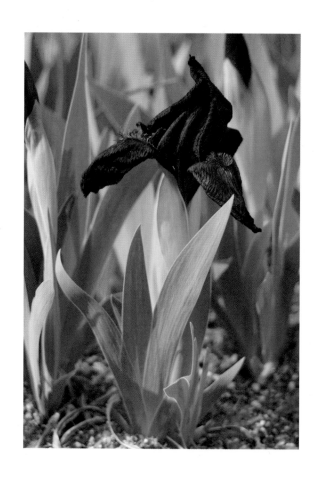

자줏빛 화려한

아이리스 그리기

'무지개의 여신' 아이리스는 길게 뻗은 잎과 붓끝에 물감을 듬뿍 머금은 듯한 꽃이 이름만큼이나 화려한 자태를 뽐냅니다. 3장에서 그렸던 비올라를 떠올리면서 주름이 좀더 복잡한 꽃을 표현해 봅니다. 실제 꽃과 잎, 줄기는 오른쪽 그림보다 어두운데, 결을 살리기 위해 꽃은 더 밝게 색칠하고 잎은 보이는 대로 색칠했습니다.

102 133 136 142 156 157 165 168 231 249

267

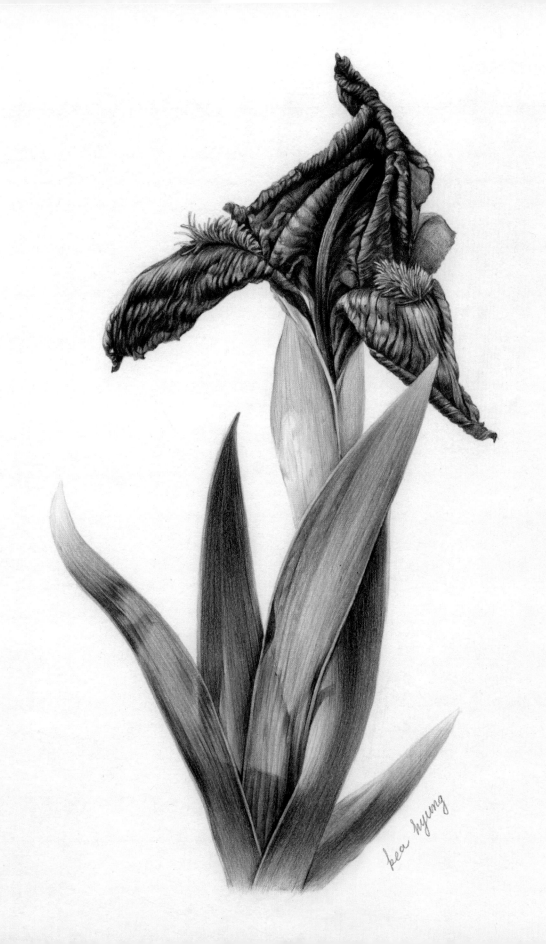

잎 그리기 ›

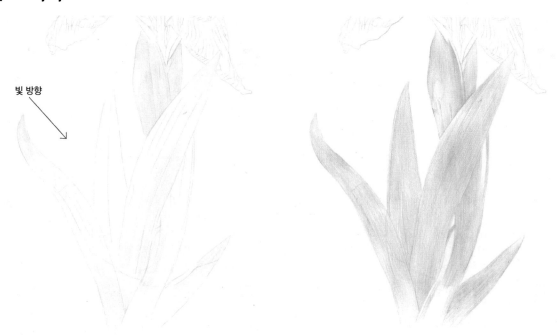

빛 방향

1. 밑그림을 전사한 다음(031쪽 참고) 원본 사진을 참고해 102번(⬤)으로 노란색 부분을 채색합니다.

2. 168번(⬤)으로 잎맥에 맞춰 '5번 선'(020쪽 참고)을 사용해서 전체적으로 초벌 채색을 합니다.

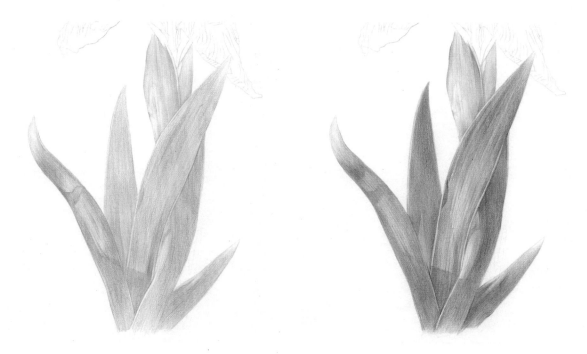

3. 165번(⬤)으로 '5번 선'을 사용하여 그림자와 잎맥의 색을 점점 올려줍니다. 잘못하면 중간에 선이 뭉쳐서 지저분해 보일 수 있으니 충분히 연습한 후에 작업합니다.

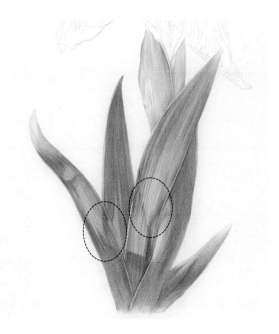

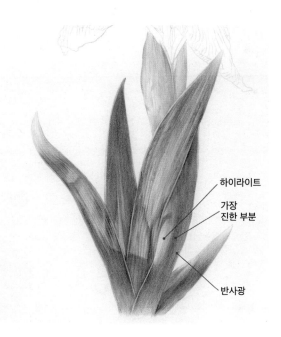

하이라이트

가장
진한 부분

반사광

4. 165번(●)으로 잎 아래쪽의 그림자가 지는 어두운
부분과 잎맥으로 생기는 요철의 색을 올려줍니다. 표
시한 부분은 넓적한 잎이 서로 겹친 자국입니다. 이
처럼 사소한 부분이 완성도를 좌우하므로 꼼꼼하게
관찰하고 그립니다.

5. 267번(●)으로 잎과 잎이 겹치는 곳과 그림자를 색
칠합니다. 이때 빛의 방향과 어두운 톤, 반사광까지
고려합니다.

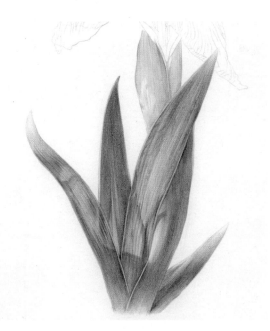

6. 156번(●)으로 잎의 밝은 부분을 살짝 색칠합니다.
（참고） 156번(●)은 채도가 높은 색이므로 갑자기 진해지지 않도
록 조금씩 연하게 색칠합니다.

7. 157번(●)으로 그림자와 잎이 겹치는 부분을 진하게
색칠하는데, 형태가 어그러지지 않도록 주의합니다.

꽃 그리기 ›

8. 136번(●)으로 꽃의 주름과 수술을 세
밀하게 그립니다. 맨 먼저 꽃잎 중앙의
안내선을 그린 다음 중간 중간 주름을
그리고, 마지막에 주름과 주름 사이를
그리면 처음부터 작은 주름을 그리는
것보다 훨씬 쉽습니다. '우엉 그리기'
(240쪽 참고)에서 잎을 그릴 때 주맥을
먼저 그린 다음 측맥과 가는 맥 순으로
면을 계속 잘라서 점점 세밀하게 그린
것과 같습니다. 주름이 입체적으로 보
이도록 결에 따라 그립니다.

빛 방향

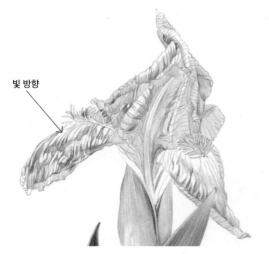

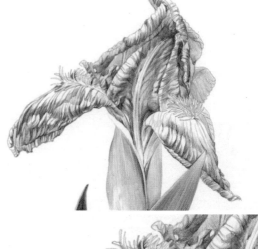

9. 빛이 비치는 방향을 염두에 두고
133번(●)으로 어두운 부분을 색
칠합니다. 처음에는 흐리게 큰 덩
어리를 색칠하다가 점점 진하게 작
은 주름까지 색칠합니다. 입체감을
살리기 위해 점점 진하고 점점 세
밀하게 색칠합니다.

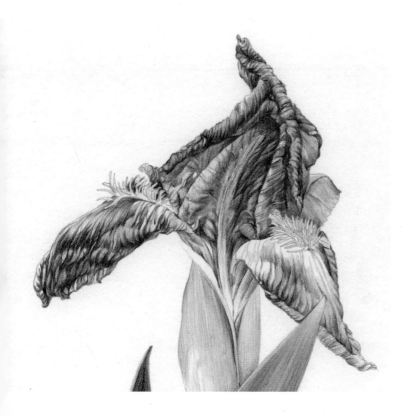

10. 9와 같은 색으로 계속 톤을 올려줍니다. 밝은 면에 색을 입히다 보면 어두운 면의 색도 올려야 합니다. 이런 식으로 9의 과정을 반복해서 점점 진하게 색칠합니다.

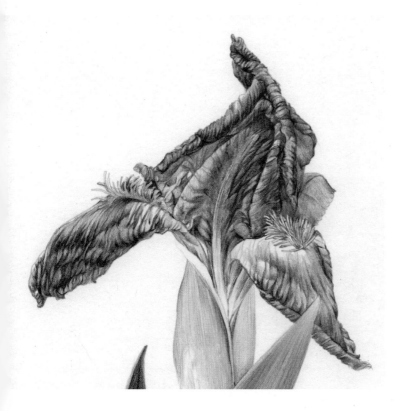

11. 136번(●) 색연필을 뾰족하게 깎아서 수술과 꽃잎을 색칠합니다.

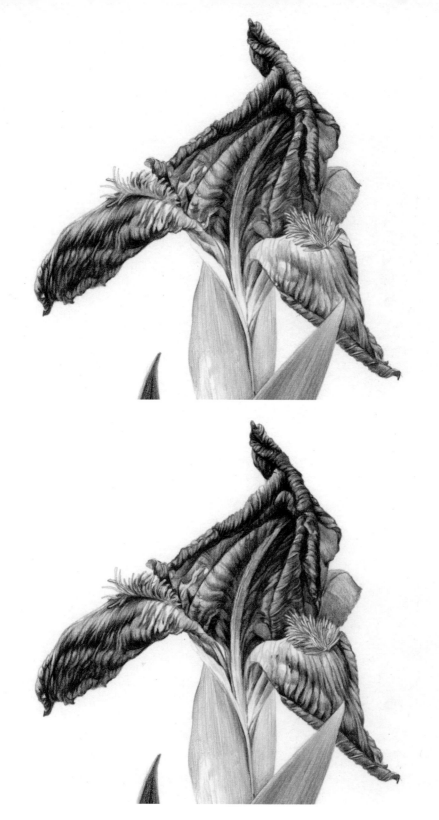

12. 249번(●) 색연필을 뾰족하게 깎아서 진한 면을 색칠합니다.

(참고) 249번(●)은 진해지기 쉬운 색이므로 힘을 빼고 살살 색칠합니다.

13. 원본 사진에서 붉은 톤 부분을 142번(●)으로 채색합니다. 142번 색은 채도가 높고 12에서 색칠한 보라색과 색상 차이가 크므로 갑자기 진해지지 않도록 살살 색칠합니다.

14. 136번(●)과 157번(●)으로 앞에서 칠했던 어두운 부분의 톤을 올려서 마무리합니다.

닥풀 그리기

닥나무로 한지를 만들 때 호료(糊料)로 사용한다고 해서 닥
풀이라는 이름이 붙여졌습니다. 1~1.5m 높이로 자라는 닥풀
은 털이 있고 원줄기가 곧추 자라며 가지가 없는 것이 특징입
니다. 8~9월이면 줄기 끝에 노란 꽃이 피어나고 타원형 열매
에는 거친 털이 잔뜩 붙어 있습니다. '목련 그리기'에서 송곳
으로 털을 표현하는 법을 배웠습니다. 닥풀을 그리면서 다시
한번 연습해 보겠습니다.

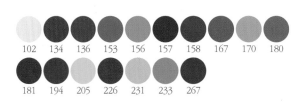

102 134 136 153 156 157 158 167 170 180

181 194 205 226 231 233 267

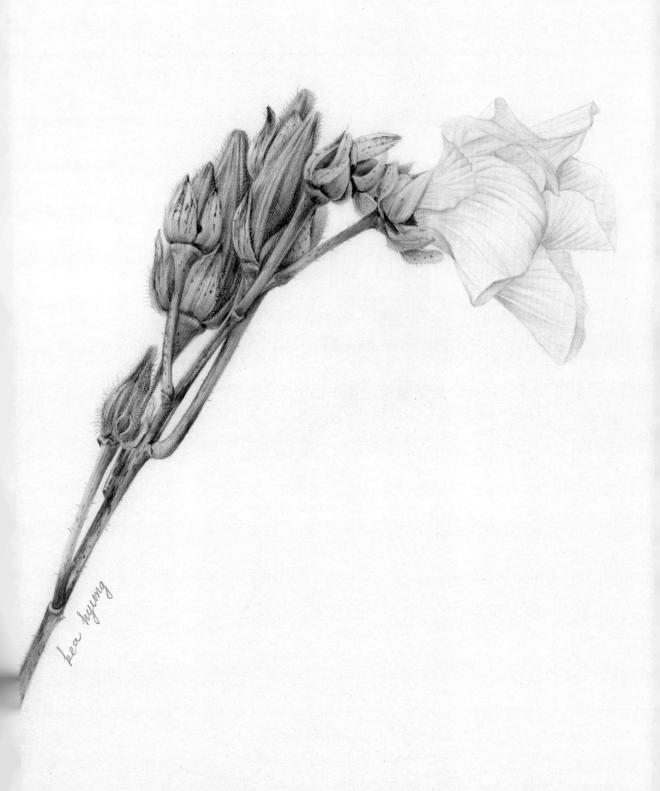

bea hyung

열매와 줄기 그리기 ›

1. 먼저 밑그림을 전사합니다 (031쪽 참고). 원본 사진을 보면 열매와 꽃받침 테두리에 긴 털이 나 있고, 줄기에는 짧은 털이 조금 있는데, 이 부분은 도트 작업을 합니다. '목련 그리기'(172쪽)에서 배운 대로 도트 작업을 마치면 205번(●)으로 초벌 채색을 합니다.

빛 방향

2. 빛이 비치는 방향을 염두에 두고 170번(●)으로 채색합니다. 위쪽은 하이라이트, 열매의 오른쪽 아래와 줄기가 만나는 곳, 꽃받침의 그림자는 점점 어둡게 색칠합니다.

3. 167번(●)으로 2의 과정을 반복해 점점 어둡게 색칠합니다. 줄기도 원통을 그리듯이 입체감을 주고, 마디도 형태가 드러나도록 색칠합니다.

4. 267번(●)으로 3의 과정을 반복해서 그림자와 어두
 운 부분을 진하게 색칠해서 양감을 표현합니다.

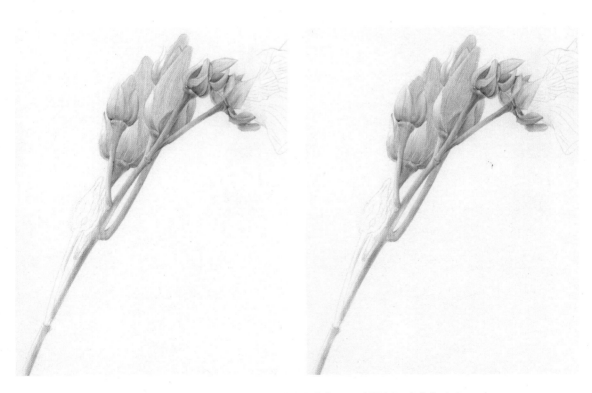

5. 156번(●)으로 열매의 푸른빛을 표현하고 줄기도 색칠합니다. 205번(●)을 색칠한 부분은 색
 이 섞여 초록색으로 보입니다.

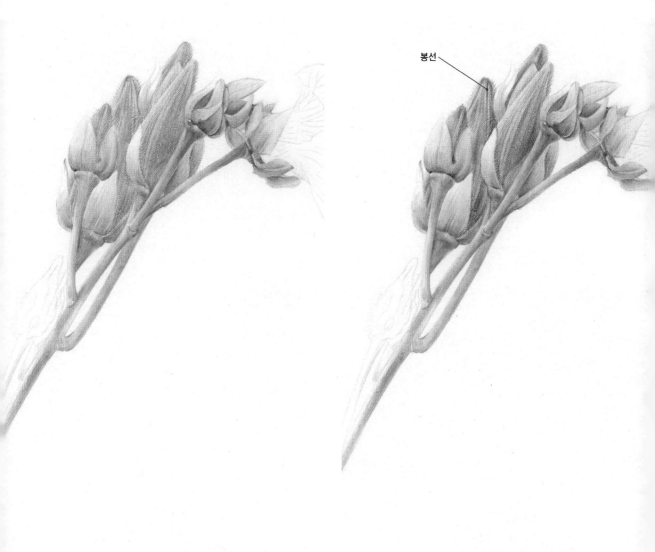

봉선

6. 153번(●)으로 푸른 열매를 진하게 색칠합니다. 열매의 봉선을 그린 다음 빛의 반대쪽과 그림자 등을 어둡게 색칠해 입체감을 더합니다.

참고 봉선이란 벌어져서 꽃이 피거나, 열매가 익으면 벌어져서 갈라지는 선을 말합니다.

7. 158번(●)으로 봉선과 어두운 부분을 더욱 진하게 색칠합니다.

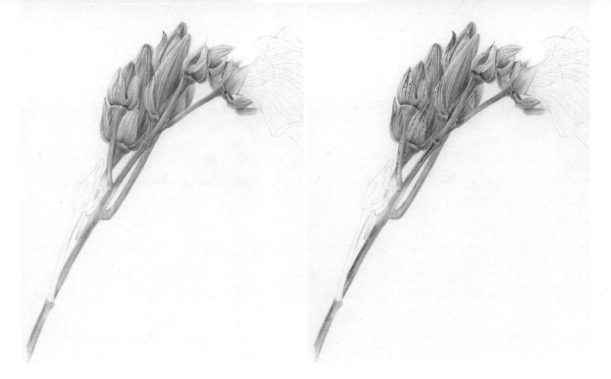

8. 134번(●)으로 꽃받침과 줄기의 붉은 부분을 살짝 색칠합니다. 134번(●)으로 결에 맞춰 좀더 진하게 색칠하고, 점무늬는 짧은 선으로 표현합니다.

9. 136번(●)으로 8의 과정을 반복해서 꽃받침과 줄기의 톤을 올리고, 점무늬도 좀더 색칠합니다.

10. 194번(●)으로 점무늬와 꽃받침 끝부분, 줄기를 더 진하게 색칠합니다.

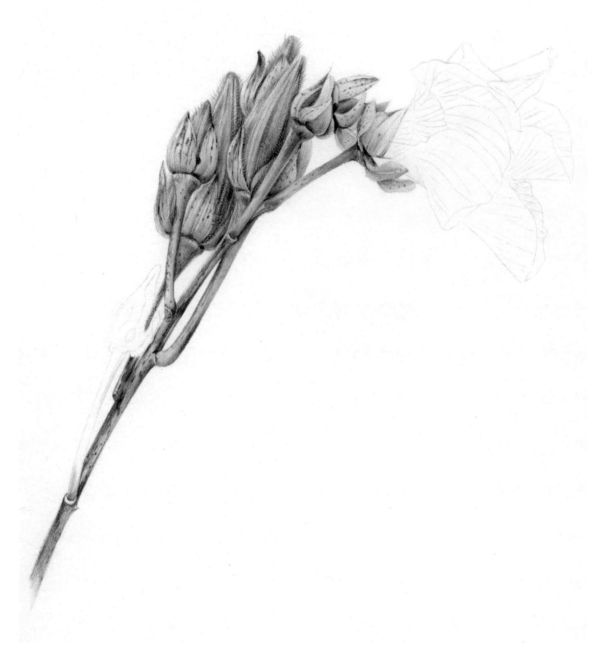

11. 157번(●)으로 열매의 어두운 부분, 열매와 꽃받침이 만나는 곳, 꽃받침과 잎자루가 만나는
곳, 줄기의 어두운 부분을 색칠합니다.

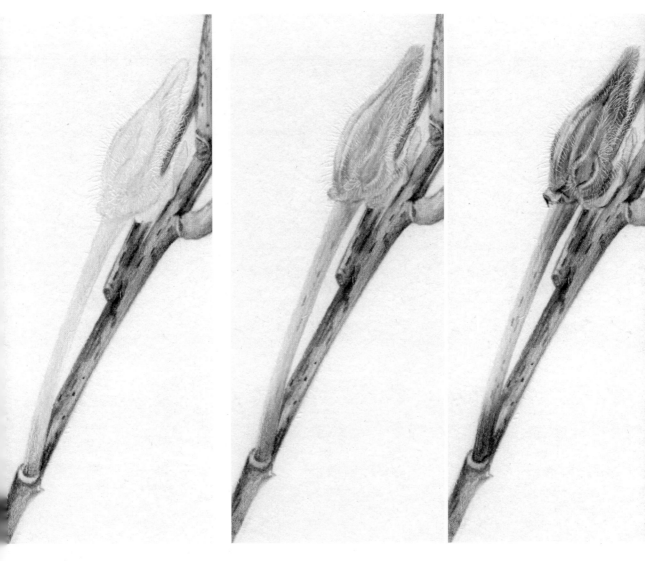

12. 231번(●)으로 도트 작업을 한 시든 열매의 형태를 잡아가며 색칠합니다.

13. 233번(●)으로 줄기의 그림자와 마디를 점점 진하게 색칠해서 양감을 더하고, 줄기의 무늬도 덩어리가 파괴되지 않도록 살살 그려줍니다.

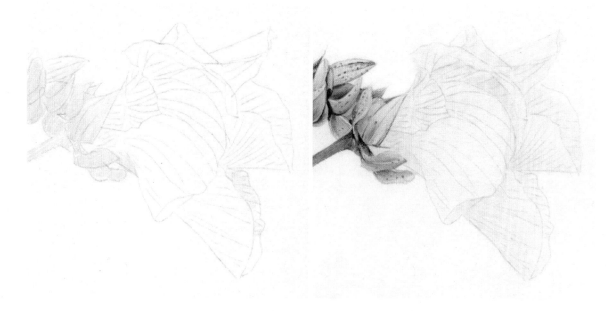

14. 102번(⬤)으로 꽃잎 전체를 초벌 채색합니다. 꽃잎의 그림자와 꽃받침은 좀더 진하게 색칠합니다.

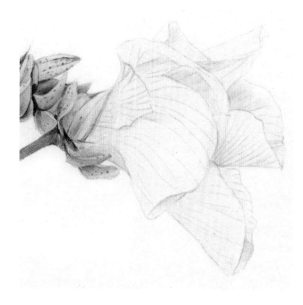

15. 180번(⬤)으로 밝은 꽃잎 가운데 조금 진한 부분과 그림자를 결에 맞춰 색칠합니다.

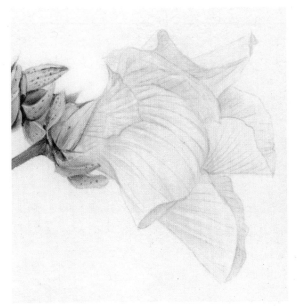

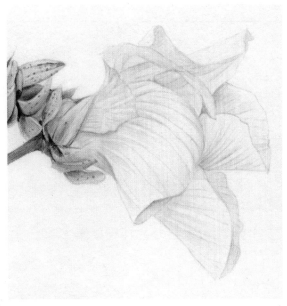

16. 231번(⬤)으로 꽃잎의 밝은 면을 결에 맞춰 색칠합니
다. 노란색 위에 회색 계열을 잘못 칠하면 지저분해
보일 수 있으니 진하지 않게 천천히 색을 올립니다.

17. 233번(⬤)으로 결에 맞춰 꽃잎의 밝은 부분을 색칠합
니다. 꽃잎이 겹치는 부분은 좀더 진하게 색칠합니다.

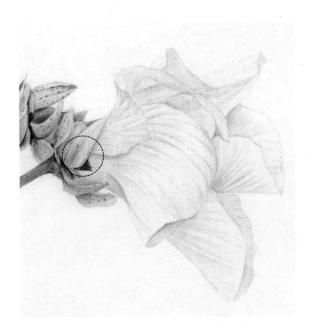

18. 226번(⬤)으로 꽃잎 아래쪽을 진하게 색칠하여 마무
리합니다.

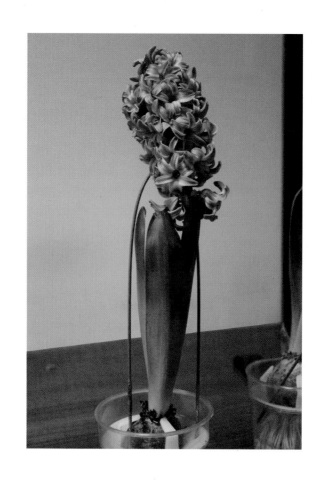

히아신스 그리기

흔히 볼 수 있는 히아신스는 청색 꽃이지만 분홍색과 흰색을
비롯해 다양한 색의 꽃을 피웁니다. 줄기 끝에 종 모양의 꽃
이 무리 지어 피고, 각각의 꽃자루 아래 작은 포가 달립니다.
수술은 있지만 밖으로 드러나지 않습니다. 봄에 알뿌리를 컵
에 담아 수경 재배로 많이 키우는 식물입니다. 꽃송이가 많이
달린 꽃의 양감을 표현하는 법과 푸른색 꽃을 그리는 법을 배
워보겠습니다.

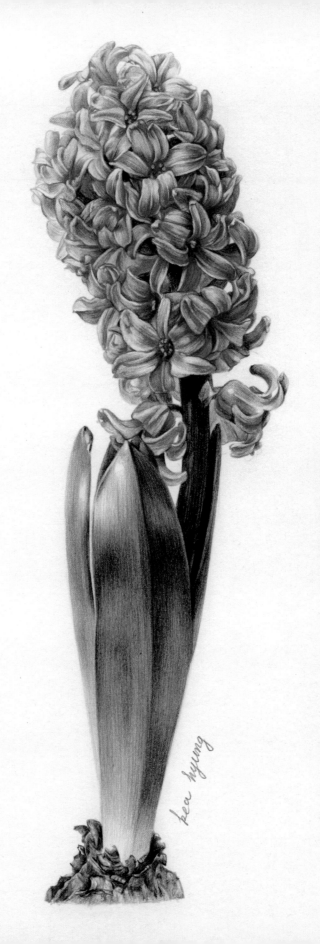

잎 그리기 ›

빛 방향

1. 밑그림을 전사한 다음(031쪽 참고) 205번(●)으로 초벌 채색을 합니다. '5번 선'(020쪽)을 사용해서 선이 끊어지지 않도록 길게 잎을 그립니다.

2. 170번(●)으로 1의 과정을 반복해서 색을 올려줍니다.

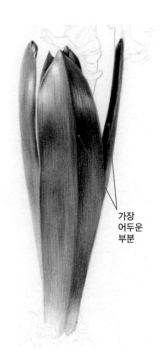

가장 어두운 부분

3. 167번(●)으로 긴 선을 그리면서 잎을 채색합니다.

4. 267번(●)으로 1의 과정을 반복해서 진한 부분을 '5번 선'으로 색칠해 양감을 더합니다.

5. 157번(●)으로 잎의 가장 어두운 곳과 안쪽에 명암을 넣어 양감을 더욱 높여줍니다.

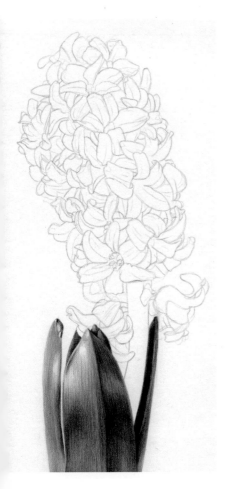

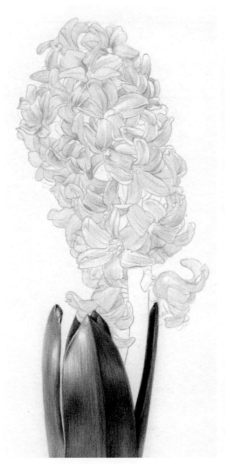

6. 140번(●)으로 꽃의 외곽선을 그립니다.

7. 140번(●)으로 각 꽃부리의 형태와 결에 맞춰 꽃잎 전체를 채색합니다. 뒤쪽에 있는 것은 그대로 두고, 앞에 있는 꽃부리와 꽃부리의 안쪽, 그림자를 진하게 색칠해서 공간감을 연출합니다.

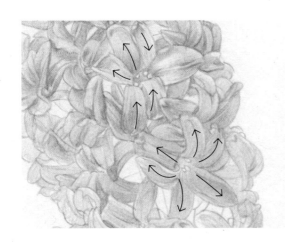

🎁 **히아신스의 결 방향 알아보기**
선은 어두운 곳에서 밝은 곳으로 칠해야 자연스러우니 꽃부리와 꽃잎의 형태에 맞춰 그리되, 명암을 생각하여 방향을 정합니다.

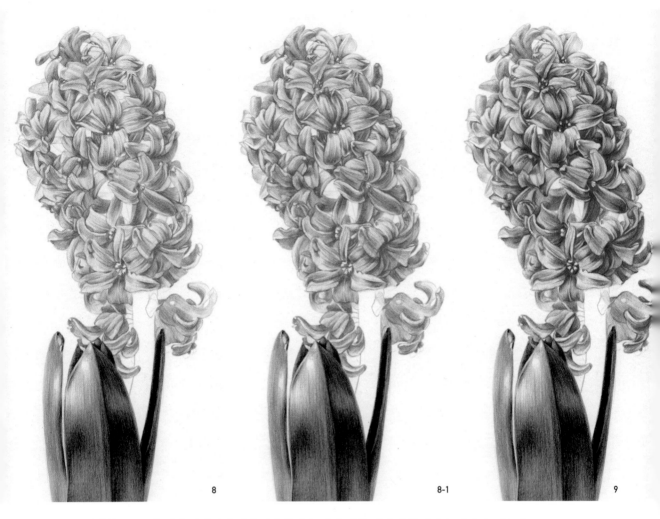

8 8-1 9

8. 120번(●)으로 7과 같이 형태를 유지하면서 꽃잎의 결에 맞춰 명암이 뚜렷하게 나타나도록 색 칠합니다.

9. 141번(●)으로 전체 형태를 생각하면서 색을 올립니다. 앞쪽에 있는 꽃은 밝은 곳은 더 밝고 어두운 곳은 더 어둡게 강한 대비를 이루고, 뒤쪽에 있는 꽃은 밝은 곳과 어두운 곳의 대비를 약하게 표현하면 자연스럽게 원근감을 높일 수 있습니다.

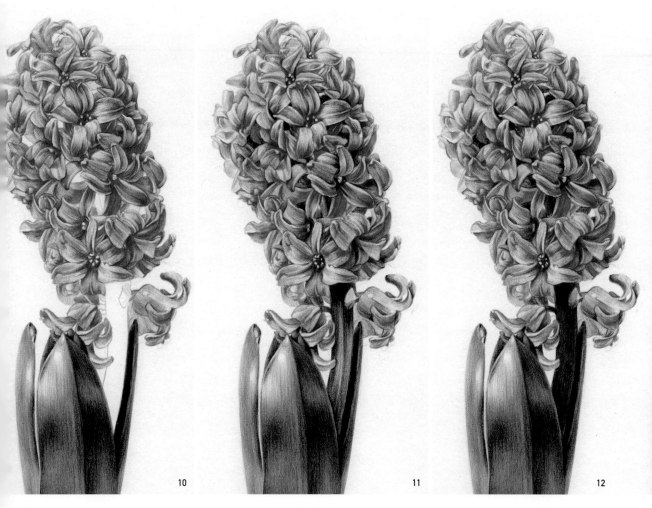

10. 원본 사진에서 꽃잎의 보라색 부분을 249번(⬤)으로 색칠하는데, 보라색이 약간 나타나는 정도로 합니다.

11. 157번(⬤)으로 꽃의 가장 어두운 부분과 줄기를 색칠해서 줄기와 꽃잎의 거리감을 표현합니다. 그림자 부분은 더욱 진하게 색칠해서 입체감을 더합니다.

12. 173번(⬤)으로 줄기를 꼼꼼하게 색칠해서 마무리합니다.

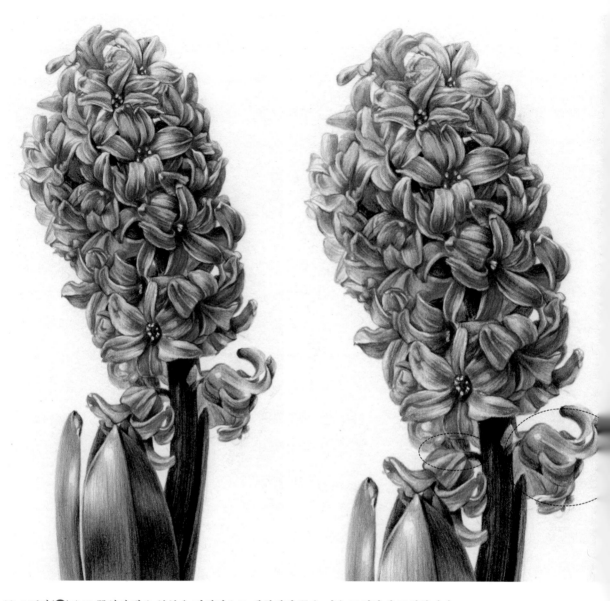

13. 136번(●)으로 꽃잎의 밝은 부분을 전체적으로 색칠해서 꽃을 더욱 또렷하게 표현합니다.
110번(●)으로 맨 아래 있는 꽃에 파란색을 추가합니다.

14. 히아신스의 알뿌리는 겹겹이 둘러싼 껍질이 말라서 한겹 한겹 벗겨지는데, 이러한 특징을 살려서 234번(●)으로 색칠합니다. 껍질이 벗겨진 부분은 맨들거리는 느낌이 나지 않도록 짧은 선으로 점점 진하게 색칠합니다.

15. 180번(●)으로 알뿌리를 부분부분 색칠합니다.

16. 177번(●)으로 알뿌리의 어두운 곳과 그림자 부분을 색칠해서 완성합니다.

Part 5

색연필로 만나는 수채화

방법을 알아보겠습니다.

물칠을 해서 수채화 느낌을 내는

이번에는 수채 색연필로 그린 그림 위에

35가지 식물을 그려보았습니다.

• 앞에서 색연필로

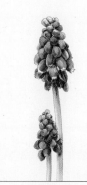 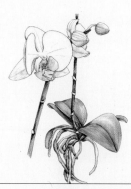 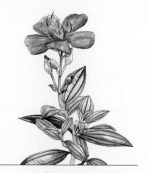

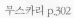

무스카리 p.302 　　　　 호접란 p.308 　　　　 티보치나 p.314

하나하나 아름다운

코스모스 꽃잎 그리기

코스모스를 그리기 전에 꽃잎 하나를 색연필로 색칠한 다음
물칠을 해서 수채화처럼 표현해 보겠습니다.

119 134

286

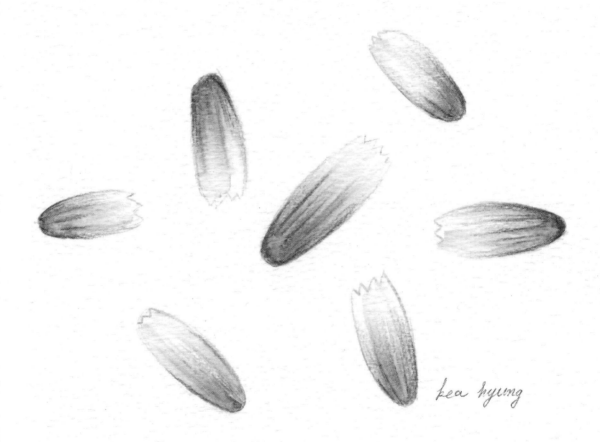

kea hyung

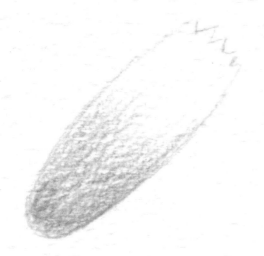

1. 119번(●)으로 코스모스 꽃잎을 간단히 그린 다음 꽃잎 아랫부분을 색칠합니다.

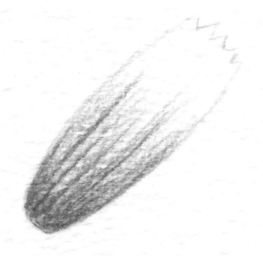

2. 134번(●)으로 꽃잎의 결을 그린 다음 아랫부분을 진하게 색칠합니다.

3. 물을 묻힌 붓으로 수채 색연필이 번지게 하여 수채화 느낌을 냅니다. 물을 너무 많이 묻히면 색이 흐려질 뿐 아니라 수채화 느낌도 제대로 표현되지 않습니다. 적당히 물칠을 하기 위해 코스모스 꽃잎을 여러 개 연습해 봅니다.

 참고 수채화 느낌을 낸다고 해서 그림 전체에 물칠을 할 필요는 없습니다. 색연필 느낌이 남아 있더라도 충분히 수채화 느낌을 낼 수 있으니 취향에 맞게 적당히 물칠을 하면 됩니다.

수 채 화 느 낌 이 나 는

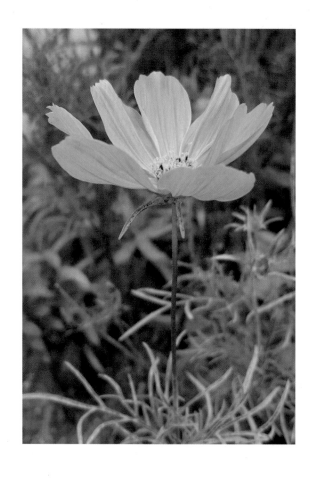

코스모스 그리기

3장에서는 위에서 바라본 코스모스를 그렸다면, 이번에는 측면에서 바라본 코스코스를 그려봅니다. 물칠을 하려면 유성펜으로 테두리를 좀더 또렷하게 그립니다. 펜으로 그린 부분이 물에 번질 수 있으니 수채 색연필과 함께 반드시 유성펜으로 그립니다. 유성펜으로 작업하지 않고 231번(⬤)이나 272번(⬤)으로 테두리를 그린 다음 색칠을 해도 또 다른 느낌을 연출할 수 있습니다.

⬤ ⬤ ⬤ ⬤ ⬤ ⬤ ⬤ ⬤ ⬤
107 129 134 157 170 177 186 194 283

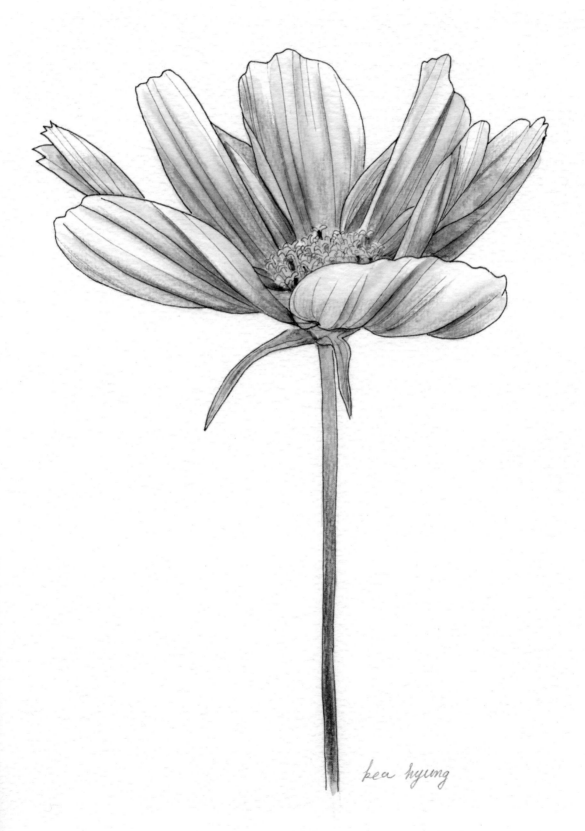

kea hyung

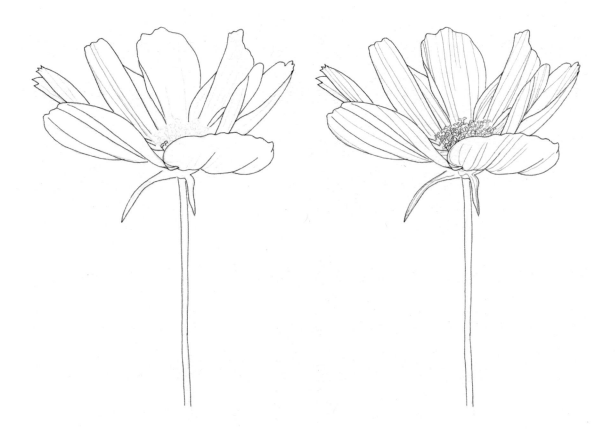

1. 밑그림을 전사한 다음(031쪽 참고) 테두리와 큰 형태는 0.1mm 펜으로 그리고, 꽃잎의 무늬와 패턴은 0.03mm로 얇게 그리면 마지막에 깔끔하게 완성됩니다.

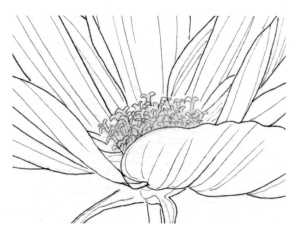

2. 107번()으로 통상화(110쪽 참고)를 진하게 색칠합니다.

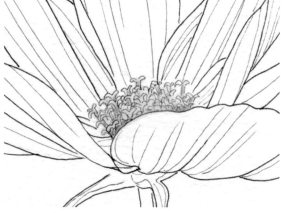

3. 186번()으로 통상화 아래쪽을 색칠해서 명암을 더 강하게 넣습니다.

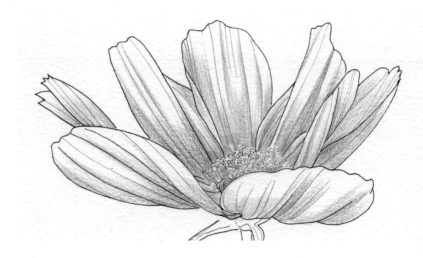

4. 129번(●)으로 설상화(112쪽 참고) 하부를 중심으로 결에 맞춰 색칠합니다.

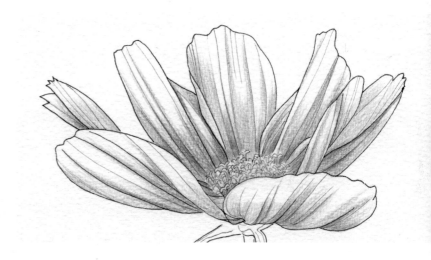

5. 134번(●)으로 설상화가 서로 겹치는 부분과 그림자가 진 부위를 결에 맞춰 진하게 색칠합니다.

6. 194번(●)으로 5의 과정을 반복해서 색을 올려줍니다.

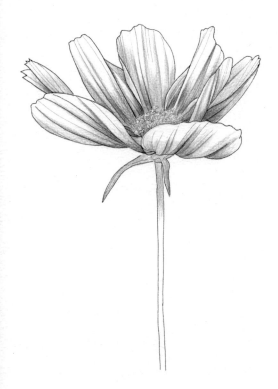

7. 170번(●)으로 줄기와 꽃받침을 그립니다.

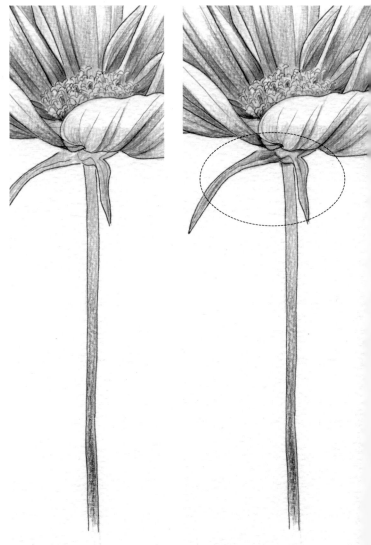

8. 283번(●)으로 아랫부분 줄기를 색칠합니다.

9. 157번(●)으로 꽃받침의 어두운 부분을 색칠합니다.

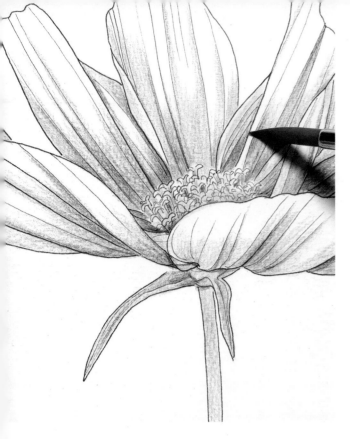

10. 밝은 부분에 색칠을 하지 않고 어두운 부분에 물칠을 해서 밝은 면으로 끌어옵니다.

참고 같은 부위를 여러 번 물칠을 하면 색이 씻겨나가거나 흐려지고 탁해질 수 있으니 주의합니다.

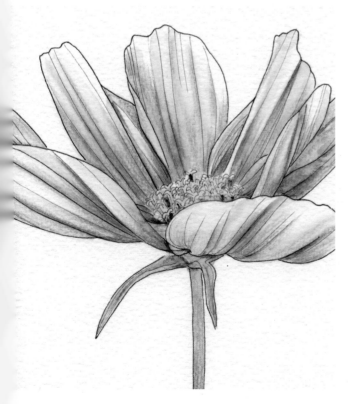

11. 통상화의 어두운 부분은 물이 마르기 전에 177번 (●)으로 콕콕 찍어서 진한 색연필 선을 남깁니다.

능소화 그리기

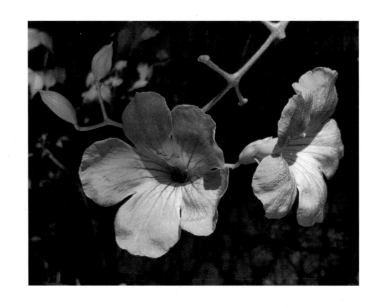

덩굴성 식물인 능소화는 옛 담장에서 흔히 볼 수 있는 꽃입니다. 8~9월
이면 오래된 대문 주변이나 담벼락, 고목을 타고 올라가 늘어뜨린 초록색
줄기에 붉은 주황색의 아름다운 꽃을 피운 모습이 정말 아름답습니다.

105 109 121 141 167 170 176 217

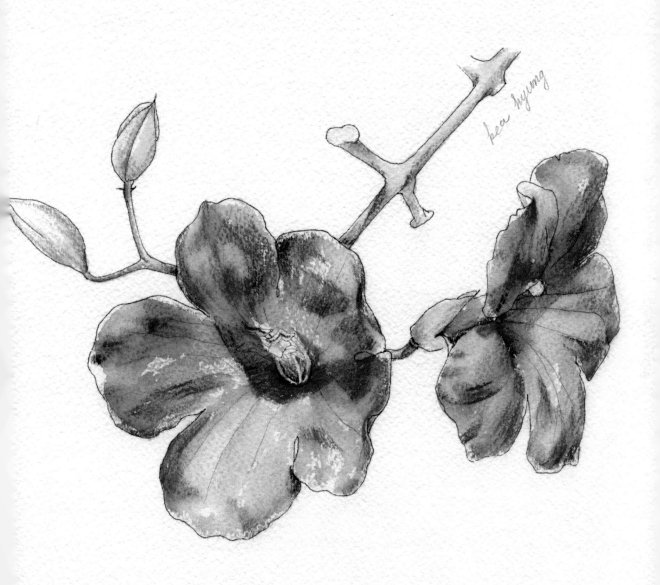

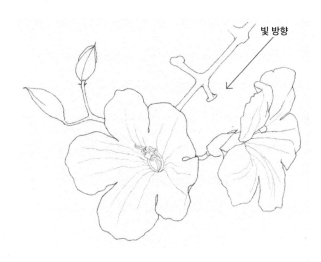

빛 방향

1. 밑그림을 전사한 다음(031쪽 참고) 테두리와 큰
 형태는 0.1mm 펜, 꽃잎의 무늬와 수술, 암술, 결
 은 0.03mm 펜으로 조금 얇게 그립니다.

2. 170번(⬤)으로 가지와 꽃봉오
 리에 어두운 톤의 변화를 그려
 줍니다.

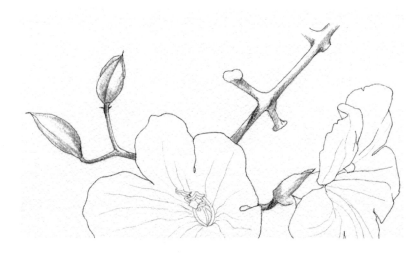

3. 167번(⬤)으로 그림자와 마디
 에서 진한 부분을 색칠합니다.

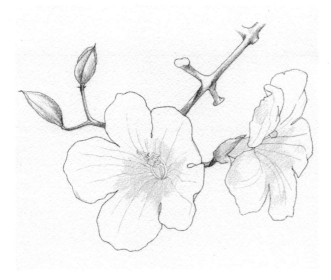

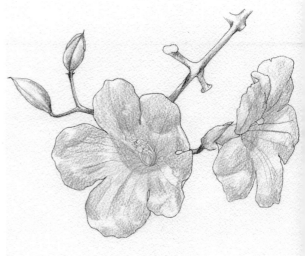

4. 105번(⬤)으로 꽃봉오리와 꽃잎 안쪽을 색칠합니다.

5. 109번(⬤)으로 꽃잎 전체를 색칠하고, 그림자 부위는 더 진하게 색칠합니다.

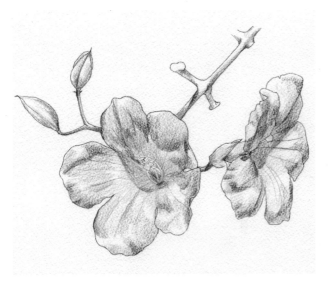

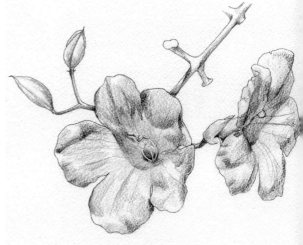

6. 121번(⬤)으로 꽃의 진한 부분과 그림자 부위를 색칠합니다.

7. 176번(⬤)으로 어두운 톤을 더욱 진하게 올려 줍니다.

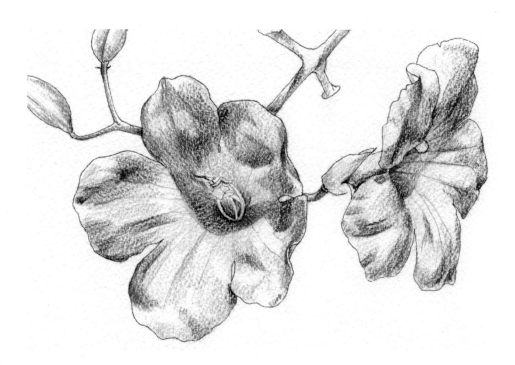

8. 217번(●)으로 붉은색을 더욱 올려줍니다.

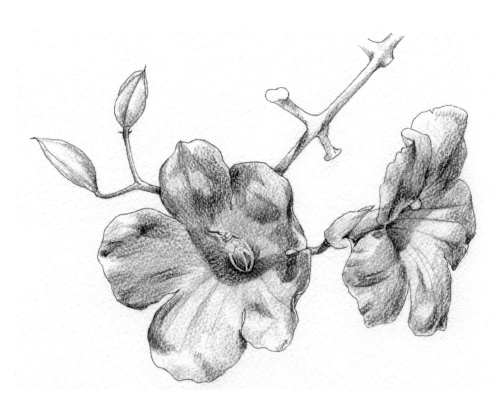

9. 109번(●)으로 주황색 꽃의 밝은 부분을 색칠해 꽃의 원래 색이 잘 표현되도록 합니다.

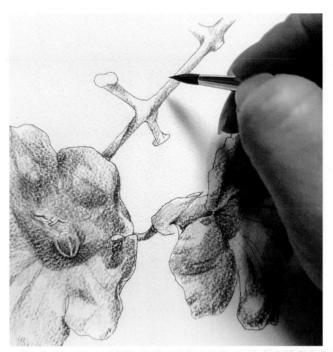

10. 붓에 물을 묻혀서 뒤쪽에 있는 꽃봉오리와 줄기에 물칠을 하고, 면적이 넓은 꽃잎은 물을 더 많이 묻혀서 칠합니다.

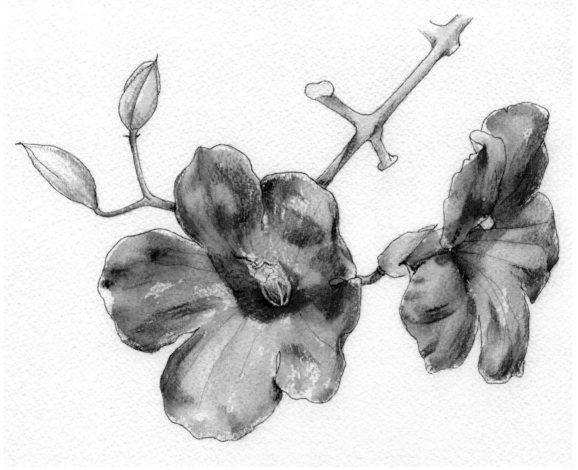

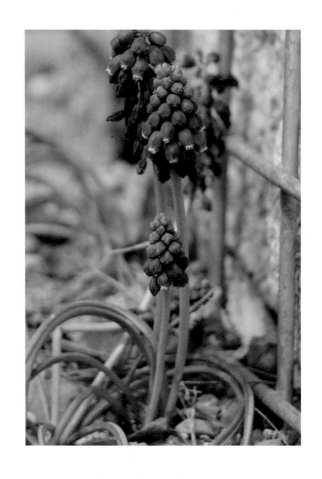

무스카리 그리기

백합과에 속하는 식물로 4~5월이면 잎이 없는 꽃줄기 끝에
항아리처럼 생긴 파란색, 흰색, 또는 분홍색 꽃들이 빽빽하게
무리 지어 피어납니다. 촘촘히 붙은 꽃에 물칠하는 방법을 알
아보겠습니다.

136 140 157 167 170 247

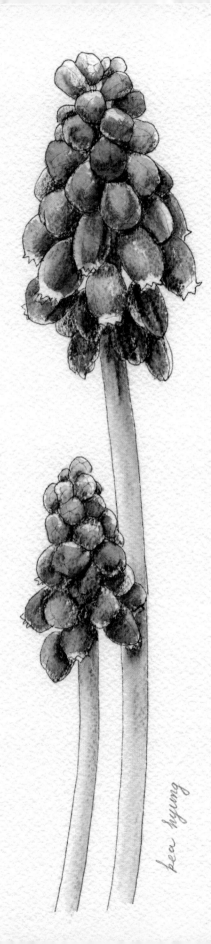

hea hyung

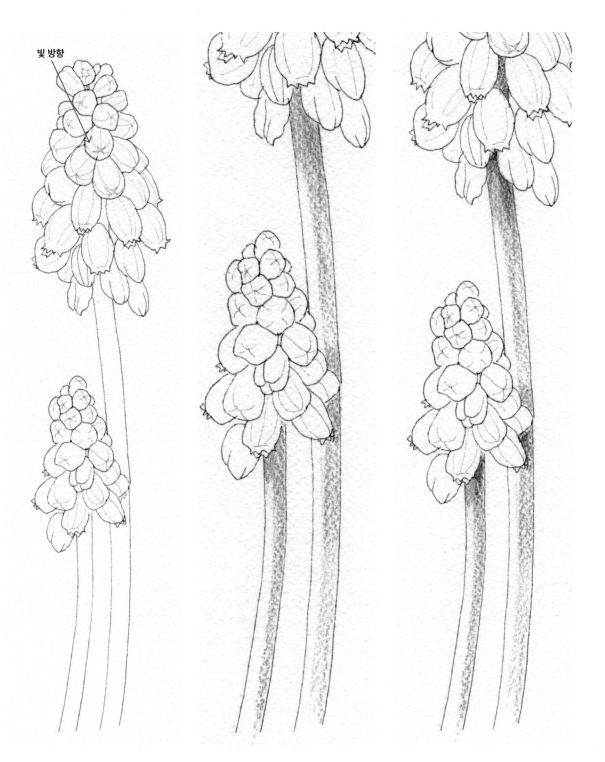

빛 방향

1. 밑그림을 전사한 다음(031쪽 참
고) 줄기와 꽃송이의 외곽선은
0.1mm 펜, 꽃잎의 결은 0.03mm
펜으로 그립니다.

2. 빛이 비치는 방향을 염두에 두
고 170번(●)으로 줄기를 색칠
합니다.

3. 167번(●)으로 줄기의 그림자 부
분을 색칠합니다.

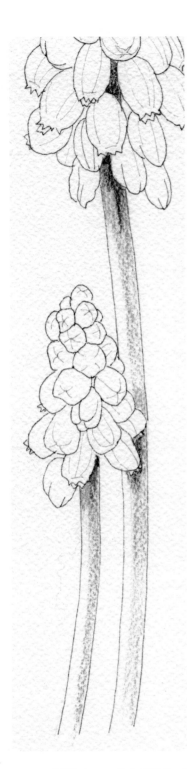

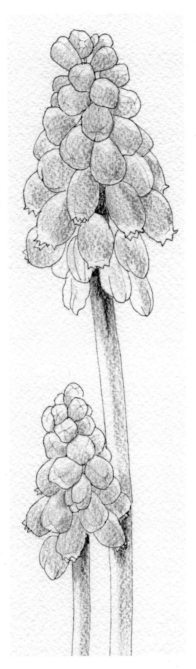

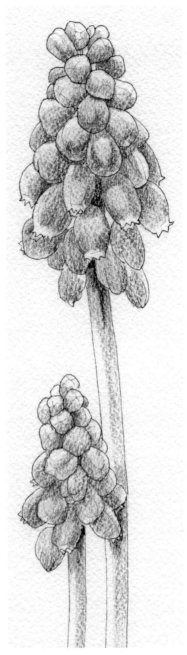

5. 140번(●)으로 꽃송이를 초벌 채
색합니다.

6. 136번(●)으로 봉선과 꽃송이의
그림자 부위를 색칠해 양감을
줍니다.

참고 봉선이란 벌어져서 꽃이 피거나
열매가 익으면 벌어져서 갈라지는 선을
말합니다.

4. 157번(●)으로 그림자 부분을 더
진하게 색칠합니다.

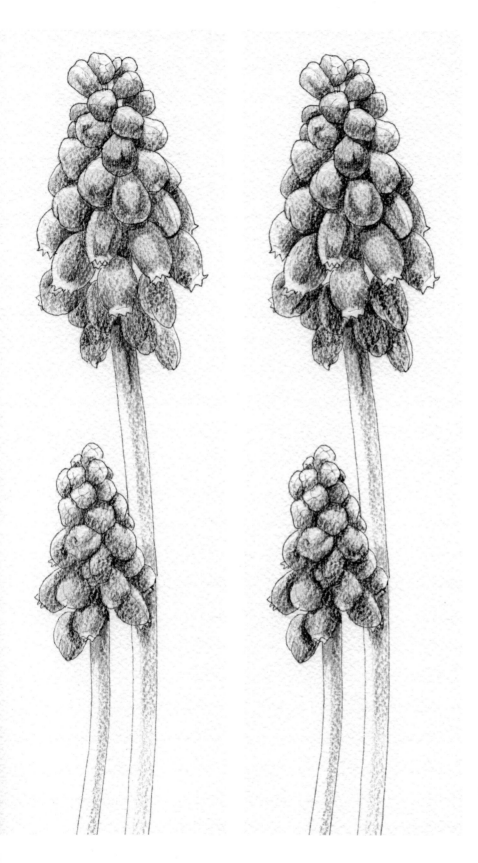

7. 247번(●)으로 꽃과 꽃 사이의 어두운 부분을 더욱 진하게 색칠합니다.

8. 157번(●)으로 어두운 부분을 한 번 더 색칠해서 마무리합니다.

9. 붓에 물을 묻혀 꽃송이에 물칠을 합니다. 꽃송이 하나에 물칠을 한 다음 바로 붙어 있는 것 말고 조금 떨어진 꽃송이를 물칠해야 서로 번지는 것을 방지할 수 있습니다.

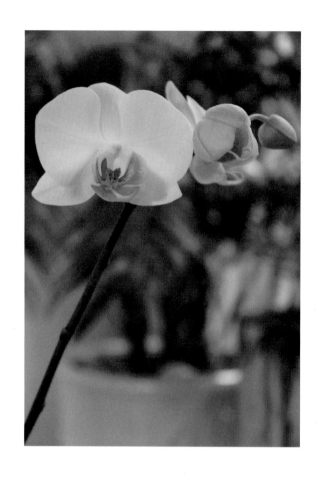

호접란 그리기

호접란은 꽃이 나비를 닮았다 해서 붙여진 이름입니다. 꽃 한 송이가 3개의 꽃잎과 3개의 꽃받침으로 이루어져 있습니다. 3개의 꽃잎 중 1개는 입술꽃잎으로 변형되었고, 2개의 꽃잎은 나비의 날개와 비슷한 모양으로 펼쳐집니다. 흰 꽃을 그리는 방법과 입술꽃잎의 안내선을 그리는 방법을 알아보겠습니다.

108 131 157 167 170 217 231 233

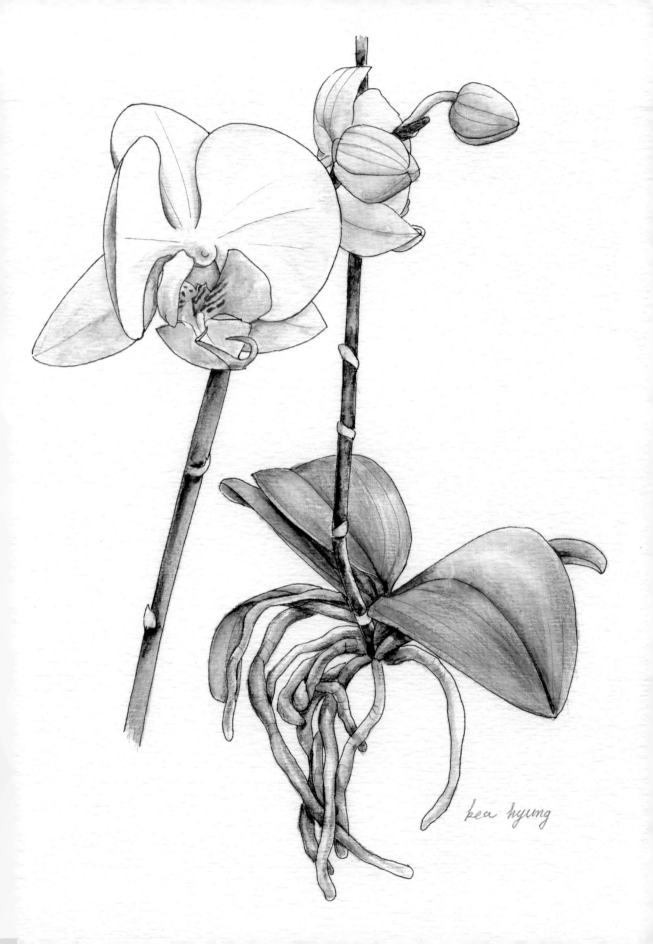

kea hyung

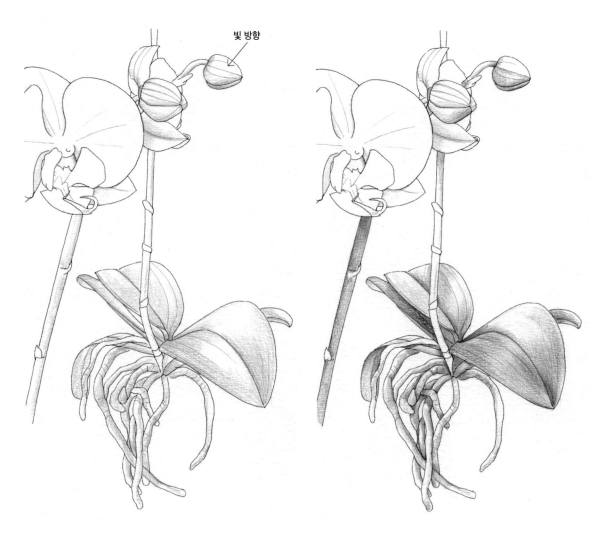

빛 방향

1. 밑그림을 전사한 다음(031쪽 참고) 테두리와 큰 형태
 는 0.1mm 펜, 꽃봉오리와 꽃잎의 결은 0.03mm 펜
 으로 그립니다. 빛이 비치는 방향을 염두에 두고 170
 번(◑)으로 줄기와 잎을 채색합니다.

2. 167번(●)으로 그림자와 어두운 부분을 색칠합니다.

3. 157번(●)으로 원기둥을 그리듯이 뿌리와 연결된 줄기를 색칠하고, 그림자와 줄기의 마디를 진하게 색칠합니다.

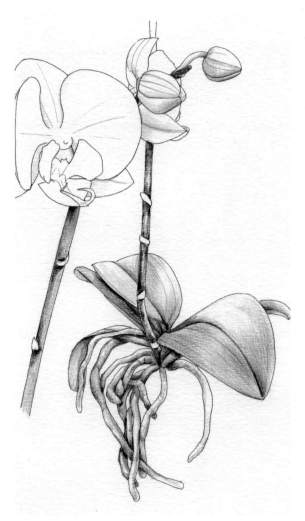

4. 231번(●)으로 꽃잎의 그림자 부위를 색칠합니다.

5. 꽃잎 톤의 변화를 살펴보면서 233번(●)으로 어두운 곳을 한 번 더 색칠합니다.

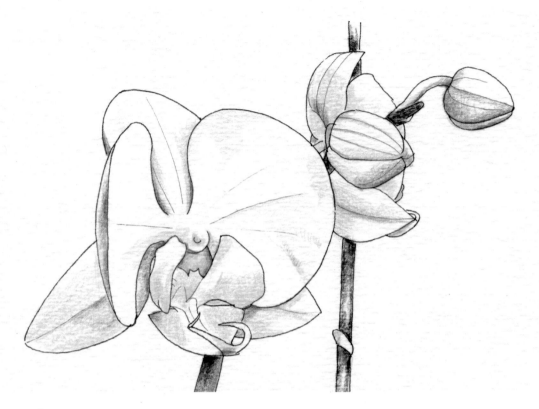

6. 108번(⚪)으로 입술꽃잎을 채색합니다.

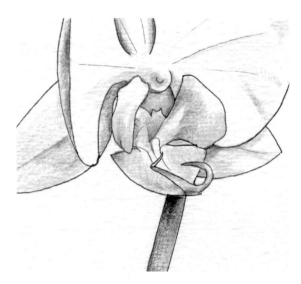

7. 원본 사진을 참고하여 131번(⚫)으로 입술꽃잎의 색을 올려줍니다.

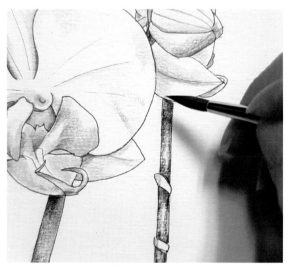

8. 붓에 물을 묻혀 줄기와 잎, 꽃에 물칠을 합니다. 넓은 면적을 물칠할 때는 물을 좀더 많이 묻힙니다.

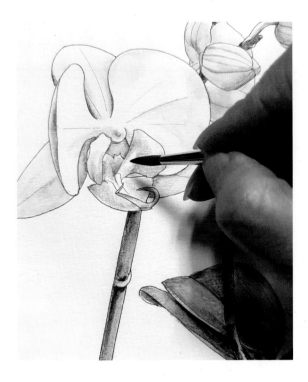

9. 입술꽃잎에 물칠을 해서 수채화 느낌을 살립니다.

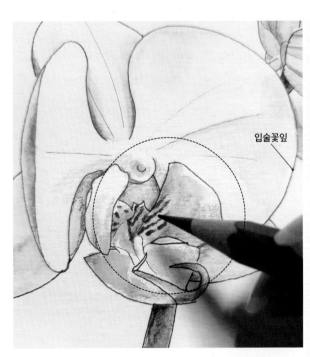

입술꽃잎

10. 217번(●)으로 입술꽃잎에 무늬를 그리는데, 물이 마르기 전에 그려야 자연스러운 느낌을 살릴 수 있습니다.

긴 수술과 아름다운 잎을 가진

티보치나 그리기

5~11월에 남보라색 또는 분홍색 꽃을 피웁니다. 가지 끝에 5개의 잎이 달린 꽃이 피는데, 3~5개의 세로 맥이 깊이 들어가 뒷면으로 돌출되어 있고, 10개의 수술 가운데 5개는 길게 뻗어 있습니다. 티보치나는 꽃 모양도 특징이 있지만 잎을 그리기에도 좋습니다.

134 146 157 165 170 205 231 249

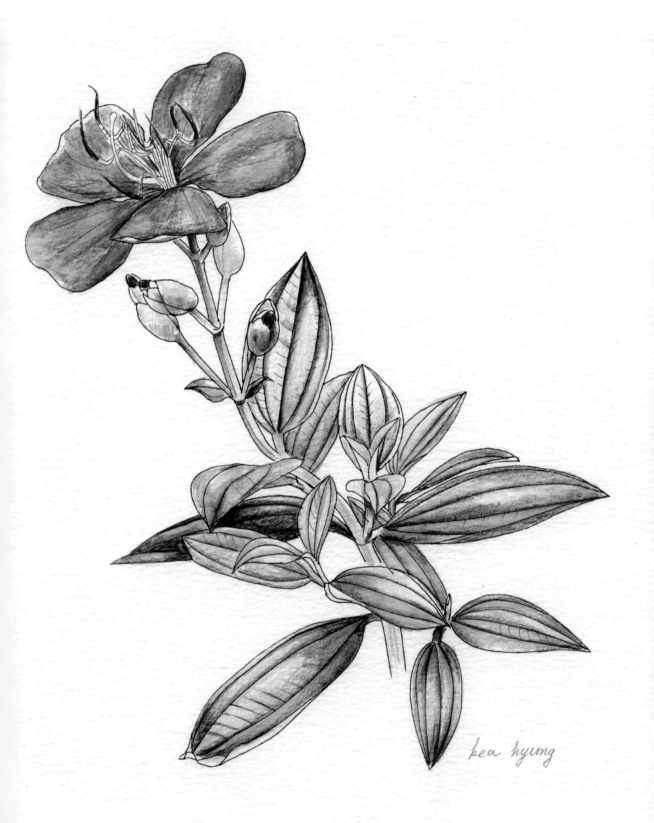

bea hyung

1. 밑그림을 전사한 다음(031쪽 참고) 잎의 외곽선과 줄기, 꽃 테두리는 0.1mm 펜, 꽃잎의 무늬와 수술, 암술과 결은 0.03mm 펜으로 그립니다. 먼저 갓 돋아난 잎을 205번(⬤)으로 색칠합니다.

2. 170번(⬤)으로 꽃봉오리와 잎 아래쪽을 색칠해 연두색을 올려줍니다.

3. 165번(⬤)으로 주맥과 측맥을 색칠하고, 꽃봉오리 중에서 가장 진한 부분을 색칠해 입체감을 살립니다.

4. 명암을 생각하며 157번(⬤)으로 어두운 부분을 색칠합니다.

5. 원본 사진을 참고하여 146번(●)으로 잎의 하이라이트를 색칠합니다.

6. 231번(●)으로 하이라이트를 제외한 잎의 밝은 부분을 색칠해서 푸른 하이라이트와 초록색 잎을 자연스럽게 연결합니다.

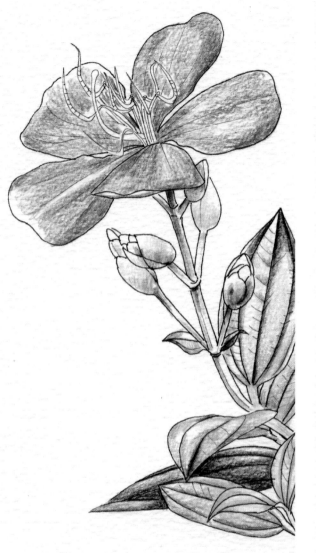

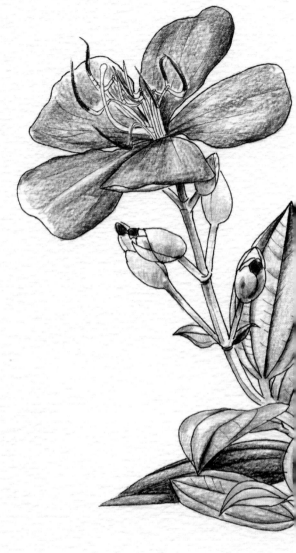

7. 134번(●)으로 꽃잎 전체를 색칠합니다.

8. 249번(●)으로 긴 수술머리와 꽃잎의 그림자, 꽃봉 오리 속을 색칠합니다.

9. 전체적으로 물칠을 해서 마무리합니다.

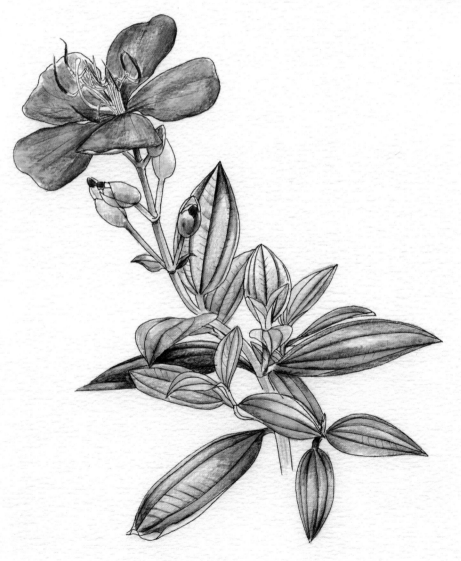

닫는 글

보태니컬아트를 위한

그림을 그린다는 것은 창작에 대한 욕구를 채우는 것입니다.
혼자 그림을 그리든 소모임에서 함께 그림을 그리든 마찬가지입니다.
이 책은 혼자 그림을 그리는 분들께 작게나마 도움이 되었으면 하는 바람으로 만들었습니다.

제게 기회를 주신 분들께 감사합니다.

권영애 교수님, 서해정 선생님, 함께 그림을 그리면서 항상 도움을 주는 동기들, 난주 언니, 수미 언니, 선후배 작가님들에게 고마운 마음 전합니다. 마지막으로 사랑하는 가족들 LCM, LJH, LJY, 그리고 엄마, 항상 감사하고 사랑합니다.

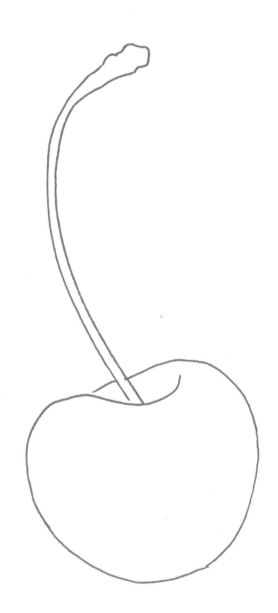

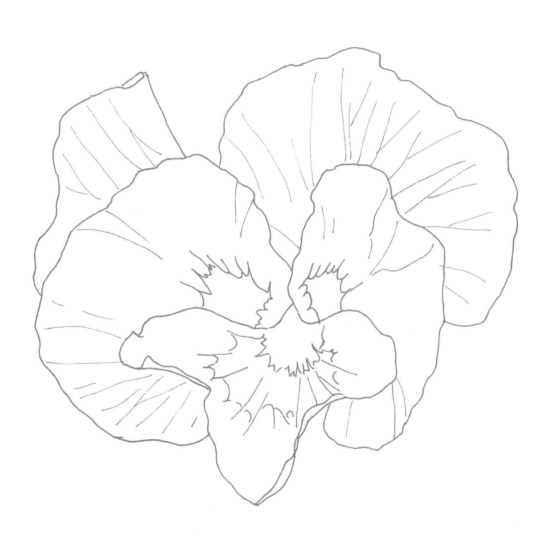

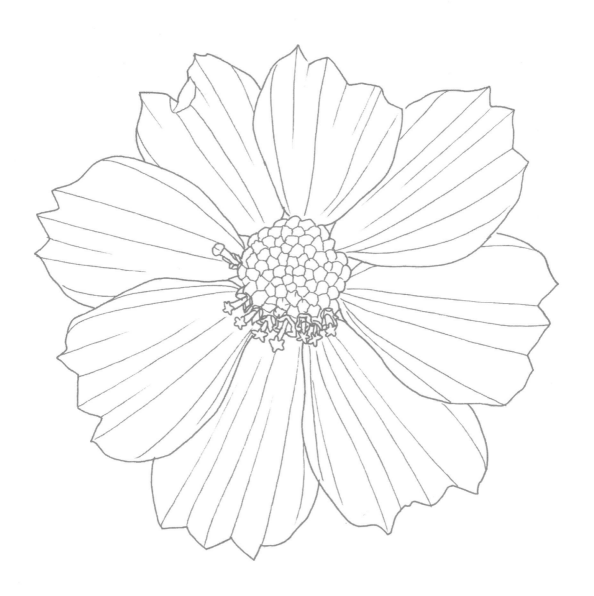

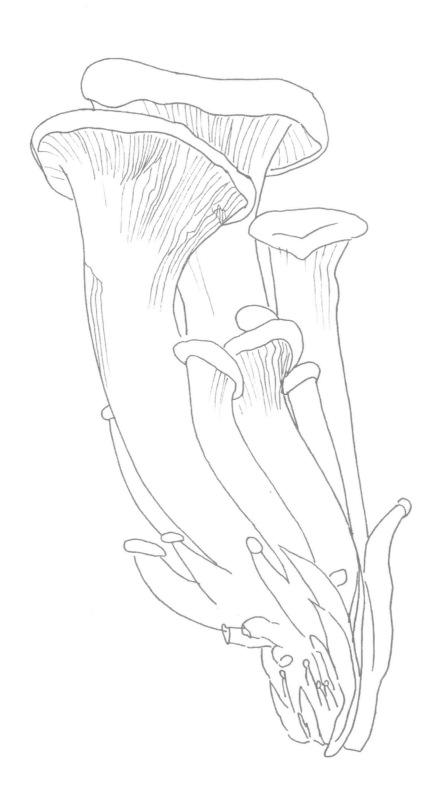

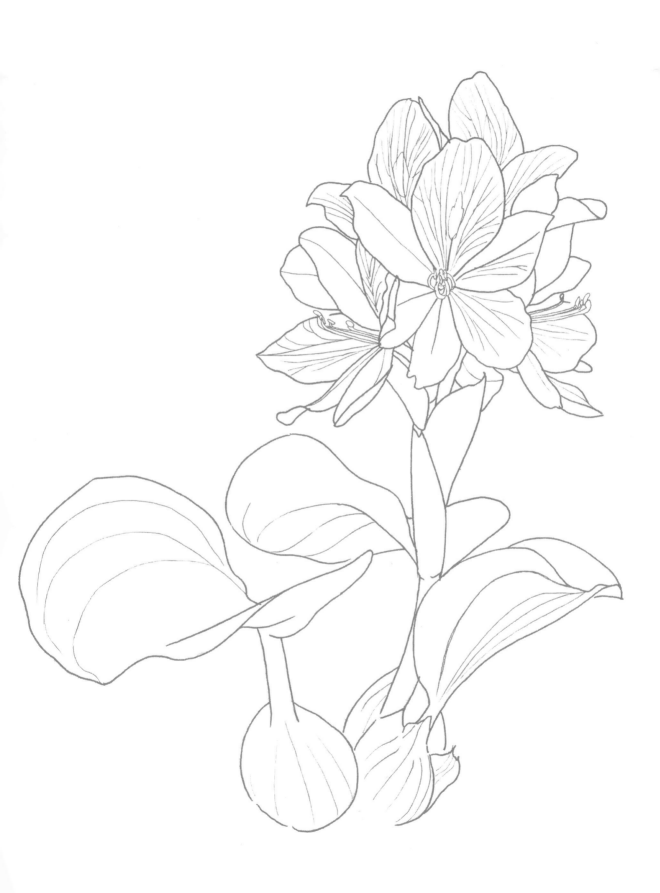

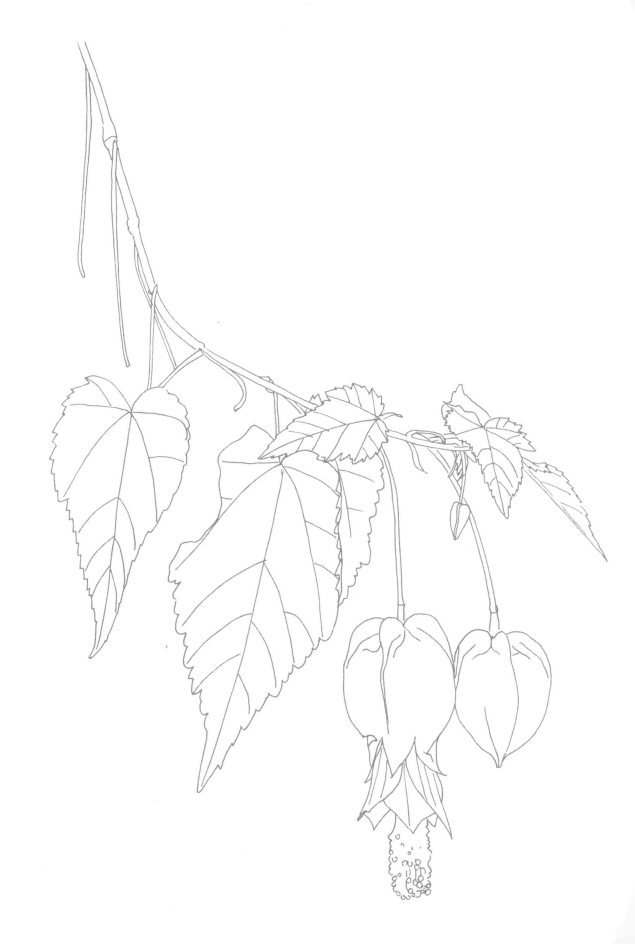

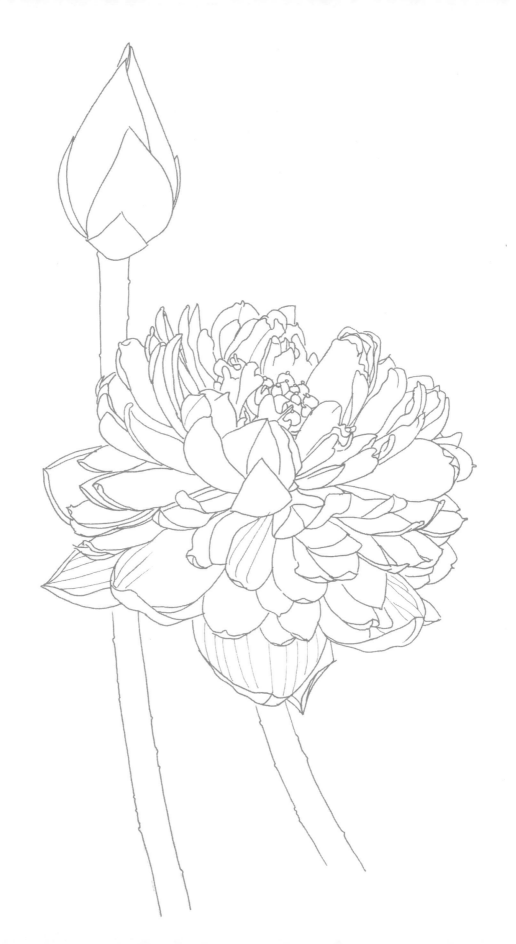

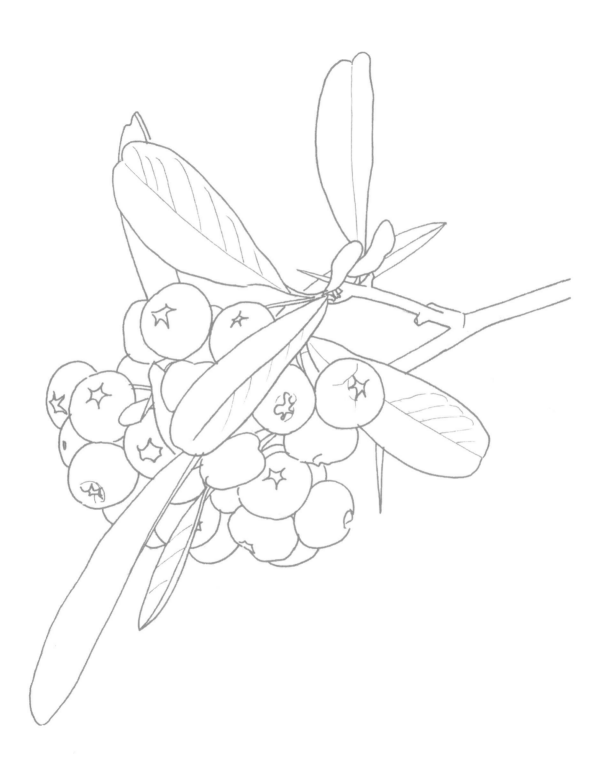

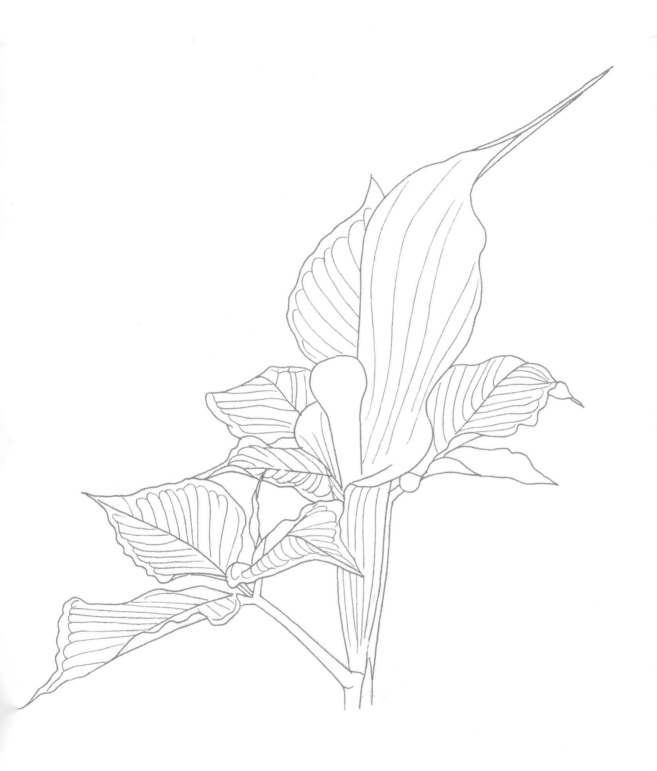

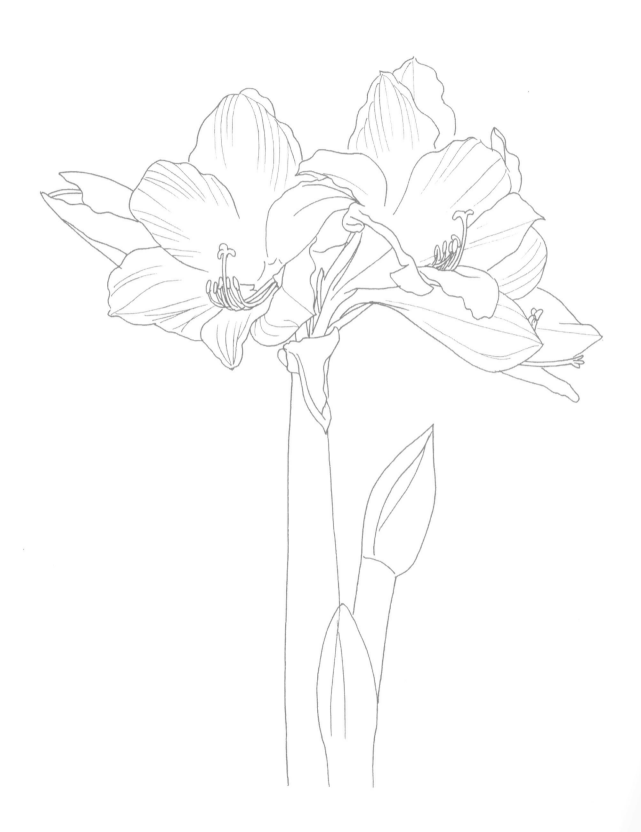

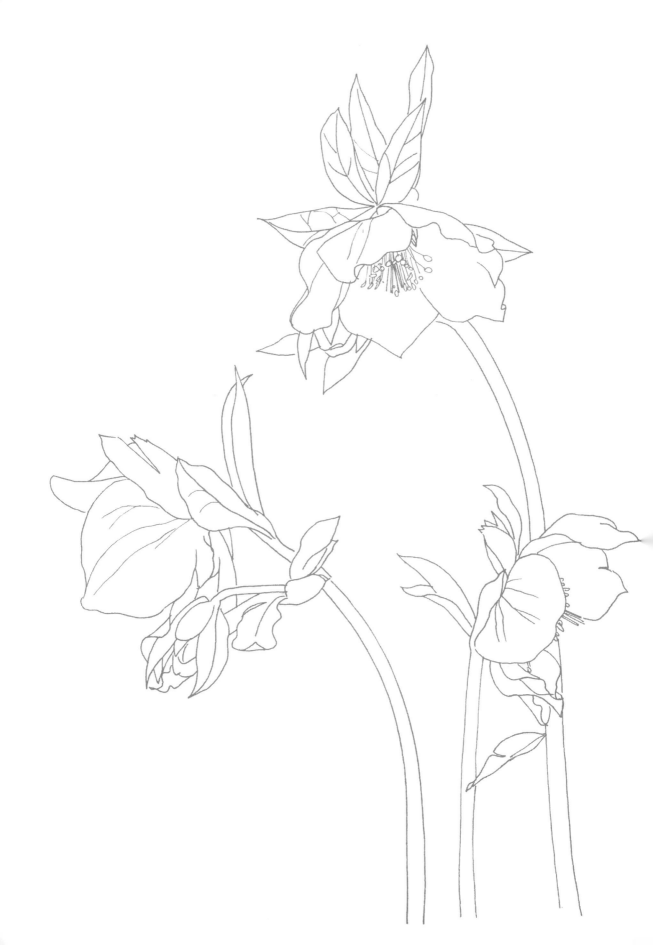

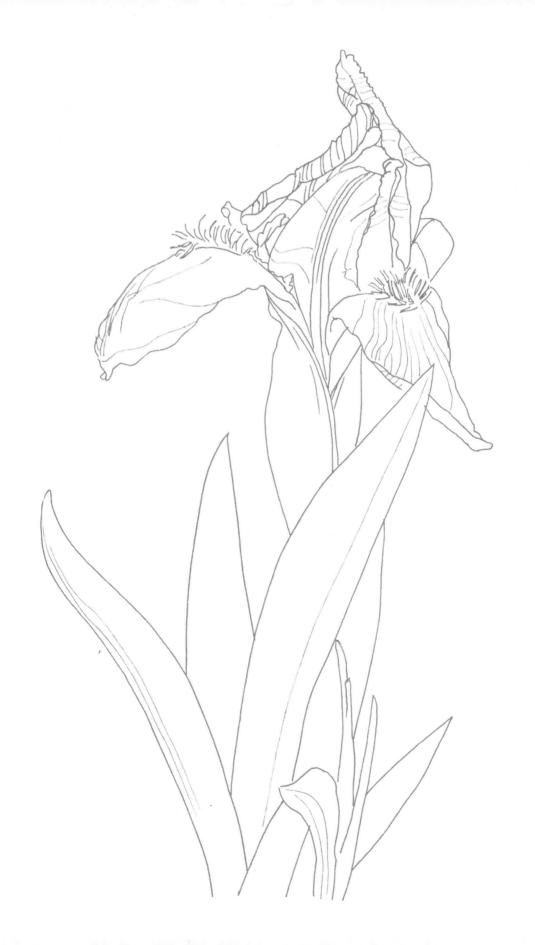

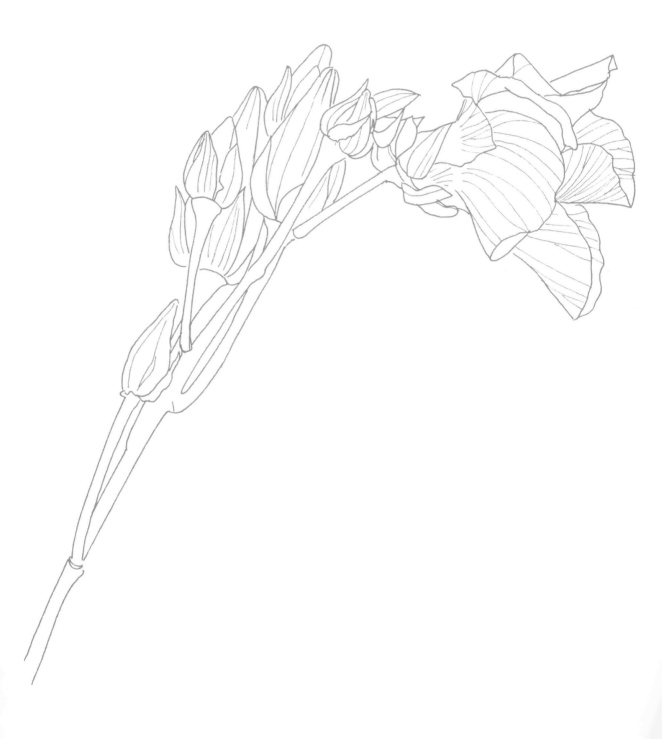